"十二五"职业教育国家规划立项教材

素 描

田百顺◎主编
王瑞婷 于美欣 张芹◎副主编

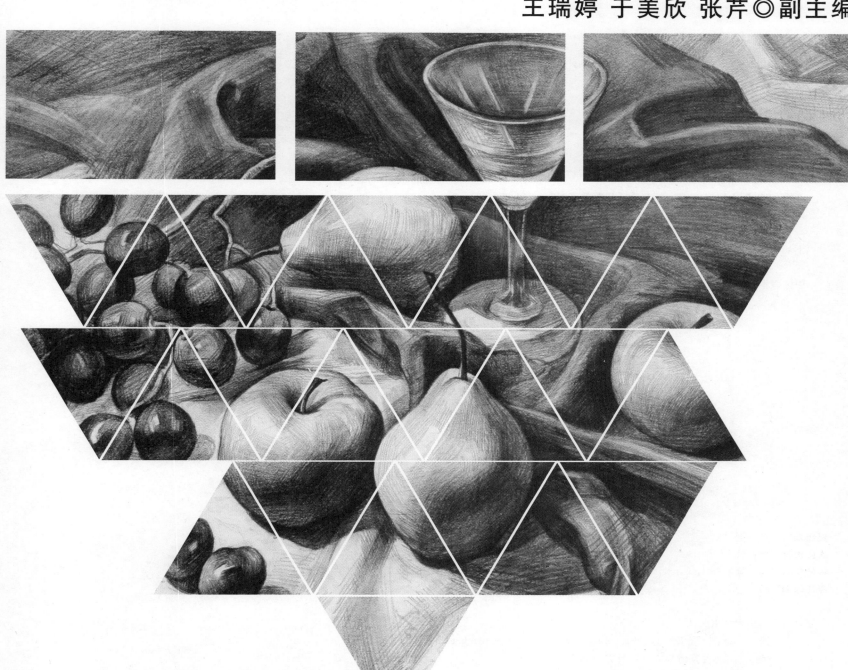

清华大学出版社
北 京

内 容 简 介

本书以我国现阶段中等美术职业教育的发展现状为出发点,按照教育部颁布的《中等职业学校美术设计与制作专业教学标准》,结合目前普遍存在的对素描造型基础重视程度不足的现象而编写。本书重视基本知识和技能的掌握,强调实践和理论结合,将成熟作品分步骤讲解,并对重点注意进行提示,内容由浅入深,针对性强。全书分为素描基础理论,素描几何体,素描石膏体,素描静物,素描石膏像,素描头像和风景素描七大模块进行讲解与练习。

本书适合作为中等职业学校美术设计与制作专业教材,也可作为素描学习者和爱好者的入门手册。

本书封面贴有清华大学出版社防伪标签,无标签者不得销售。
版权所有,侵权必究。举报:010-62782989,beiqinquan@tup.tsinghua.edu.cn。

图书在版编目(CIP)数据

素描/田百顺主编. —北京:清华大学出版社,2017(2023.8重印)
ISBN 978-7-302-42819-0

Ⅰ. ①素… Ⅱ. ①田… Ⅲ. ①素描技法 Ⅳ. ①J214

中国版本图书馆 CIP 数据核字(2016)第 028520 号

责任编辑:张 弛
封面设计:牟兵营
责任校对:刘 静
责任印制:杨 艳

出版发行:清华大学出版社
网　　址:http://www.tup.com.cn,http://www.wqbook.com
地　　址:北京清华大学学研大厦 A 座
邮　编:100084
社 总 机:010-83470000
邮　购:010-62786544
投稿与读者服务:010-62776969,c-service@tup.tsinghua.edu.cn
质量反馈:010-62772015,zhiliang@tup.tsinghua.edu.cn
课件下载:http://www.tup.com.cn,010-83470410

印 装 者:涿州市般润文化传播有限公司
经　　销:全国新华书店
开　　本:260mm×368mm　　印　张:14.5　　字　数:261千字
版　　次:2017年3月第1版　　印　次:2023年8月第6次印刷
定　　价:49.00元

产品编号:064751-02

丛书编委会

专家组成员：

顾群业　　聂鸿立　　向　帆　　张光帅　　王筱竹
刘　刚

丛书主编：

于光明　　吴宇红

执行主编：

于　斌　　徐　璟

编委会成员（按姓氏笔画排序）：

于　洁	于美欣	于晓利	于　斌	王中琼
王晓青	王瑞婷	王　蕾	付　志	冯泽宏
史文萱	田百顺	白　杨	白　波	刘卫国
刘茂盛	刘雪莹	刘德标	孙　顺	朱文文
朱　磊	何春满	吴　誉	宋　真	应敏珠
张　芹	张冠群	张　勇	李安强	李超宇
李瑞良	苏毅荣	陈春娜	陈爱华	陈　辉
周中军	孟红霞	林　斌	郑　强	郑金萍
姜琳琳	赵　宁	钟晓敏	徐　璟	聂红兵
隋　扬	黄嘉亮	董绍超	谢夫娜	蔡毅铭

前 言

素描作为造型艺术领域的基础学科,不仅研究造型的基本法则,而且研究艺术规律和表现,同时对创作者造型观念的形成、审美意识的培养起着极为重要的作用。

前一段时间,本人曾受邀参加素描教学的讨论,谈及中职学校如何教好素描,如何编写适合中职生的素描教材之事。本人自1994年从教以来,一直从事素描教学。在20年的教学实践中,深深感觉到确实需要一本让初学素描者乐于接受、简单易行且能短期见效的教材。多年来,本人的确积累了一些实践经验,根据教育部新颁布的《文化艺术类——中等职业学校专业教学标准(试行)》,我将这些实践经验和一些想法汇集成本书,以满足中职学校素描教学的需要。

我国学校的美术教育中,素描教学起步虽晚,但经过几十年的发展,已形成了具有自己特色的教学体系。教与学是一个矛盾体,如何教与如何学是一个关键又棘手的问题,也是不得不去面对和解决的问题。

在教学中,最大的问题是什么?一是学生感兴趣;二是学生如何得到快速提高。首先,兴趣与个人的积累、学习目的有关,本书在"为什么学"和"怎样学"方面进行了详解。其次,如何快速提高?我认为,在系统了解如何学、怎样学的基础上,再掌握一些步骤与技法;先解决好大的或是基本问题,如观念问题与作画步骤问题,其他如技法问题等小的问题就好解决了。第三是培养学习习惯的问题。三年中职学习,素描是重要的基础课程,一开始就要培养好中职生的学习习惯,等他们有了兴趣和习惯素描思考了,教起来就顺理成章了。

素描课程很复杂,总结起来不外两大问题——观察和表达,所以书中对于观察方法提供了大量辅助实例;表达和写生步骤需要一步一步进行,严格按照步骤进行是最好的方法。

素描要解决的问题很多,如思考方法、观察方法、造型问题、结构问题、构图问题、透视问题、整体观念问题等,这些在各章中均加以强调。

本书分为七个模块,建议总课时为216课时。使用本书时,可视具体情况对各模块进行调整。教学课时建议如下表。

课程内容	周	模 块	课 时
石膏体、手工	4	模块一、模块二、模块三	36
简单静物	4	模块四	36
复杂静物	4	模块四	36
石膏五官、挂面像	4	模块五	36
石膏像	4	模块五	36
头像	4	模块六	36

本书由田百顺担任主编,王瑞婷、于美欣、张芹担任副主编。

由于编者水平所限,书中难免存在不足之处,敬请专家、读者批评指正。

田百顺
2017年1月

目 录

模块一　认识素描 ……………………………………………………………… 1
　　任务一　学习和掌握素描基础知识 ………………………………………… 1
　　任务二　了解素描的发展历史脉络 ………………………………………… 3
　　任务三　了解为什么学习素描 ……………………………………………… 15
　　任务四　掌握学习素描的方法与技巧 ……………………………………… 15

模块二　学习和掌握素描的原理与方法 ……………………………………… 17
　　任务一　掌握透视的变化及应用 …………………………………………… 17
　　任务二　了解构图及掌握构图的应用 ……………………………………… 18

模块三　素描准备与基本几何体素描 ………………………………………… 28
　　任务一　准备素描的工具材料 ……………………………………………… 28
　　任务二　了解素描学习的程序及内容 ……………………………………… 29
　　任务三　学习立方体的画法 ………………………………………………… 29
　　任务四　学习球体的画法 …………………………………………………… 32
　　任务五　学习圆柱体和圆锥体的画法 ……………………………………… 34
　　任务六　掌握几何形体组合写生技巧 ……………………………………… 36
　　任务七　掌握石膏体组合写生要领 ………………………………………… 38

模块四　掌握静物素描技法 …………………………………………………… 41
　　任务一　了解静物素描的概念和写生步骤 ………………………………… 41
　　任务二　了解静物摆放的方法和要求 ……………………………………… 43
　　任务三　掌握单个静物的素描技法 ………………………………………… 46
　　任务四　静物素描赏析与临摹练习 ………………………………………… 53

模块五　石膏像素描 …………………………………………………………… 60
　　任务一　学习五官部位素描知识 …………………………………………… 60
　　任务二　掌握五官石膏模型素描步骤和技法 ……………………………… 62
　　任务三　掌握石膏挂面像的素描技法 ……………………………………… 64
　　任务四　掌握圆雕石膏像的素描技法 ……………………………………… 66
　　任务五　赏析和临摹石膏像优秀作品 ……………………………………… 70

模块六　人物头像素描 ………………………………………………………… 73
　　任务一　学习人物头像素描知识 …………………………………………… 73
　　任务二　熟悉人物头像素描的步骤与工具 ………………………………… 80
　　任务三　熟练掌握人物头像素描技法 ……………………………………… 82
　　任务四　熟练掌握其他典型人物头像的表现技巧 ………………………… 86
　　任务五　赏析和临摹头像优秀作品 ………………………………………… 89

模块七　风景写生素描 …………………………………………………………………… 98
　　任务一　了解风景写生素描 ………………………………………………………… 98
　　任务二　掌握风景写生的构图技巧 ………………………………………………… 100
　　任务三　学习风景写生的方法 ……………………………………………………… 102
　　任务四　熟悉风景写生的步骤 ……………………………………………………… 104

模块一

认识素描

任务一 学习和掌握素描基础知识

一、了解素描的含义

"素描"一词源于西方。"素"为朴素、单纯、草图、单一之意;"描"指描绘画写,既有写生,又有写意、描绘或体现想法、记录形象之意。但随着时间的推移,素描又有了创意、修改、辅助创作描写的内容,后来发展成为专门的素描艺术从而独立出来,但对于初学者来说,仍有草稿和训练之意。

中国画论中原来没有"素描"这一名词,现在所说的"素描",是指单色画而言。凡是用单一色彩画成的画,都可称之为素描。如中国画的白描,就是用水墨作为工具、以线条画的素描。西方的很多素描就是用木炭、铅笔、炭笔等工具做的单色画。本书只谈铅笔素描和炭笔素描形式。

无论从事何种造型艺术,有什么样的素描就会产生什么样的作品。造型观念是主体,线条居次。素描主要借助单色的线条或明暗来表现物体的造型,对客观事物的形态、结构和特征做朴素的表现。对形体比例、解剖结构、透视空间、明暗调子、质感量感、姿态动态、神情气质等造型因素的描绘,是培养造型基本功的主要手段,是绘画、雕刻、建筑、设计等门类的基础,是造型研究的源泉和灵魂。因此,不难理解素描在造型艺术领域的重要作用。

通过学习素描,可以培养学生健康的审美观,提高学生的艺术修养和鉴赏水平,使学生掌握素描的基本知识、理论和技能,具有正确的观察方法和坚实的造型能力,从而生动而深刻地表现对象。

二、熟悉素描的范围

素描的范围很广,只要是单色的绘画都可称为素描。由于绘画工具的广泛应用,使得素描的范围渐渐广泛。根据不同分类方式,可将素描分为几类,如表1-1所示。

表 1-1

分类方式	类　别
使用工具	铅笔素描、炭笔素描、毛笔素描
内容	人物素描、静物素描、景物素描
用途	创作素描、写生素描、创意素描、设计素描
目的	练习素描、创作素描、服务性素描
表现形式	线描素描、明暗素描、线面结合素描、形式探索素描
流派	古典流派、浪漫流派、现实流派、印象流派、现代流派

总之,素描带有一定的草稿性质,由于是直接手绘,又有丰富的感情色彩,因此表现趣味强烈。黑白照片类型或设计也可称为素描图或稿;速写、线描也在素描之列。线描有它的特殊性,在国内常称为白描,有基础和底稿之意。

三、熟悉素描常用名词术语

初学素描者往往对素描的许多名词感到生疏、难以理解,这里列出一些常用的名词术语说明,如表1-2所示。

素描是一种观念,不是技巧,但含有技巧。学习素描是学习观念,也是学会利用素描的思考方法。东方常采用线条表现对象,称为线描,也是素描形式的一种,同样能表达造型和空间,只是手法不同。

素描造型手法主要体现在当面对某一物体时用何种思维来实现。很多人过去没有画过多少素描,也能很快达到目的,主要是缘于思维方法正确。再者就是在形成造型观念的初期,就已经奠定了很好的基础。

在学习素描的过程中,主要强调对方、圆、柱、锥形的理解及应用,意指用科学的方法来学习,这是历史上的绘画大师们苦苦探索才得到的经验,今天在这些经验的基础上学习素描非常幸运。

4 "调子"一词来源于音乐名词,这里专指物象上呈现的像阶梯分布一样渐渐变化的明暗层次,如灰调子、亮调子、暗调子。

6 整体表现是先表达大的部分,再利用小的部分的观察结果表达,这样表达出来的效果就是整体表现方法的体现。

7 准确比例是指按指定标准长度对物象描述时进行同步放大或缩小。

8 节奏感其实就是美感,是形式美方面的问题,在开始画素描和结束时要特别注意。虚实与节奏在使用时是联系在一起的。

9 线条感是相对的,同时线条是有方向的,在素描中要利用这些线的方向、线的曲直、粗细、疏密、虚实给作品增加魅力和表现力。在素描里要不断学习和应用线条,才能在作品中形成自己的表现语言。

10 风格是画者在某一特定时期所有作品所带有的同一特征的东西,除了表现形象外,还具有表现符号化的特质,同时也体现画者情绪和喜好的结果。风格是长期形成的,是自然的流露,不是强加。

12 构图体现并突出艺术创作的主题思想和审美意境,是画者在画面中经营位置。

17 作画时要一直保持这种整体印象,才能确保作画的顺利进行。处理画面时使用这种方法,能全局把控。

18 学习素描应首先学会观察。除了整体观察,还有一种方法就是细心观察。素描大师达·芬奇就是一位观察高手,他除了整体观察,还会细心观察,他对人物的描写真可谓无与伦比的细致。

表 1-2

序号	名词术语	说 明
1	造型	造型是指用单一工具来描绘的物形,形成物象的整体性,是人利用工具模仿自然或创作物的总称。简单地说,就是在二维空间中造出三维空间的形象,其中包括步骤与技法,强调创造、塑造或雕刻之意。本章特指在纸面上创造出的形体或空间
2	结构	结构是指物象由几个面、几个线、几个支撑作用下所呈现的物体构造。本章所指在表现物体时用理解的方法去表现,使看到的物体含有分析、理解的成分,如瓶子由大圆柱加上小锥体组合而成
3	层次	层次是指画面中的几个黑、白、灰关系,或几个近、中、远空间关系,也指物体被光照射后所呈现的强弱过渡、黑白过渡、高低过渡、远近过渡等现象
4	三大面和五调子	"三大面"是指黑、白、灰的层次或指物象的立体性理解;"五调子"是指被固定光源照射后所呈现的五种调子变化,即高光、中间调子、明暗交界线、反光和投影等
5	整体观察	整体观察是指对物体的印象进行整体把握的方法。眼睛看到的东西分为整体印象和细微印象两部分,在观察物体时,先用整体,后用局部,即一眼看到全局,然后删减细节,这样看到的形象是几何式的大体
6	整体表现	整体表现是指利用整体观察到的结果按步骤表达,如大形、大的黑白灰关系、大的层次关系
7	比例	比例是指通过眼睛比较线段的长短、高低、方向等因素而形成的一种排序
8	虚实与节奏	"虚"是指不清晰部分,"实"是指清晰部分。绘画中的虚实不是绝对的虚与实,而是通过眼睛观察并分析归纳了的虚实关系。不同程度的虚实给人的印象是不同的,利用虚实关系可以表现空间程度;节奏原意是指音乐上的节拍,意指像节拍一样来表现对象的虚实、强弱。对于一幅画来讲,要有整体的节奏感,同时具备局部的小节奏感
9	线条	线条是指在画素描时应用工具留下的痕迹,如落笔走线所形成的线条是笔走过的轨迹 线条广泛应用于素描中,用力不同,线条的粗细也不同
10	素描风格	在素描的表现手法上,风格是作者根据个人喜好长期形成的素描面貌,线条的应用、构图的方式、黑白的面积对比等因素会影响到风格。风格也可指不同的材料和技法应用
11	透视	透视是素描作品中的空间处理方法之一。透视学是一门研究和解决外界景物投射到眼睛里的景物外形变化的科学
12	构图	构图也称布局、章法,特指在画面上景物的布局安排,以及形式结构的问题,如同文章中的文体结构、音乐中的曲调构成
13	明暗法	明暗法是指用亮色和暗色涂写方法表现物象的明部和暗部,这里特指素描技法中的三大面、五调子技法。明暗法的应用丰富了素描的表现语言及效果
14	调子关系	调子关系是指素描中的物象明暗深浅变化规律。所谓关系是指进行比较,就是利用明暗法来比较物体的深浅变化,用不同明暗程度的调子表现不同明暗的物体
15	空间层次	空间层次是指把所要表现的空间部分划分成几个层次,在素描中常使用此法来表现物体之间的准确距离感和空间感
16	节奏感	节奏是音乐名词,在绘画中借用节奏来形容构成画面的元素所呈现的一强一弱的变化规律。节奏感是指画面里的形体大小、方圆、明暗有规律地出现呼应和变化,是美感的一种表现形式
17	整体感	整体感即整体的感觉,和支离破碎相对,这里指素描技法和步骤中特别注意的一种意识,作画时要一眼全观物象的全貌,也叫整体印象
18	观察方法	这里专指在素描学习中特有的观察物象的方法。素描的观察方法很多,这里特指整体的理解和观察,与平常所习惯的逐个观察不同,它是观察表现对象的全貌,从而得到整体的印象
19	理解方法	有了感性认识后,要利用所学知识去理性地分析对象,达到感性和理性的统一。概括立体物象,要先用各种平面形体去理解,然后再转向理解立体和转折,最后安排上调子。理解的多少会直接影响表现的多少,所以理解方法就显得很重要
20	表现方法	具体来说,表现方法就是如何画的问题。把脑、眼、神、手配合好,选择有效的工具进行表现实践练习,即使用有效的科学方法去表达对象,如具体的表现技法等

任务二　了解素描的发展历史脉络

人们只是到了近代才对素描的发展历史进行了系统总结。这里只是简要梳理，目的是系统了解不同时期的素描现象、素描画家和风格等。

从总体来说，世界素描的产生、演变和发展是随着美术史的系统脉络来演进的。各个时期各国都曾涌现出众多的画家，无论他们属于什么派别，均以承先启后、不断探索的精神为世界素描的发展做出了卓越的贡献。

一、早期素描

远古造型之始，人们企图以现实形象去表现一种超现实的意念，其目的是借助形象传达某种极神秘的观念，寄托对自然的认识。这一点可以从西班牙阿塔米拉洞窟壁画看出，画面包括从幼稚到成熟几乎完整的过程（见图1-1），从仅用轮廓线和刻线到采用体积转折的明暗法、线面结合与线色结合画技，显示出造型技术从原始向高级阶段的逐步演变。

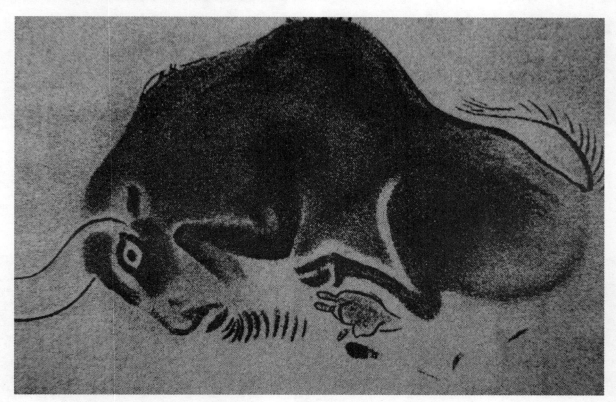

图 1-1

史前素描对于人类文明史的发展具有重要意义和价值，乃稀世珍品。后来希腊罗马时代的画家素描样式很多，有在木板上做的素描，有在石板上以棕色、黑色和炭棒画的素描，还有在羊皮纸上画的素描，线条效果细致。这一时期只是从现象来分析的结果，暂且称为素描。

二、文艺复兴时期素描

15世纪至16世纪，早期文艺复兴的建筑设计开始出现变化，素描出现了重视空间的趋向。新的形势激发了画家对于人体研究和自然规律研究的热情。后来素描成为文艺复兴时期整个造型艺术的基础，意大利的素描又代表着欧洲素描的主要倾向。在促进文艺复兴素描表现力发展方面，以文艺复兴三杰为代表，即达·芬奇、米开朗基罗和拉菲尔。图1-2为米开朗基罗画作。

另外，画家师徒承受制的教学传艺方式促进了绘画技巧的发展。站在文艺复兴时期素描艺术高峰之巅的画家当推列奥多·达·芬奇，他将绘画的造型观与表现方法都推向一个崭新的阶段（见图1-3）。达·芬奇时代的画家通过两种方式来锻炼造型技巧，一是临摹和默写的传统工作室师徒传授方式，二是对照模特写生的方式，当时写生方式已大量流行起来。从达·芬奇留下的关于绘画的著作中，可以看到他对师法自然进行实物写生重要性的强调，他将研究人体与实物提到原则的高度来论述。

绘画中的观察方法，本质上就是有选择地看世界、看事物，训练一双会概括观察的眼睛。从专业的角度来说，有选择地看世界实际上是一种观念，在学画静物时老师强调用大眼看全局，抿起眼睛看静物，省略物象细节来看静物，就是这个道理。

（1）画素描之前，要选定所画的角度和范围。

（2）将视野打开，让眼睛看的面积大一些，从平面布局到形体的立体形象，再转化为能够控制的形象。

（3）让眼睛少看复杂表象，用简单化的几何观念去概括基本形体。

（4）注意外轮廓和结构，先排除体积、光影、明暗、虚实、运动、空间、质感、性格等因素，例如看白形、黑形和灰形，也是理性的观察办法。

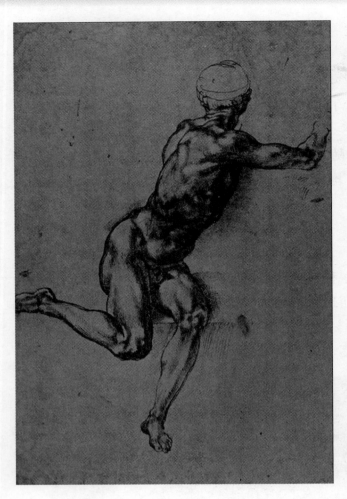

图 1-2

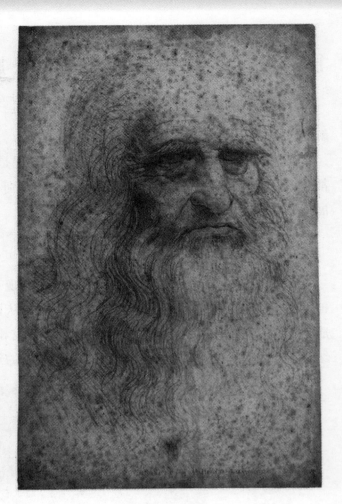

图 1-3

在德国的绘画传统中,素描占有特殊的地位。就其整个民族来说,具有一种"尽精微、致广大"的意识观。代表德国文艺复兴素描的大家有阿尔卜列希特·丢勒(1471—1528年)。图 1-4 和图 1-5 为丢勒画作。

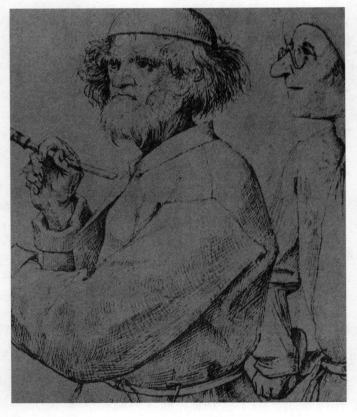

图 1-4

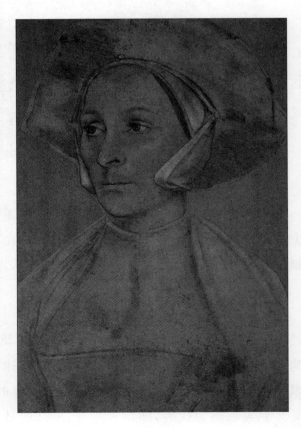

图 1-5

三、学院派、印象派素描

19世纪德国画坛上出现了一位最具才华的写实主义大师,他就是油画家、素描画家阿尔道夫·门采尔(1815—1905年)。他的素描高度真实而生动,技巧全面而精湛,表现力令人惊叹(见图 1-6)。

19世纪末,德国画坛出现了独树一帜的版画大师凯绥·珂勒惠支(1867—1945年),她的主要成就在版画(铜版、石版画),她的素描、版画和雕塑的人物造型强烈、生动而深刻(见图1-7)。珂勒惠支对于形式美发展的贡献具有先锋前卫的意义。

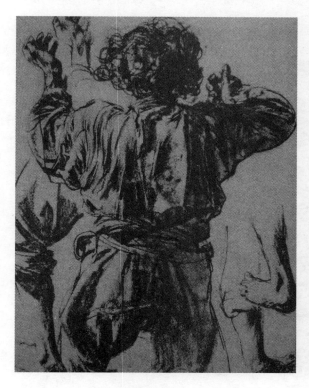

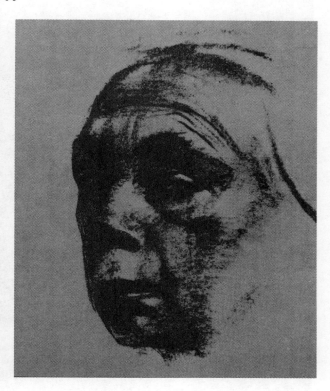

图 1-6　　　　　　　　　　　　　图 1-7

造型观念的改变,形式因素的不断丰富,造就了美术天才华多。华多的素描技巧纯熟惊人,具有特殊魅力,动态自然优美,色调柔润和谐。图1-8是华多用炭笔和色粉结合创作的作品。

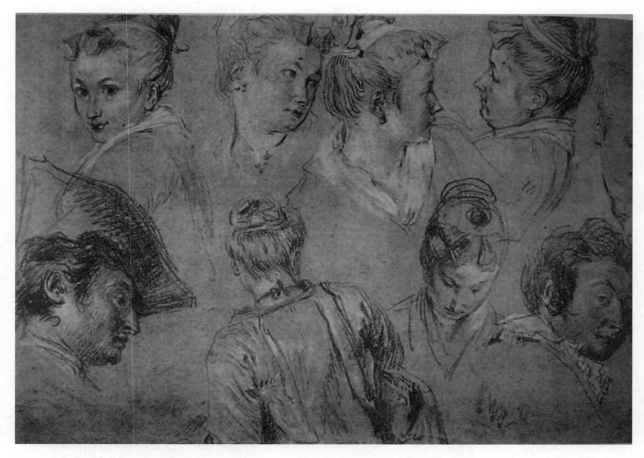

图 1-8

另外,素描大师普鲁东和席里柯都留下了一系列形态生动、造型富有力度的素描作品。

四、19世纪素描

19世纪法国素描产生了观念的变革。图1-9为德加画作,从作品中看出主观意识的表现。

德拉克洛瓦改变了绘画和素描观念,他直接去表现绘画和素描本身的形式美,寻求"绘画的语言"。图1-10为德拉克洛瓦画作。

画家德加概括指出:"所谓素描不是表现形态,而是表现对形态的看法。"

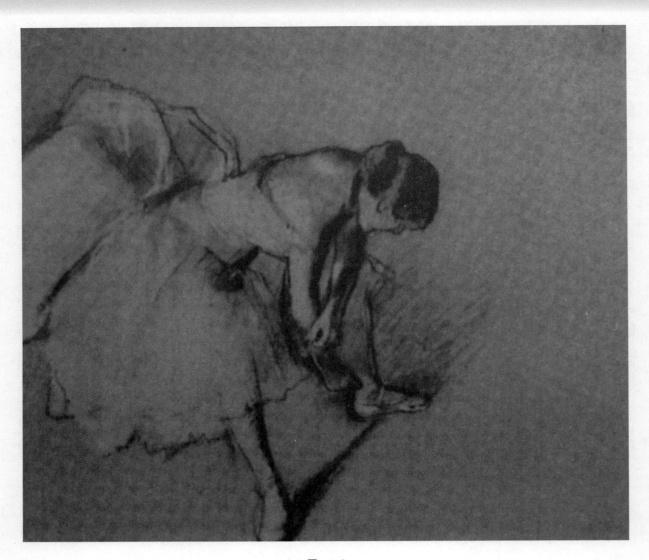

图 1-9

学素描要注重两方面的训练：一是眼睛的比例观念；二是按部就班的作画习惯。

素描的语汇不外黑、白、灰三字，它所表达的是形体与空间。

一幅成功的素描作品，至少应具备三点：一是形体结构准确；二是黑、白、灰大层次分明，三是中心焦点突出。

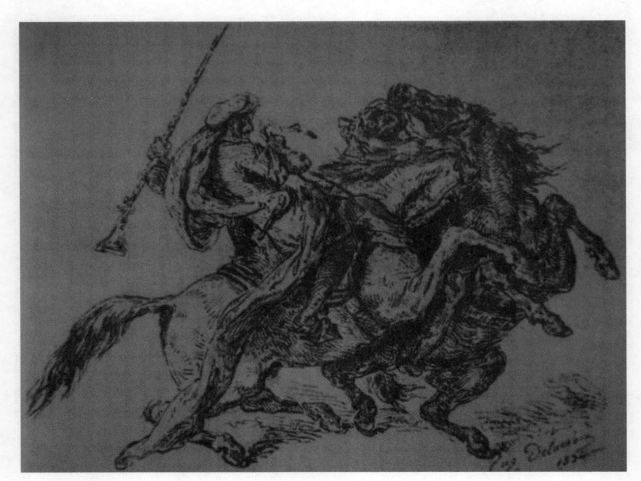

图 1-10

杜米埃的素描是为运用而生的现实主义代表作（见图1-11）。他使用多种技法交替，钢笔、铅笔、炭笔混合淡彩进行大量素描与版画创作。柯罗留下大量勤奋的素描（见图1-12）。

塞尚反对印象主义，为了使形体坚实起来他回归到了素描，将形体凝结成几何形。他认为，"素描和色彩不可分割，色彩越和谐素描越正确，色彩越丰富形体越充实，色调对比反差中的关系要靠

素描去润饰,这就是秘密。"他的观点对毕加索很有影响。图1-13为塞尚画作。

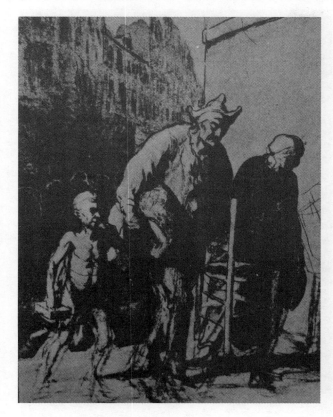

图　1-11

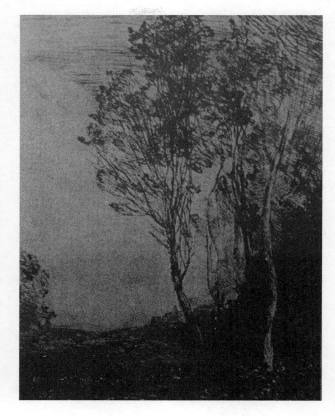

图　1-12

修拉完全抛弃了轮廓线而代之以色块,创造出空间气氛与质量感,他的画形体坚实严谨。凡·高的素描作品不仅在形式上苦心探求,还反映出他对精神平衡的绝对唯美主义的追求(见图1-14)。

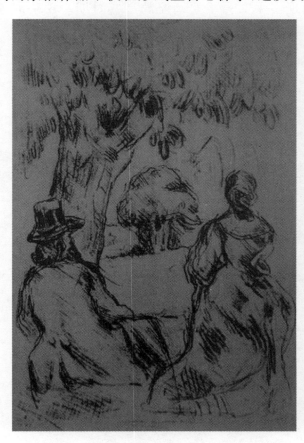

图　1-13

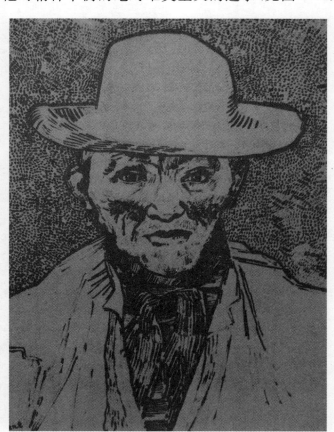

图　1-14

大雕刻家罗丹的素描有一种与众不同的形式美,在他笔下深思熟虑过的形体一气联成,手法奔放、轻快而抒情,带有写意性质(见图1-15)。

高更在他的素描里苦心孤诣探索着心灵中的真实性(见图1-16)。

总之,素描是19世纪法国美术发展的重要支柱,它不仅影响观念的表达,还使形式美出现改观,这就是19世纪法国素描的概况。西班牙也出现过一些多产的、杰出的素描画家,如巴龙尤乌、巴列多和卡摩拉等。戈雅的出现给西班牙美术增添了光辉的一页。戈雅素描同他的油画一样,自由奔放,才华横溢,技巧娴熟,并充满了对自由和理想的精神追求(见图1-17)。同时代的作家加略多称他为"哲人式的画家",说明了他的作品所具有的深度。

笔是手的延长,它应当具有手的触觉。画素描就好像雕塑家捏泥巴,手指在一个具体的空间里动作,从前面一直摸到背面。

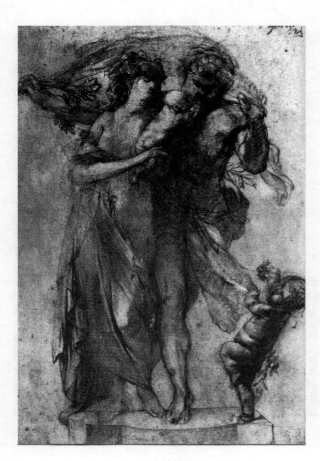

图 1-15

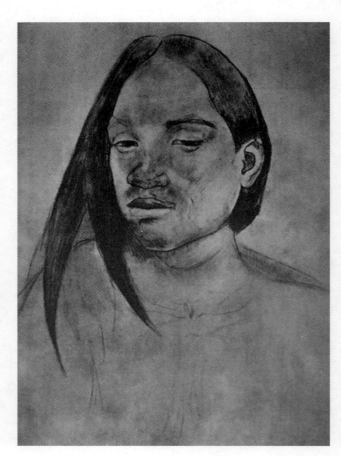

图 1-16

19世纪下半叶至20世纪初成为俄国绘画以批判现实主义为主要潮流的昌盛时期。这一时期不仅在人物画中,而且在风景画素描中也有创新的面貌,阿·萨甫拉索夫、伊·希施金(见图1-18)和伊·列维坦(见图1-19)均以洗练细腻的手法和深刻的意境在风景素描中表达了俄罗斯特有的大自然之美。

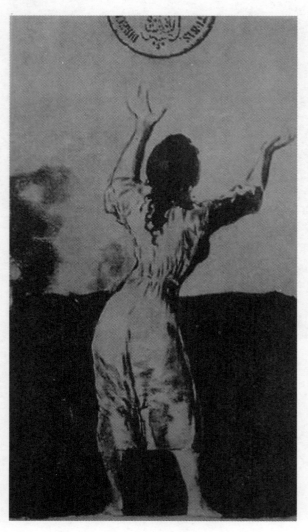

图 1-17

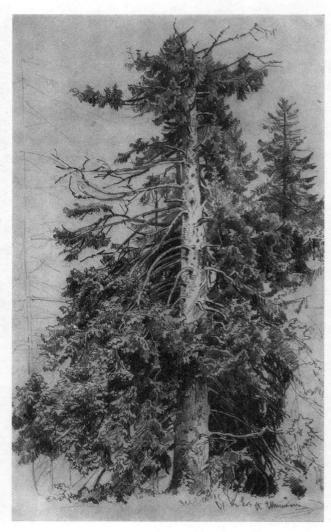

图 1-18

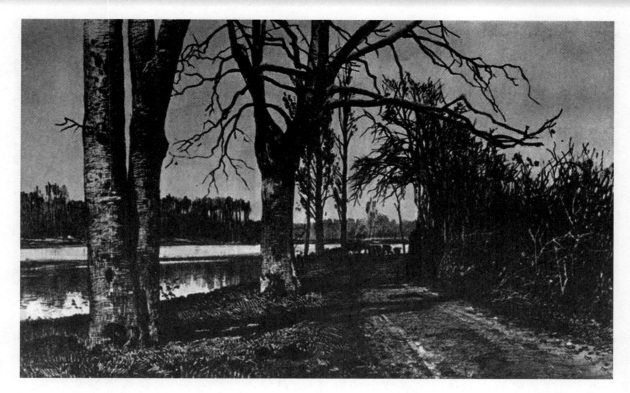

图 1-19

19世纪的素描最为杰出的成就出自伊·列平和瓦·苏里科夫之手（见图1-20），他们是巡回展览画派代表的大师。另一位素描高手瓦·谢洛夫是著名的肖像画家，他的人物造型具有强烈的俄罗斯性格（见图1-21）。

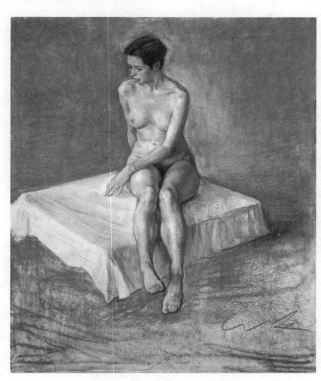

图 1-20　　　　　　　　　　　　　　图 1-21

一般将素描分成三种类型：草图、资料性素描；即兴速写与写生的素描；创作样式的素描。

第一类以毕加索代表作之一《格尔尼卡》（见图1-22）为例，在构图章节中有毕加索的表现性素描图例可以参照。第二类是写生作品。第三类是构图完整的创作性素描，如马蒂斯作品中强烈的扭曲变形被认为是一种素描新观念的诞生而开始了形的解放。图1-23为马蒂斯画作。

五、20世纪素描

20世纪初立体派画家勃拉克的素描强烈夸张变形，大胆改变造型观念，一批年轻画家则以马蒂斯为中心产生了野兽派，这时期的素描被称为现代派素描，显示出建立在反传统基础上的新观念。

特别是到了20世纪中叶，产生了抽象表现主义，画家与科学家合作研究概念艺术，他们标榜："绘画表现已不反映肉眼看到的对象，其本身应该是与肉眼所见不同的对象，这就是用素描线条去

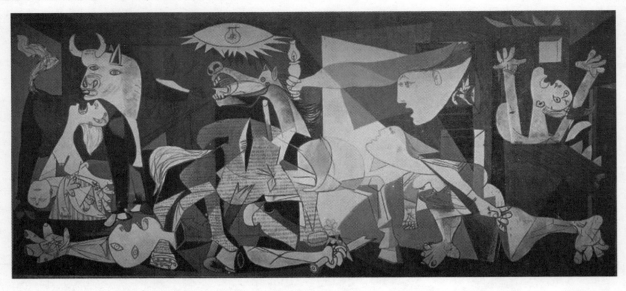

图 1-22

表现运动和速度。"作为造型艺术最基本的思维方式、观察方式和表现方式的素描,在众多实验艺术家手中得到了长足的发展。这主要表现在两个方面:一是强调纯粹的形式因素,如毕加索(图 1-24)和蒙特里安;二是强调内心独白主观意向的表现,如莫兰迪(图 1-25)、贾科梅蒂等艺术家,他们以极端个人主义的方式致力于素描艺术内涵的发掘。

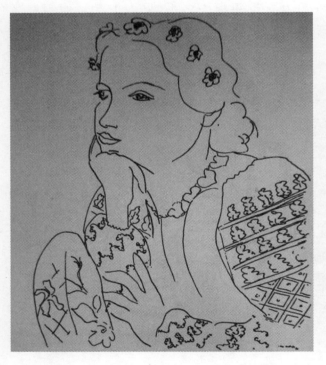

图 1-23

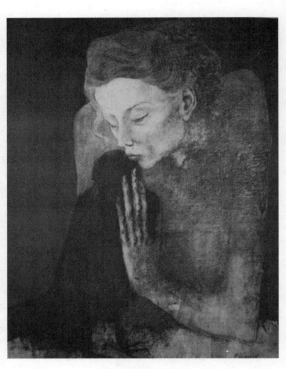

图 1-24

后现代画家还是"回到画室",从当下最熟悉的物体开始,"回到视觉的初始",形成使用传统媒介,但又不拘泥于传统素描法则的素描,如卢西卡、弗洛伊德、阿利卡等艺术家的探索。图 1-26 为弗洛伊德画作。

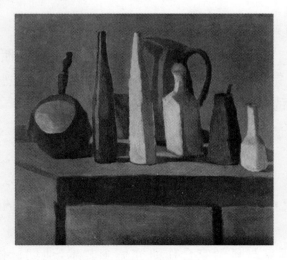

图 1-25

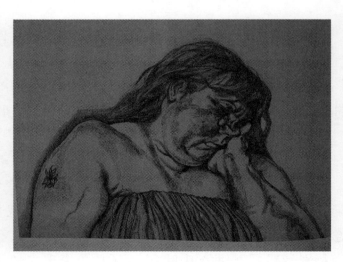

图 1-26

六、中国素描

中国古代素描的历史就是线描和水墨技法发展的历史,将其造型的形式要素予以简化,也离不开点、线、面的组合,而这正是一切素描最基本的要素。在素描中还产生了"骨法用笔",线造型是中国画技法的脊梁和基础。

线造型来源久远,从盛唐画圣吴道子创"白描"开始,这一形式美至宋代李公麟为集大成者,后来各朝也均有建树。另一方面历代名家人物画线描中也充分展示着线描的形式美(图1-27)。

图 1-27

图 1-28

中国画造型观念发展的大趋势,反映在线描与水墨法的发展之中,这一发展过程大致可以归纳为古拙期、写实期、写意期三个阶段。

魏、晋、南北朝时期是中国绘画史上一个重要的里程碑,自此,中国画进入了写实阶段。这一时期的人物结构比例准确,线描技巧成熟,整体章法结构控制都显示出造型技巧上的重大突破,为中国画形式美的发展奠定了基础。顾恺之提出了"以形写神"这一卓越见解,他的这一见解的造型观在《洛神赋图》中得到了证实(图1-28)。

在《列女仁智图卷》(图1-29)中有着与《洛神赋图》全然不同的技法,它以线条的浓墨烘染表现衣褶的明暗变化,表现了体积造型的观念。唐末经五代至北宋是写实期线描艺术发展的高峰,这一时期线描演化为一种本身即具有独立审美价值的形式美。

图 1-29

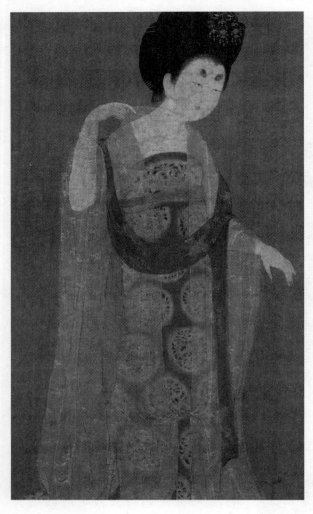

图 1-30

五代画家顾闳中的画风承袭于盛唐传统,他的《韩熙载夜宴图》(图 1-30)进一步发展了张萱、周昉"漪罗人物"技巧。图 1-31(张萱画)和图 1-32(周昉画)线描柔润细密,刻画入微,显示了画家传神的卓识。宋代画家李公麟把线描艺术推进到纯美的艺术境界。

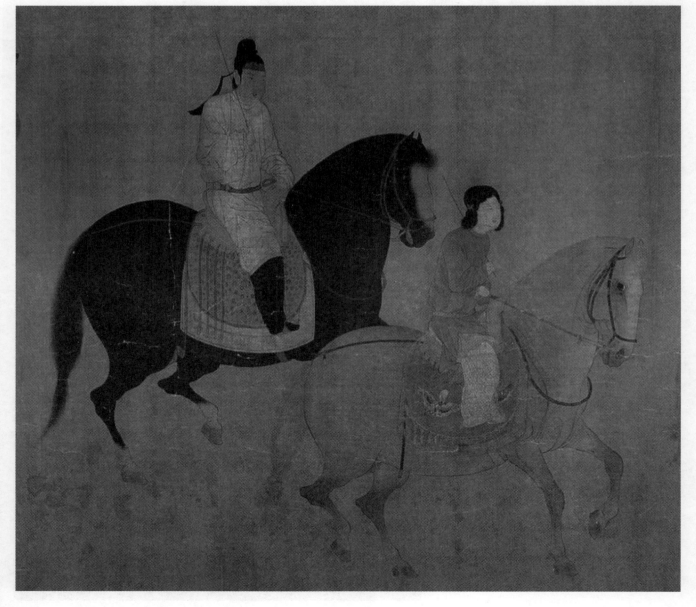

图 1-31

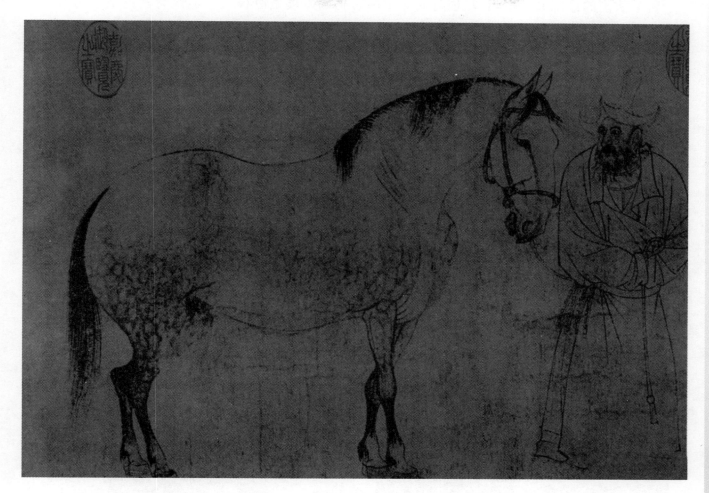

图 1-32

文人画向来重视个性，重视个人对自然形体所表现的独特理解，越过具体的自然形体去追求"不专于形似，而独得于象外者"的精神气质，因而意象造型突出形式因素。在梁楷的造型里，人物由写实转为象征，或如陈洪绶的造型采取写实与象征相结合，图 1-33 为陈洪绶画作。

写意派画家尽可能利用简练的结构和怪诞的形象去强调意象，他们用以下多种手段创造新的形象。图 1-34 为梁楷画作。

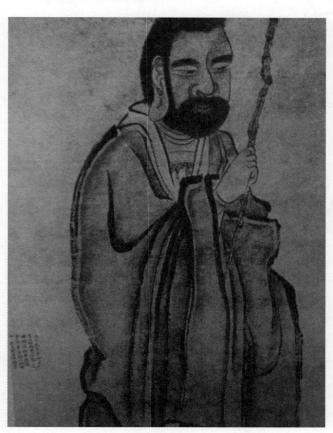 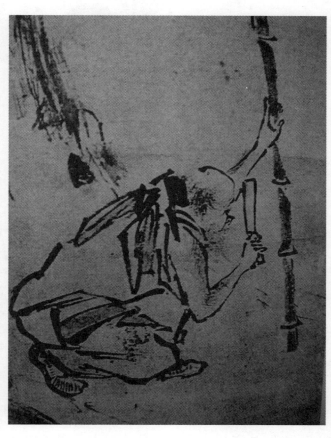

图 1-33　　　　　　　　　图 1-34

总之，中国古代人物线描与水墨造型的艺术如其他文明古国的文化特征一样，属于因早已成熟并曾经将形式美的形式推向极致而难于突破的一种文化现象。

留学法国的徐悲鸿先生,在初创时期对中国素描的发展贡献极大。他认为素描是一切造型艺术的基础。他团结了一批优秀的现实主义画家兴办美术教育而使素描影响深远。图1-35为徐悲鸿画作。

20世纪30年代的吴作人,其素描作品重结构,造型严谨、凝练、简约(图1-36)。

20世纪40年代素描的另一成就反映在速写领域。图1-37为叶浅予画作。

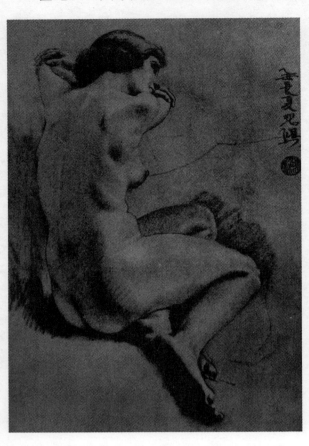

图 1-35　　　　　　　　　　　　　图 1-36

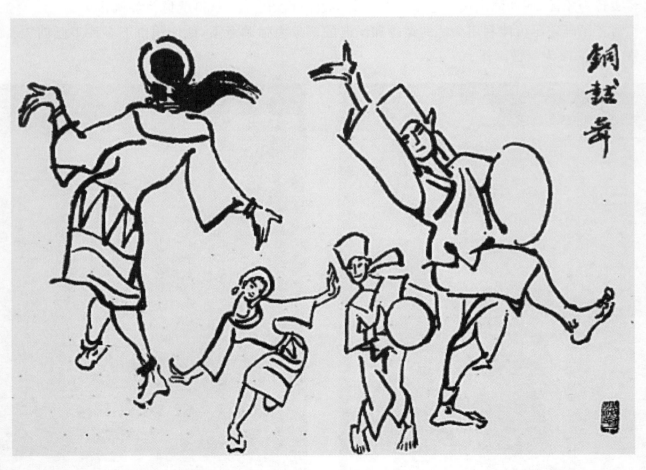

图 1-37

中国画家的速写艺术是体现中国素描成就的一个构成部分,也是素描民族风格体现的一个方面。20世纪40年代画家司徒乔、陆志庠、冯法祀、李桦的速写和解放区画家王式廓、古元、彦涵、力群等生活气息浓郁的速写是当时社会生活断面的缩影,一些著名中国画家如陈师曾、黄宾虹、张大千、潘天寿、傅抱石速写更具有线造型的重要研究价值。图1-38为王式廓画作。

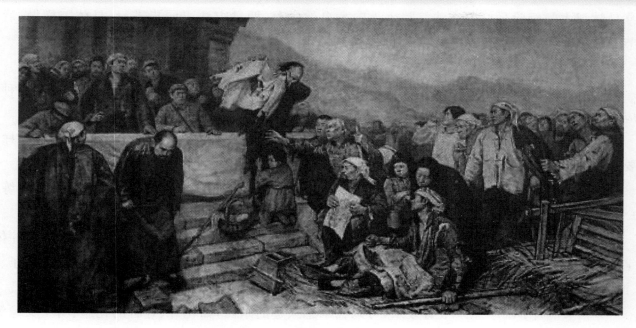

图 1-38

1949年新中国成立后,美术创作与美术教育出现了发展的前景。在20世纪50年代特定的历史条件下,在素描教学领域中,苏联美术学院教学体系被介绍到中国,即所谓"契斯恰可夫教学法"。80年代中期,中国画坛观念变化急剧,思想活跃,出现了生动的局面,出现了不同崇尚的个人风格,向多层次、多方面发展。如雕塑家、素描画家钱绍武以及肖惠祥、周思聪、刘文西、吴长江、袁运生等的素描,均从各种形式美中丰富了素描中线描造型语言。画家与诗人黄永玉早年的线描融和民族民间艺术特征,"文革"后,从精美的木刻方寸之中转作巨幅重彩花鸟,造型专务新意,是位国内外具有影响的画家(图1-39)。

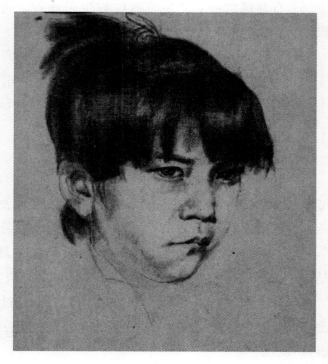

图 1-39

任务三 了解为什么学习素描

既然是学习与形象造型有关的专业训练,势必要研究一下造型课程。素描是所有造型艺术的基础课程,已被几百年来艺术实践所证实,对素描的认识与表现直接影响艺术家艺术实践的成败,历史上的大师无一例外都对素描进行了不同程度的探索和研究,即使是中国历史上的大师也对线描的研究不遗余力,只不过叫法不同。素描研究的内容几乎涵盖了所有造型艺术要研究的内容,例如比例、结构、形式、构图、透视、明暗、虚实、节奏笔法等。

学习素描的重要性主要表现在形体、结构、能力和审美四个方面。首先要了解素描是解决什么的。第一是形体问题,第二是结构问题,第三是表现能力问题,第四是美感和形式问题……几乎所有与造型有关的问题,即使是画图案,也需要考虑比例、构成、疏密、形式等因素,更不用说其他造型艺术了。

素描是一切造型的基础,关键在于怎么利用。

任务四 掌握学习素描的方法与技巧

一、如何学习素描

学习素描的方法很多,总结起来不外两种:一是临摹,二是写生。学习绘画艺术主要靠训练,

设计也需要构图、草图、位置、比例、造型,需要黑白布局思维、疏密处理、主次关系和美感形式、节奏、构成等,这些在素描里都有涉及。

素描是直接用手绘,最直接、最感性,易于修改,用时短、见效快,单色易于集中精力研究形式美感,而且黑白是最美、最单纯的语言,最原始又最超前,是能不断深入的课程。

临摹是学习大师经验最好的方法。写生是向大自然学习,两种方法可同步进行,具体怎样做,后续章节会陆续介绍。

具体做法可先从体会形体开始,手、眼、脑同时训练,这里只是给出简单的思路。

(1) 手工作业:做几何体、做瓜果、做头像等,模仿自然物象会调动各方面的造型能力。每种物体应不少于3课时。可以尝试着将包装盒拆开再合上,这样能帮助理解形体和结构的关系。

(2) 预先做纸上直线练习、横线练习、斜线练习、垂线练习、水平线练习,最少3课时。这样做主要是练习手的跟随能力,要经常练习才会有效果。

(3) 作品临摹:找几幅石膏体、静物类的单体作品临摹,这时要按书上介绍的方法、步骤练习(每个不少于3课时),不要仅限于课上练习,要自己想办法多尝试。

(4) 写生练习:根据书上介绍,进行正方体、球体、长方体、圆柱体、六棱体、圆锥体、斜面柱体、十字锥体、五边形切面球体、十字柱体、方盒子、苹果、西红柿、杯子、橘子和梨子、青椒、萝卜、茄子、酒瓶、酒杯、罐子、水壶等静物练习。练习时要按照顺序来进行。选择十种物体,每种不少于3课时。

(5) 临摹照片:临摹照片很有效果,可以临摹感兴趣的东西,如花卉、好看的花瓶、明星头像等。临摹时,可以充分调动自己的表现能力,将主次分开,不要照搬相片上的所有东西。每幅3课时。

(6) 石膏像练习:主要是通过写生来练习。进行石膏五官练习,需要学习大量的素描方法和知识。

(7) 头像练习:先临摹一段时间再进行写生练习。

(8) 开阔思维,扩大使用材料的范围,会有新鲜的感觉,如用色纸、黑色纸、银色笔等练习,还可用水粉、水彩、水墨练习、木炭练习。画一段时间后可以变换工具。

二、如何学好素描

(1) 鉴赏课:学习素描需要不断借鉴大师经验,提高鉴赏能力。美术鉴赏能力不是朝夕之间就能形成的,它需要与绘画、雕刻、图案、手工艺等紧密结合,各类别之间相互联系、相互配合。

(2) 学习素描要有目的、有计划,必须经过艰苦训练。首先是观察、分析、理解,然后是"体力劳动",只有不断进行实践才能走向深入。好的素描功力不是一天的追求。学习素描首先是感受,其次是动手。没有强烈的表现欲望,就不可能让想法实现。

所有学画的人,都想做好这件事,但在做的过程中很多人都放弃了,为什么?原因有4点:①没有明确目标;②没有养成好习惯;③没有得心应手的工具;④没有决心和恒心等,所以做好准备很重要。

素描是一门基础课,仅靠课上三个小时是不够的,若想学好它,必须全心全意地研究,反复练习才能奏效。学好素描,必须一点点积累,一天进步一点点,多悟、多看(看书,看别人怎么画)、多练(练作业,练线条,练准确),长久坚持。素描是艺术,但也是科学,需要一步一步地按步骤、方法练习。

最初学习素描,主要应注意以下4个方面的训练。

(1) 观察力:观察什么,在好的素描作品里去学,比如构图美、线条美、造型美、组织美,让学生去体会。观察需要经验,面对静物、景物先从写生作品里去发现,然后学着发现。所谓力就是深度,发现独特美的地方。

(2) 分析力:有了经验积累要学会分析,主要从画的美学角度去分析,如构图分析、处理分析,可以用比较的方法,好的作品一看就知道。然后分析它是怎么画出来的,顺着理出头绪。

(3) 感悟能力:悟是学画的灵性,学素描的任务不是以画得像为目的,而是去画美,学会从简单的事物中发现、总结,再发现、再总结。将从大师作品里感悟到的东西记录下来,总结其美的规律,考虑其用途等。

(4) 表现能力:学会从素描训练中主动协调手、脑、眼三者,比如线条垂直、水平,透视上的错误如何修改。表现能力是一天天积累的,所以要养成按部就班的作画习惯。

素描是造型的基础,在造型活动中起着重要作用。通过素描训练,可以获得自然物的体验,并协调观察与表现的一致性,从而形成对造型要素的认识。素描又是一种艺术形式,用它来寄托情感、表达思想,可以开拓人的内在素质与创造潜能。

作为一名学生学习一项技能,要先了解这是什么、有什么用、将来能干什么这些基本问题,然后逐个解决,事情才会成功。

应从美术的综合角度看待鉴赏课,体现时代性,使学生知道什么是美,会审美,把形式之美、情感表达和生活联系起来,对照中外美术史的发展,通过观察、感悟、分析、比较,才能落到实处、学以致用。

素描首先是工具,简单、单色,用手握住笔就可以了,但它表达的内容是多样的,所以它又是较难的课程。

画是有感情的,情在哪里,动人的地方在哪里,感悟并联想到什么,可以尝试寻找。

学习要点

(1) 深入了解素描的含义、常用名词、意义、方法、过程。

(2) 正确对待素描,学会和了解学习素描的基本思路、方向。

思考与练习

(1) 简述素描的重要性。

(2) 简述素描的概念、过程。

(3) 怎样理解"悟"和"练"?

模块二

学习和掌握素描的原理与方法

任务一 掌握透视的变化及应用

一、透视的原理

透视的本质就是由眼睛的视觉作用所形成的物理现象,它和用照相机摄影的原理近似(图2-1和图2-2)。

(1) 焦点透视:是指画者站在一定的地点,向着一定的方位观察,取景只限于这个固定的视点、视向和视域。由此描绘出的图形,其视觉印象和客观现象一致,都统一在一个视域内,因此称为焦点透视。西方传统绘画均采用这种焦点透视,素描写生训练也是以此为准绳。

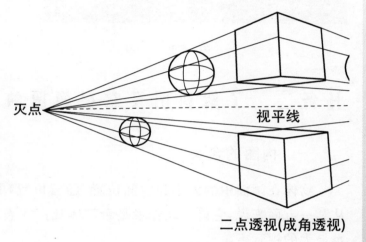

图 2-1

(2) 散点透视:散点透视是指画者移动视点的位置,把几个视域内的景物综合起来画在一幅画内。因为它的视点散布多处,不是一个焦点,所以称为散点透视。中国传统绘画中的长卷、立轴多采用这种方法。

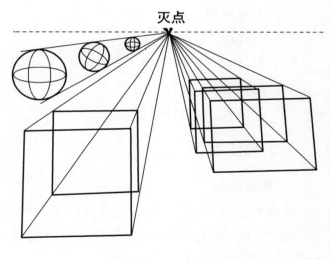

图 2-2

> 透视学是一门研究和解决外界景物投射到人眼中的景物外形变化的科学。当我们隔着玻璃窗向外眺望时,可以看到外界景物投射在玻璃平面上的像与原景物一致,如将所看见的景物描在玻璃上,所描下的图形就是透视图。它正确地反映了外界景物透视变化的现象。

> 要十分注意画面的纵深,即物体的体积状态和物体之间组成的空间状态。尽管素描要解决的问题很多,但重点是纵深关系。这并不是画面本身自然具有的因素,缺乏纵深,就不是画面,而是纸面。因此,当观察实物时,眼光不要一味地上下左右看,而应当由近及远、从前向后去延伸、扩展。用眼睛追索这个空间,才有可能用铅笔去开掘这个深度。

二、透视规律的基本要点

透视的基本现象:①近大远小:等大的物体与画者的距离有近有远时,看上去近处的物体大,远处的物体小。这是由于远处的物体射入眼睛的视线视角小,留在眼底的影像也小;近处的物体射入眼睛视线的视角大,留在眼底的影像也大。②互相平行的直线与画面不平行时,越远越靠拢,最后消失于一点;凡是与画面平行的线,都不消失,并且与基面(地面)的角度不变,只有远、近、长、短的变化,近处的长,远处的短。③平面与画面不平行时,消失于一条直线,任何平面的消失线就是该平面与画面相切时的一条直线。如果是水平面,这条线就在视平线上;如果是垂直面,这条线就在视轴的垂直线上。

学习重点

学会用透视的方法去看景物,结合图解体会透视的含义。

思考与练习

1. 将一块玻璃擦净,用一只油性笔对着窗外的景色进行透视大形的描摹,主要应注意远近物体大小的变化规律。注意画时要固定位置和用线来画。

2. 仔细分析、理解图2-1和图2-2,并用八开纸进行临摹练习,3课时。

在绘画习作练习中,应重视目测,锻炼眼睛的观察力、分析力和手的表现力。主要依靠感觉,一般凭视线的延伸就可看出来,或用辅助线帮助目测。如果画幅较大,景物复杂,可以用线将一端固定在消失点上,移动其另一端来检查(图2-3)。

图 2-3

任务二 了解构图及掌握构图的应用

一、构图的含义

物体在画面中的大小和空间位置(经营位置)非常重要,它是作画过程中首先要考虑的问题。从某一方面来说,它能反映作者是否整体观察和表现对象。理想的构图应主体突出、画面均衡,满足最大的视觉审美要求。

二、构图美法则

(1) 主体突出、适中。
(2) 形式统一、有节奏。
(3) 黑、白、灰层次分明。
(4) 疏密得当,语言一致。
(5) 呼应有序,动势明确。

三、构图举例

1. 面积比例

从面积比例上进行分类,通常有以下几种形式(图2-4)。

图2-4中,罐子是主体,放在画面中心稍偏一点为宜。放置小物体应考虑疏密得当,对衬布的处理,应使布纹有动势、节奏倾向。

图2-4中,图①为最好的构图,这里仅指初学训练的标准。在以后的构图学习中,可以根据不同的侧重点进行选择。

注意:

(1) 主体应大一些,其他物体和衬布应有序,讲究呼应关系、疏密关系,有统一感、层次感。
(2) 物与物之间应互为映衬,局部要服从整体安排,有点像构成的意思,摆放时应考虑形式美感。

2. 构图形式

从构图形式上进行分类,通常有以下两种形式。

(1) 对称式构图,如图2-5和图2-6所示。

模块二 学习和掌握素描的原理与方法

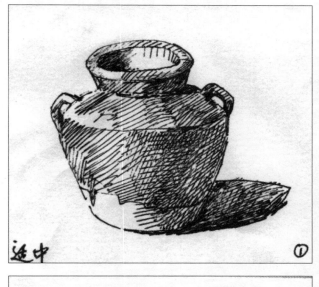
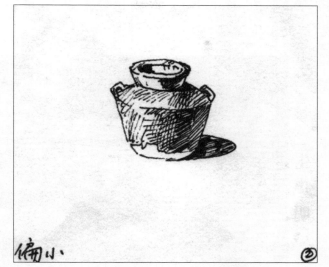
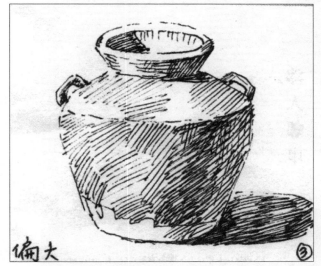

图 2-4

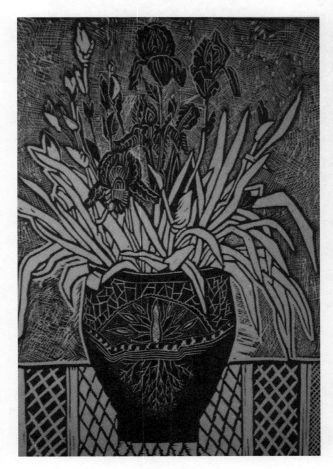
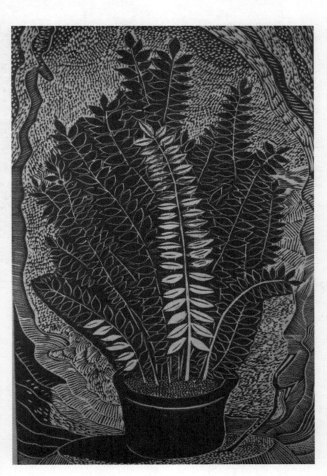

图 2-5　　　　　　　　　　　　　图 2-6

初习素描者不应用轮廓线来认识世界，而要先学习用立体的观念来研究世界。轮廓线（包括一些局部轮廓线）只是物体的某些面在转移时被缩小了的形象。轮廓线的表现力是不容忽视的：一方面是因为物体表面有丰富的起伏，另一方面它们在向纵深转逝时又与空间组成各种关系，所以这条线并不是简单的"线"，它浓时淡，宽窄虚实，变化无穷。

对称式构图以主体为中心位置，其他物体左、右对应安排；主体突出、主次分明、布局合理，但应有变化，符合美感要求，如 A 形、U 形构图等。

（2）均衡式构图，如图 2-7 和图 2-8 所示。

均衡式构图主体突出，有稳定感；可以采用英文字母象形或几何象形方式，如 A 形、C 形、

S形、M形、T形、O形、H形均比较常用，也可采用三角形、梯形、方形、锥形等。常用这些构图模式，有助于更深刻地理解构图美的含义。

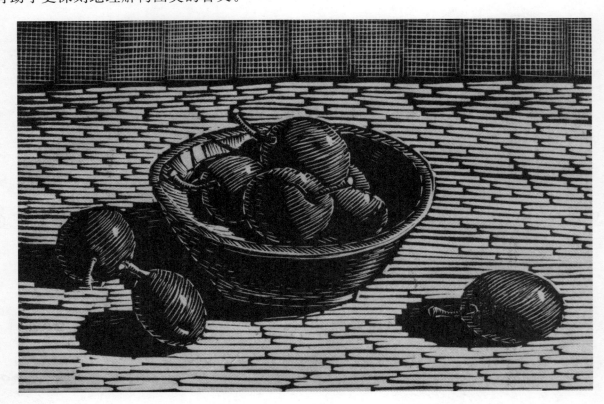

图 2-7

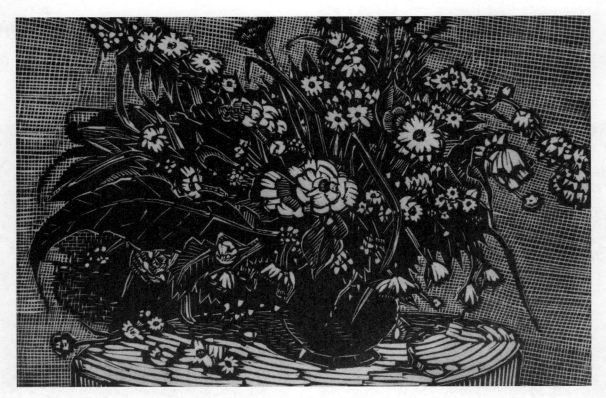

图 2-8

四、取景框

取景框是经常使用的工具，可用卡纸自己制作，如图2-9所示。

1．取景框制作

（1）取 10cm×8cm 左右卡纸片，去掉中间部分。

（2）用自己的两只手做一个取景动作，如图2-10所示。

2．取景框应用

（1）首先针对静物取景。

（2）可去野外练习风景取景。

（3）人物练习，可单个或多个人物组合。

（4）备用一个小速写本，随时记录一下效果。

> 在取景时使用取景框，可近、可远，非常好用，经常使用可以成为习惯。
> 中间去掉部分可以是方形、长方形、圆形、椭圆形等。

图 2-9

图 2-10

3. 取景时应注意的问题

（1）主体位置适中。

（2）主形与次形是否统一、有节奏、有疏密、有呼应。

（3）注意黑、白、灰的分布情况，可移动框，寻找美的布局，记录下来。

（4）多个画面放置在一起进行比较，选择最佳。

五、构图形式的多样要求

1. 装饰性构图

图 2-11 所示的装饰性构图，突出外形，重视疏密关系。

2. 写实性构图

图 2-12 所示的写实性构图，突出细节，重视造型准确、结构准确。

图 2-11

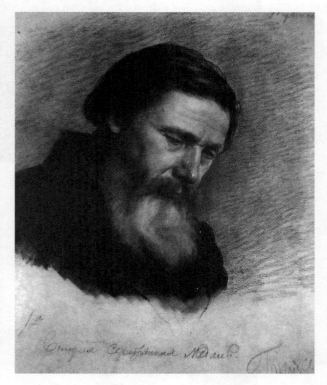

图 2-12

按画的类型不同，构图还可分为国画构图、油画构图、版画构图、设计构图等。类型不同，要求也各不相同，可以根据要求反复练习。

3. 抽象性构图

图 2-13 亨利摩尔的作品所示的抽象性构图，突出形态呼应、节奏、线条等的美感应用。

六、构图之美分析

素描构图要先考虑生动，然后考虑法则的顺序进行。画写生时首先是受感动，然后找工具和法则，最后完成，很多大师也如此。

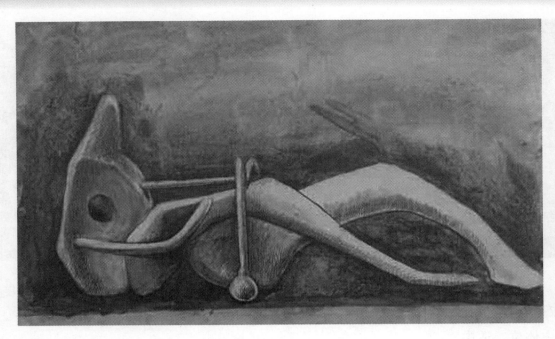

图 2-13

1. 凡·高和施希金作品

一幅好素描,首先考虑的是它的线条美和黑白灰分布。记录一个物体,不是简单地去描画,而是以技法为出发点,找到物象最为动情的部分,逐步用推移法去完成。大师的作品构成的画面(图 2-14～图 2-16),几个部分互为呼应,精彩之处在中间部位,它会吸引观者的目光并使观者产生想进一步探个究竟的感觉。

首先是感受,想象自己去现场的感受。

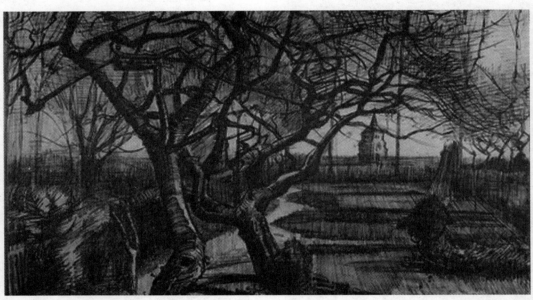

图 2-14

中心焦点是由视觉习惯形成的。客观来说,焦点是指结构中最有特征且最能展示形体与空间部位的部分。一般地说,它常位于画幅前景接近中心的部位,是中心,也是重心。但画素描应有点偏心,如果平均用力不仅破坏了整体感,也违背了视觉的真实。

所谓"写生",并不是客观原形的翻版,它允许也应该在美的指引下凭主观意念去集中、增删。从这个意义上讲,写生已经是创作了。

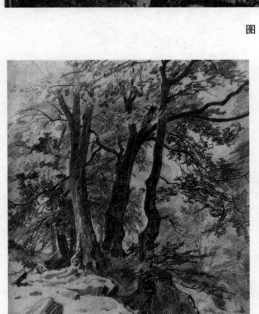

图 2-15

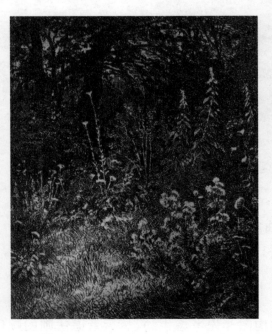

图 2-16

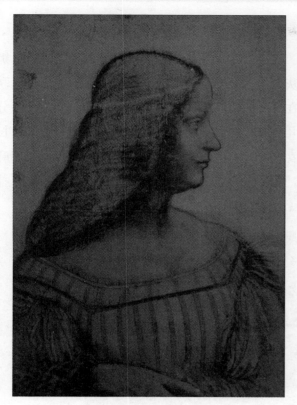

图 2-17

2. 达·芬奇的作品

达·芬奇的作品(图 2-17 和图 2-18)在构图上给人以神秘之美,百看不厌。

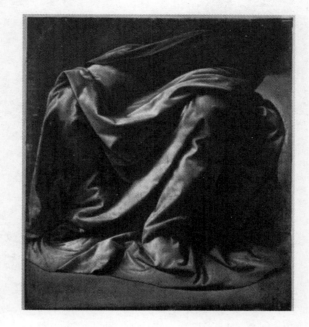

图 2-18

3. 米罗的作品

米罗的作品(图 2-19 和图 2-20)在形与形之间有线有面,有黑白灰分布、虚实分布,巧妙搭配,细节部分与大形之间的呼应好像有动态的线、面在闪动。

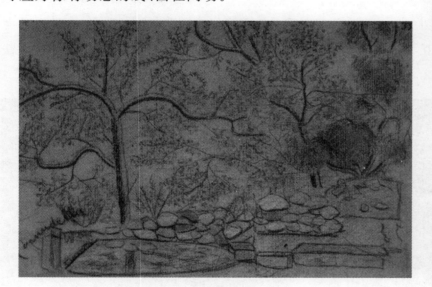

图 2-19

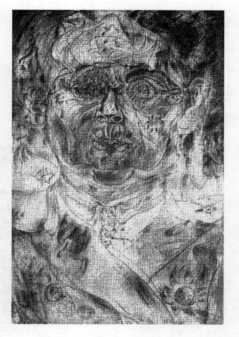

图 2-20

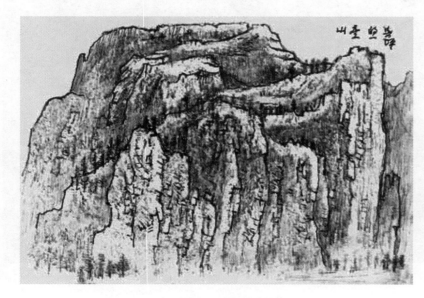

图 2-21

4. 李可染的作品

图 2-21 的疏密线条处理上空下密,黑白灰分布自然,微妙利用铅笔线条进行强弱分布,层次清晰,节奏关系和线条韵律几乎分布在整个画面的每个细节中,美感的形象线条、语言,使人难忘。

物体除了有一条可见的轮廓之外,还蕴涵一条无形的线——旋律线。它传达了物体的总趋势(或动势)所构成的美的旋律。这是一种精神倾向。如果说轮廓线是形体的外貌,那么旋律线则是生命的活跃。

把手臂伸开,尽可能使你的位置处在能将全部画面收进眼底的地方,这样便于纵观全局。

5. 施希金的作品

图 2-22 和图 2-23 的上下构图较为饱满,黑白灰分布、强弱分布有节奏,每个线条似乎都联系在一个整体中,或隐或现,极耐看;中间部分的几棵树,多姿多态、枝条互依,好像几个修长美女一样站在那里,令人想象。草地上密密麻麻,密不透风,黑白灰大小块的分布使光和影神秘无比,感觉好像有清新的空气在流动。

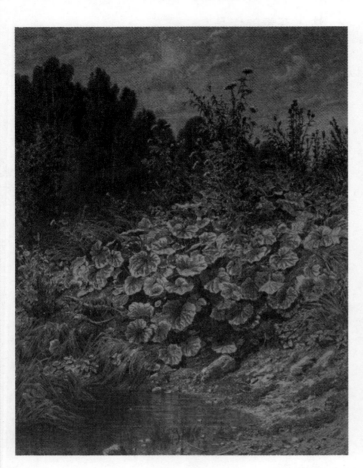

图 2-22

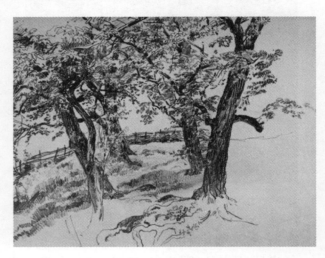

图 2-23

6. 毕加索抽象立体主义素描

毕加索的素描作品(图 2-24 和图 2-25)既抽象又具象,含构成、渐变节奏,上下呼应,形变无穷又极为统一;线条一头实、一头虚,互为映衬,力量感和概括力很强;点、线、面有机组合,富有钢铁般的史诗之感。

图 2-24

图 2-25

7. 安格尔素描

安格尔的素描作品（图 2-26 和图 2-27），单看线条有点像中国线描，但脸、手部分有细微调子分布，具体而含蓄；中间的丝线条与外形的放线条分布交织出人物形象，造型准确而放松，构图饱满，上紧下松，背景概括，错落有致，层次分明，黑白灰相间分布于韵律之中，犹如线条和声。

人们难以想象形体表面自然转移的那种微妙。一个面颊，一个鼻头，即使分成几百个过渡面，也不足以表现这种微妙。我们所能做的是将这种过渡提炼成几个典型的面来研究，于是有了"宁方勿圆"的说法。我们无法用手去描绘物体面的微妙过渡，只能靠视觉习惯去补充这个过渡。

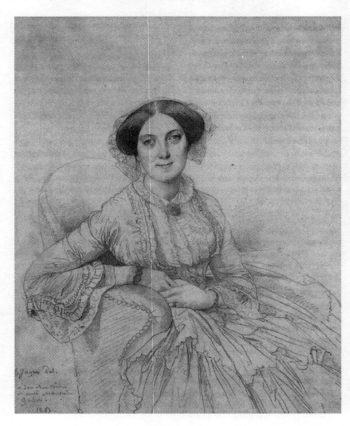

图 2-26

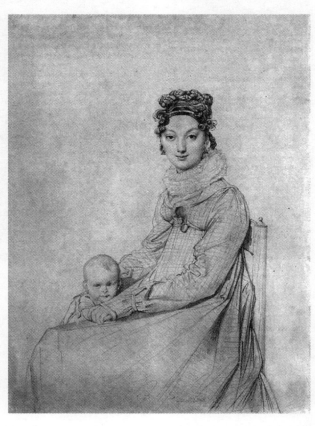

图 2-27

七、静物组合构图原则

画静物时,首先应注意物体的摆放安排,主体应放在突出位置,黑白灰分布应合理,简繁分开,动态明显,形式感强,可采用几何、字母构图法,注意外松内紧。初学者可多采用饱满一点的构图,分开基本层次,如黑白灰、远中近、紧松紧、疏密疏的格局分布(图2-28,门采尔作品)。

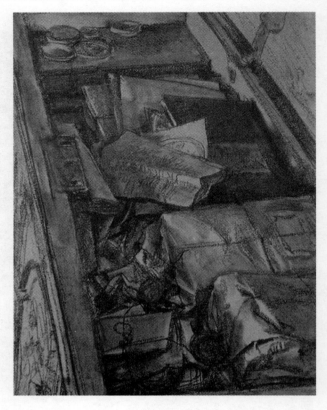

图 2-28

八、头像素描构图原则

头像素描的构图原则:整体位置适中,面积适中;宁上勿下,宁左勿右,动态自然;背景尽量少画或不画;注意眼前留有空处,突出五官,其他部分应简略;动态稳定、自然,如图2-29俄罗斯作品和图2-30丢勒的作品。

半身像作业与头像要求一致,一般要求使用均衡式构图。处理线条时应注意顺着结构起伏转折进行。

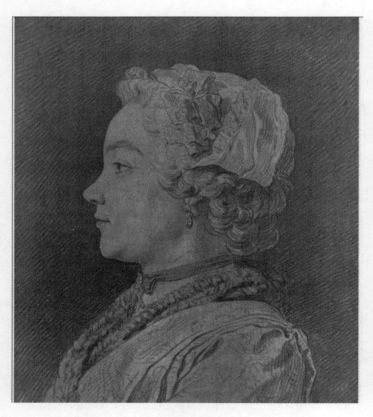

图 2-29

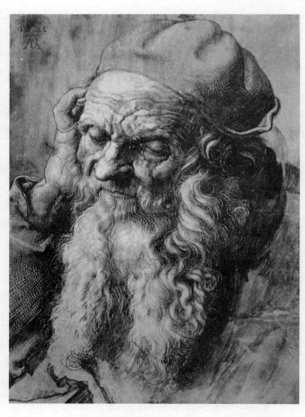

图 2-30

九、素描构图练习法举例

1. 草稿法

面对摆好的静物,要画几幅小稿,将多幅草稿进行比较,确定最佳(图2-31,门采尔作品)。

2. 取景框利用法和小稿法

取景框利用法和小稿法可随时使用,不断积累,可采取每周总结的方法,确定最佳(图2-32鲁本斯作品和图2-33徐悲鸿作品)。

模块二 学习和掌握素描的原理与方法

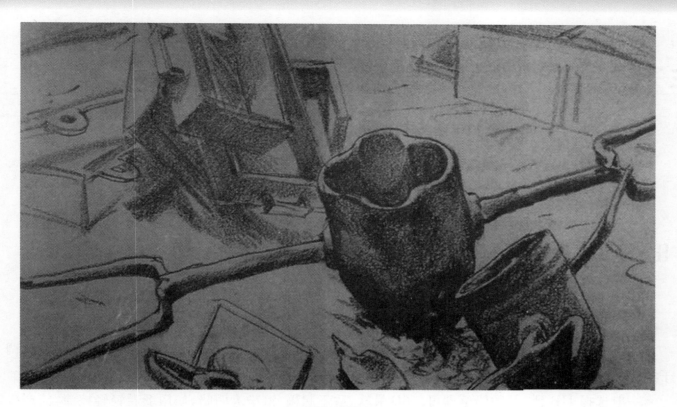

图 2-31

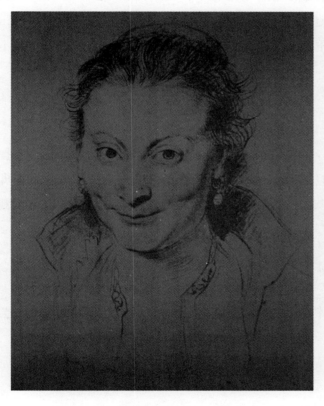

图 2-32

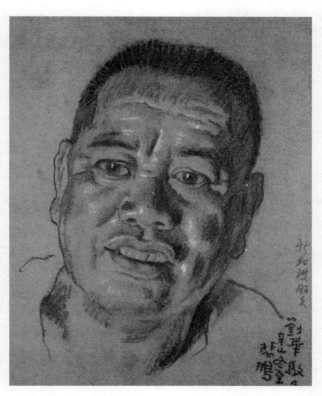

图 2-33

3. 剪贴法

将手稿或图片修剪后看效果,或重新组合后看效果,找到最佳。

学习重点

学习和体会构图的基本方法及原则,并能灵活运用;学习大师的素描构图方法。

思考与练习

1. 认真体会取景范围与角度变化,取景10幅并画草图记录下来。

2. 临摹优秀素描构图作品3幅(石膏体组合、静物组合、情调静物组合,可在本书中寻找),每幅3课时。

3. 剪贴静物卡纸组合1幅,3课时。

剪贴法练习详解:

将一张相片(静物、头像)的头像或主体部分外形剪下,然后将一个线形框(大小适中)放在上面,移动主体或头像位置,观察外框与物体之间的视觉效果。

观察内容:

(1) 主体面积,黑、白、灰分布比较。

(2) 主次物体、面积、背景三者之间比较。

(3) 观察哪里需要呼应,增加或减少衬物。

(4) 设想处理后的最终效果,如线条方向分布等,思考处理办法。

4. 用四开纸写生静物练习3幅,3课时(用线的形式练习,主要是找到位置和面积)。

5. 课外补充练习。

(1) 买3个水果、1个石膏体,自行室内摆放,多进行组合练习,多拍组合效果,进行比较。

(2) 瓶类组合(3个以上),写生组合练习。

(3) 果品类组合(3个以上),写生组合练习。

(4) 石膏体类组合(3个以上),方、圆、锥、柱组合。

模块三

素描准备与基本几何体素描

任务一 准备素描的工具材料

一、画笔

画笔一般以铅笔为主。铅笔柔韧,便于修改和使色阶变长、变大,能精细刻画,也可渲染大调子,特别是线条清晰明确,在长作业中能发挥其精确造型的优势。

一般选择 HB 到 6B 的铅笔即可。6B 最软,适于起稿、渲染大明暗,如用纸卷轻轻擦涂,能产生美妙丰富的色阶。HB 较硬,属中性铅质,适合于刻画精细清晰形象和中间层次。通常在软质笔线条上用稍硬质铅笔画线附着力较强;反之则滑腻,还容易产生很脏的斑点。

初学素描,使用商店出售的素描纸最好,只要质地坚实平整,对铅笔和橡皮有一定承受力而不致"起毛"或产生铅笔划痕即可。

二、纸张

要选择厚一些的、表面能吃进铅粉的素描画纸,用图钉或胶带粘到画板上均可。在纸张的选择上,应注意纸张表面不要光滑,要用有稍粗的纸纹但纹理不太大的水粉纸,摸上去有均匀的涩感即可;纸不要过厚或过薄,100 克以上的就可以,最好带有柔性,不可太脆,这样易于保存;可将纸裁剪成八开、四开或两开若干备用。

三、橡皮

(1)塑料材质的白橡皮。性质柔软,清除纸面铅笔痕迹最彻底,且不损伤纸面,有时使用它会产生强烈的破损感。

(2)绘图白橡皮,擦拭效果柔和。因其擦拭铅笔粉不太彻底,可留有不同的色调,创作者常常利用其这一特性来使画面产生丰富的中间层次。

(3)可塑橡胶橡皮,极柔软,不损伤纸面,较白橡皮更适于大面积涂擦,特别是在调整画面大体色调的层次时最得力。

橡皮不仅仅是清洗画面的工具,还可以作为一种与铅笔互补的绘画手段,起到色彩画中的冷暖补色作用,一加一减,使画面逐步呈现完美的造型和恰当的色调。

四、画板

静物和石膏头像写生画板,以较四开画纸规格稍大、板面平滑、质地柔和的椴木板为最好。三合板易变形须加框带。商店出售的绘图板最理想,如需随身携带,可用中号画夹。

五、画架

初学素描写生,画架宜简单,其构架一般为三脚支架,两脚在前一脚在后稍长,这样使画板不致过于倾斜,通常其角度以与地面呈 80°为宜。

画纸需用图钉平整地钉在画板上。在画长作业时,如能将画纸裱在板面上更好。其方法是,在裁好的画纸正面轻刷少量水使画纸潮润,然后在画纸背面周边涂上 1cm 宽的胶水,接着将其平放于画板上,再用另一张纸垫在纸面上,轻轻用手按平,待画纸干后即可使用。习作完成后,用小刀沿纸边裁下,即可得到一幅装裱好的素描作品。

六、作画姿势

正确的作画姿势是正确素描写生的基本状态。握笔应为持棒式(图 3-1),这样可使腕、肘、肩协同,释放出臂部的最大运动能量。开始可能不习惯这种姿势,慢慢就适应了。

素描不是一日之功,需要长期练习,不断思考和积累,坚持和兴趣合一最为有效。

图 3-1

画画如同炒菜,需要提前备料,尽量不要短缺。至于如何"炒"就是技法的问题。可以准备一些有关构图方法、透视方法的相关书籍,以做参考。

任务二 了解素描学习的程序及内容

一、从几何形体画起的原因

世上万物的形貌、体态纷繁复杂,初学者想要描绘它们,难免会感到不知所措,以致抓一漏万,迷失在茫茫的形体变化烟雾中。为此,初学者必须尽快获得认识与把握基本形体的能力,这种能力就是科学的抽象(筛选)——提炼基本几何形体。它能帮助人们从最繁杂的形体中看到概括的形,进而把这个概括的形与不同的几何形体组合,这样繁杂的形体写生就能处于主动了。

二、基本几何形体

(1) 立方体,是用六个完全相同的正方形围成的立体图形。看立方体的三个面时,以略微俯视为佳。可用直线判断立方体各边所处的角度、方向,用结构法分析看不到的面,注意垂直、平行、透视等。

(2) 球体,是立方体的变形,由立方体向各个方向均匀地旋转构成。它可以概括出一切弧面的规律。

(3) 圆柱体,由立方体与圆球体结合变化而成。从圆柱体的断面可以发现圆的透视,在圆柱体上体现了标准化的弧面明暗变化。

(4) 圆锥体,在圆柱体垂直旋转中,轴倾角变化形成圆锥体。它主要概括了弧面由大至小的变化规律。

辅助工具对学生来说并不是好助手。拐棍拄长了,腿脚就不灵。学素描练的就是眼,要把眼睛练成最灵敏的比例尺。用眼睛去估计比例,不要依赖工具。

任务三 学习立方体的画法

立方体在素描学习中非常重要,对立方体的理解和透视现象相对比较容易,也容易画好,可以建立起正确理解和衡量正确比例与结构的能力。

图 3-2

选择等边的立方体开始练习,然后练习画不同边长的方体,如长方体和扁方体,且从四个不同角度进行练习,逐渐增加难度。

画立方体石膏素描的步骤和方法如下。

(1) 构图,找出最高点、最低点、最左点和最右点的位置,用直线连接,利用水平线和垂直线大体画出外形(图 3-2)。

　　(2) 找出和找准垂直线、水平线、透视线，注意分析内部造型（图3-3）。这里强调一下，线该是直的，一定画直，不要潦草。

图　3-3

　　(3) 找出每个面的对角线和中心线，加重轮廓线条（图3-4）。要整体理解比例和透视关系。

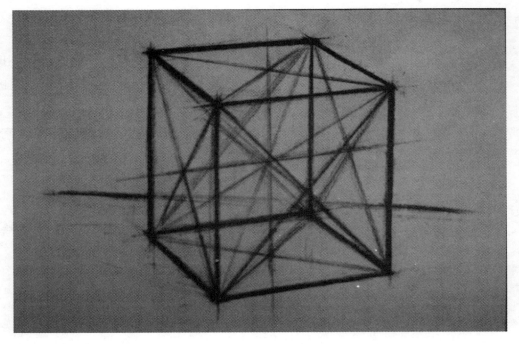

图　3-4

注意反光部不宜过亮。

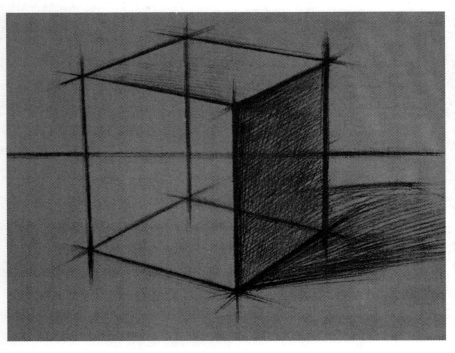

　　(4) 按正确步骤和方法处理虚实关系和调子关系，找出明暗交界线并进行调子塑造，找出影子的位置、面积，注意表现空间。调整立方体透视、比例的准确度，大体分出黑、白、灰三个不同暗度的面及阴影、背景（图3-5）。

图　3-5

（5）加强体积感，从明暗交界线处开始画，稍注意暗部的反光，立方体与阴影、背景的明暗关系尽量分清、明朗。调整画面各种整体关系，与虚实方法相结合。明暗交界处略实，后面稍轻。调整透视、比例（图3-6）。

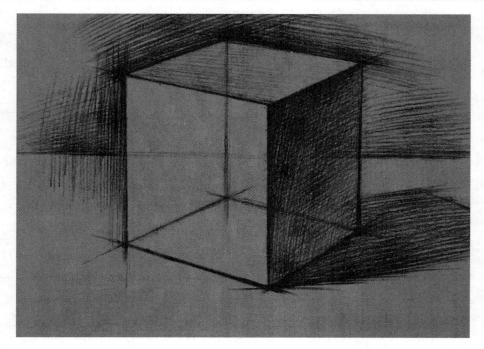

图　3-6

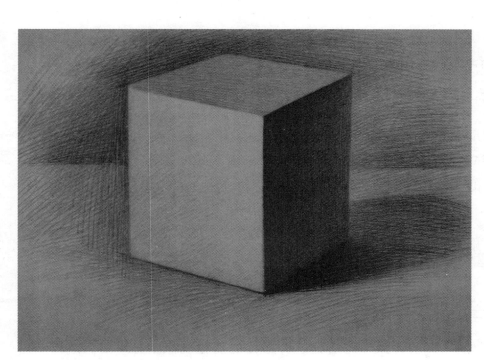

（6）调整画面效果：回到整体观察上来，远看画面效果，适当画一部分背景，强调一下转折的调子关系，找到桌面的位置加以表现（图3-7）。

也可以如此理解，当物体为透明体时所能看到的一切。

这里强调直观，不要依靠测量的办法。

认识这个透视的原理很重要，掌握它，对于后续学习和表现一切物体的空间透视变化都有科学的依据。

图　3-7

（7）检查问题并修改，进行整体观察，比较多个暗部、灰部，反复调整，注意过渡调子的表现和整个画面的空间处理，比较虚实关系。最后分析质感的表达（图3-8）。

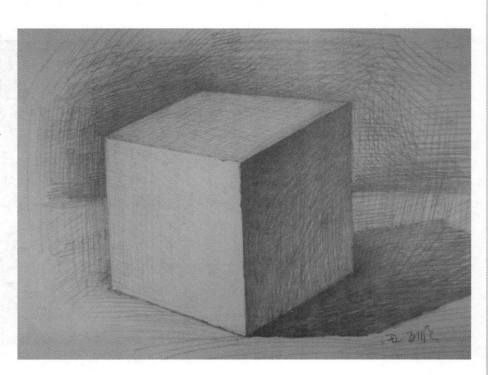

图　3-8

注意,向纵深透视的边线最终要能在视平线(地平线)的一个点消失。

注意要从整体着眼,反复调整,直到达到理想的最终效果为止。

学习要点

要从多个角度练习立方体,注意位置和构图的安排,理解结构的重要性,开始时不要注意调子表现。充分理解透视关系的应用。

思考与练习

用四开纸临摹一幅正方体作品,用时3课时。再画一幅写生。

注意:要多个角度反复进行练习,主要掌握比例和角度变形。练习时要远看效果,不断调整画面的效果。

球体上的光线变化很均匀,画时要记住这一特点。

(8) 强调立方体的透视概念和关系分析。

透视是人从不同角度、距离观看物体时的基本视觉变化规律。这个词的拉丁文原意为"看穿"。因为它所包含的主要视觉现象是近大远小,所以在我国也把透视叫作远近法。

(9) 近大远小观念。对立方体的写生,一般都处在一定的倾角下。从一个立方体的构架中不难发现,前面的方形面看上去大于后面的方形面,这是由于固定的视点形成视觉缩小的结果,从中可以了解透视大小变化的基本规律。

立方体的侧面和顶面属于另一种透视变化。在正方形向纵深的伸展中,由于透视变化使其高边不等,纵深的边缩短,从而成为不规则的长方形(顶面也如此)。这就是透视中方形面的透视变化。由此可以看出,任何一个向纵深伸展的倾斜面都因为不同的倾角产生不同程度的缩小和变形。

(10) 立方体的明暗,从立方体任何一个倾角上观察立方体,都能看到三个方向面。能够正确地画出三个面的透视形和组合的外形,就能画出正确的立体空间。然而,素描还必须进一步借助明暗的变化层次,表现更真实的体积感、光感以及空间感。这些表现要借助科学的规律,更要靠艺术的感觉。

(11) 看形画形。在画立方体时,要时刻看到两条线之间含有的方形。首先是画立体高度的顶横线,然后以此为根据画出方形的底边位置,接着以其高为尺度,画出方形两边的位置。在画透视的两侧和顶面方形时,也同样要先看出它透视变形的特殊形,然后再如前法画位置,最后回到整个立方体透视轮廓上来调整。

(12) 画明暗,画大明暗系统。明部暂时空白,首先抓住明暗交界的方棱向暗部涂色调,从上向下,从前向后,依次涂出由暗渐渐过渡到次暗的反光部分。立方体的影子较反光稍暗,这样才能衬托出暗部反光的透明感。明部用比暗部亮得多的灰色,可把中间亮色调画出来,这样最亮的层次就显现出来了。

(13) 排线涂调子,多层次反复加暗。排线要均匀细腻,两层有交叉,这样色调柔和而润泽。所以,最初的线和明暗都只能是试探性留有较大余地的色调,只要达到预想明度的七八分即可。

(14) 调整,对已经画出来的立方体要用感觉去看,检查是否符合一个规范的立方体感觉,调整不端正的部分。

任务四 学习球体的画法

一、球体的表现及明暗变化基本规律

球体是形体中最常见的一种形式(包含弧形),研究这种形体的变化规律十分重要。球体明暗变化的基本规律也就是所说的三大面、五调子。图3-9介绍了在光源照射下球体的明暗变化规律,认真分析并记住每一部分的位置和明暗程度,并参照实物进行比较。

二、球体的表现方法

仔细观察图3-9,理解球体的位置、构图分布和球体受光后的变化规律,认清球体上各种调子的分布位置与轻重关系,再进行下一步的练习。

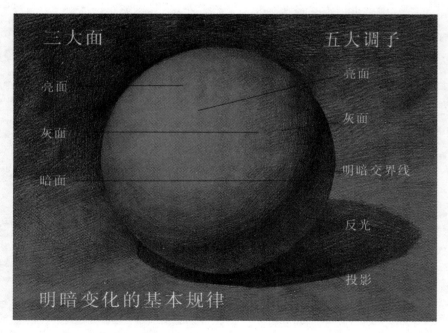

图 3-9

（1）构图。先找到画面的中心位置，确定球体的顶点、底点、左点和右点，顺势画出直线形成正方形，再找出四个线段的中心点连线，然后找出四个圆弧面连接（图3-10）。

（2）用线造型。用辅助线找出正确比例和形体（要充分利用好辅助线的造型方法），先用直线逐步找出弧形，把整个圆形找出后，画出影子的大体位置，并找出明暗交界线的位置（图3-11）。

图 3-10

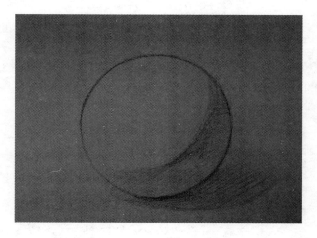

图 3-11

线条要轻，注意找出桌面的空间位置，这时不要将所有辅助线擦掉，保留进一步修改的余地。

（3）用结构分析办法，找出球体不同的方向面，顺便找出投影位置和面积（图3-12）。

（4）找出三大面、五调子位置，用线条排出大体调子关系（图3-13）。这时应注意整体观察各种关系、轻重关系。要注意线条排列应顺着球体的不同方向面进行，画暗部调子时注意分清轻重虚实。

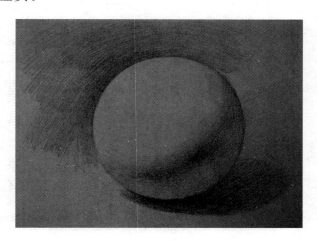

图 3-12

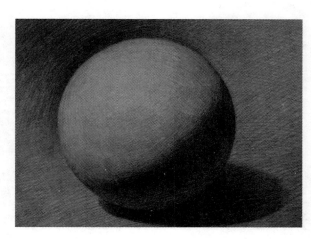

图 3-13

（5）确定黑、白、灰色调的区别，注意用整体观察方法去表现。用调子画出球体不同方向面的层次，物体的亮部要画得清淡，暗部要从明暗交界线画起（图3-14）。

（6）深入刻画。从明暗交界线处着手反复比较，反光部分不要过亮，主要表现明暗交界线处的层次关系。这时要注意整体观察，进一步画出球体的细小方向面，同时注意整个球体的外轮廓线不要画得过死。在画背景时，要注意轻重的渐变关系，留心空间关系。线条的走向要顺着形体的起伏来排列，注意体会洞见空间的表现。

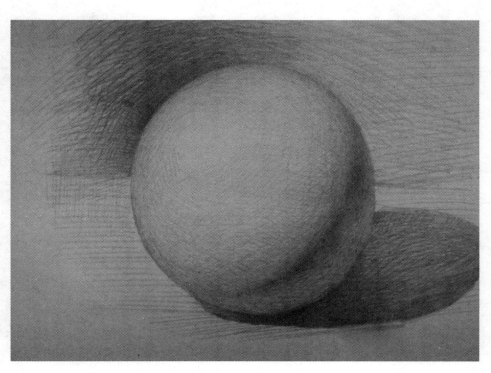

图 3-14

学习要点

（1）掌握球体、圆形的比例和结构，理解球体的空间观念，用先方后圆的方法进行处理。

（2）学会按步骤表现，强调步骤感，采取一步一步进行原则。

（3）熟悉三大面、五调子，学会顺着形体找到调子，并利用写生的方法去表现。

思考与练习

用四开纸临摹、写生球体各一幅，每幅3课时。

任务五 学习圆柱体和圆锥体的画法

一、圆柱体和圆锥体的画法

（1）用直线、切线确定各种关系，最后找准透视形，注意上、下两圆的不同面积与位置，以及两个面的平行关系，利用好水平线和三条垂直线（图 3-15～图 3-18）。圆锥体和圆柱体同理（图 3-19～图 3-22）。

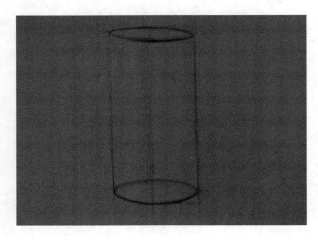

图 3-15

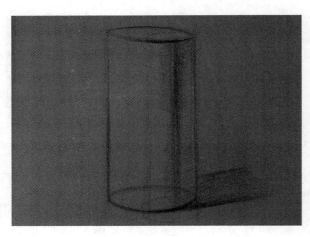

图 3-16

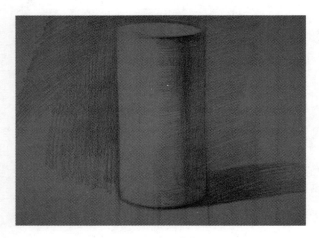

图 3-17

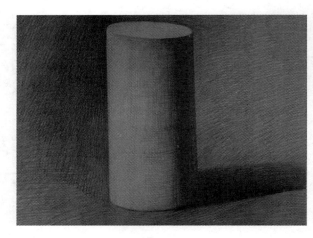

图 3-18

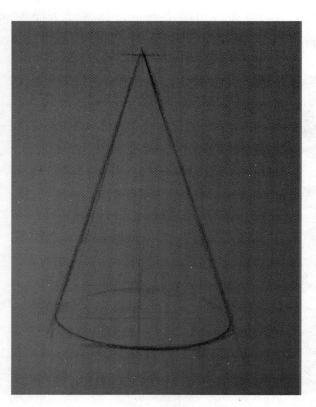

图 3-19

图 3-20

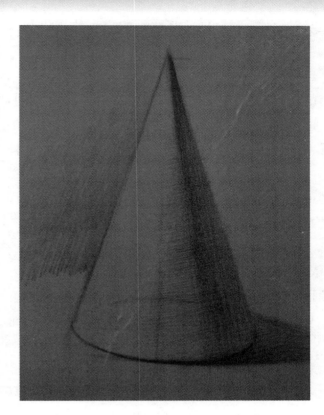

图 3-21

（2）画圆体时，注意用垂直线比较其两边的垂直性，用圆弧连接接口处，同时找好其中线的位置。弧面的面积变化是下面大，向上逐渐变小，而且是成比例地缩小。

（3）用三大面、五调子关系处理调子问题，注意明暗交界线，这里的层次变化丰富应逐步加深。在进行背景处理时，不宜将调子画深，应留心前后的空间渐变处理效果。

（4）深入刻画时，要用整体观念比较各种明暗关系、形体关系、虚实关系，应细致处理线条，特别是明暗交界处要多层次、多遍处理，形体的近处应加强处理。

（5）调整圆柱（圆锥）体的大关系，调整时要及时回到整体上来，远处的空间要虚得适当，线条处理要注意呼应，大胆处理背景和桌面。

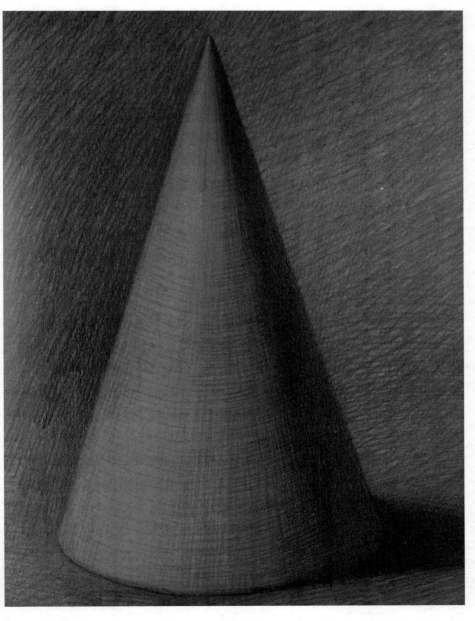

图 3-22

学习要点

重视构图和步骤，表现好明暗交界线的正确位置与明暗程度、大的空间关系。

思考与练习

用四开纸分别临摹、写生圆柱体和圆锥体各一幅，每幅3课时。

二、圆柱体、圆锥体的构成

圆柱体是立方体水平旋转的形态，其顶面和底面的中心点是柱体的中轴位置。圆柱体的外观轮廓为方形，宽度为圆面直径。

圆锥体是以圆形底面直径为锥体宽度向顶面心点缩减的圆形轨迹。其圆心的垂直轨迹仍为圆锥体中轴。圆锥体的外观轮廓为规范的等腰三角形。

1．圆柱体（圆锥体）的透视

圆柱体（圆锥体）的透视变化主要在于圆平面的弧形透视变化，其规律与球体的剖面透视相同，但圆柱体的特点在于由底面至顶面是无数圆平面的垂直重叠。因此从一定的视点观察，其顶面的消失线与底面的消失线交于地平线的消点上，产生了底面与顶面的面积透视缩减的差别。圆锥体也是如此。

值得注意的是，石膏圆柱体的圆底（顶面）向后转的转角处很容易被视为直角转折，其实是前面较大的半圆面至后面半圆面的圆形延伸，是圆透视的重要深度的弧形边。圆锥体也如此。

2．画圆柱体（圆锥体）外形

开始画圆柱体时，要注意中轴的角度，并以它为依据用线画出圆柱体的外形轮廓。

圆柱体外形的高、宽比例要画正确，其底面（或顶面）的宽度即柱体的深度透视形。要注意其变化了的长度与高、宽的正确比例。在画圆柱体时要先从方形画起，注意两个端面的圆透视。画圆锥体时同样要注意这些要点。

3．圆柱体（圆锥体）的明暗规律总结

如果先把圆柱体（圆锥体）看作六面的棱柱形，那么它的明暗转变就确切了。在一定光线下，柱体的某个棱面处于背光的暗部，其他面则为明部，明部的不同转向面的明度各不相同；暗部也有反光的棱面，这就包含了立方体五调子的基本要素。圆柱体也有几个基本调子，不过它们的变化更微妙、层次更丰富。值得注意的是，在圆柱体的一切明暗变化中，其每个明度的形都应是上下同等宽度，而不能有任何随意的涂抹，尤其要以明暗交界线为中心向暗部和明部均匀地展开。明暗系统的形应随圆柱的透视变化而变化。

在给圆柱体和圆锥体涂色调时，要参照球体的画法，排线要均匀。开始确定明暗变化差别时，用笔要留有余地，以便于调整，层层加暗。

任务六　掌握几何形体组合写生技巧

在单体几何形体写生练习之后，下面尝试进行几种几何形体组合摆放的写生练习。这种练习有利于从整体角度出发，训练组织画面的能力。作画步骤如下。

一、构图

几个几何形体组合在一起就构成了一个新的几何形，也就是它们的组合外形。在画面上妥当地固定这几个几何形体的基本位置，也就是正确构图。

首先，用辅助线准确地画出这个新组合形的三角形轮廓，正确处理其比例关系，并确定它们在画面上的大、小、高、低位置（图3-23）。这里要学会整体观察两个以上物体的整体外形连线。

二、控制大形

在画面布局和整个轮廓基本妥当后，按几个几何形体的相互比例和各自的高宽比例关系，用清淡辅助线分割出大形的块面（图3-24）。观察方法与画法如前所述。

图　3-23

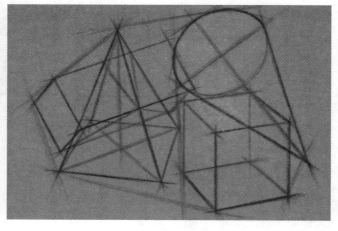

图　3-24

学习要点

掌握单个石膏形体的构图、比例、三大面和五调子关系的表现，掌握细节的表现方法，掌握石膏形体的质感表现，养成良好的绘画习惯。

思考与练习

1．临摹图3-14、图3-18和图3-22，用时3课时，再进行写生练习。

2．用四开纸写生10幅其他石膏单体，如锥柱交叉体，长方体交叉体，斜面体。从不同角度画方锥体、方锥交叉体，注意透视效果。每幅3课时。

应注意两点：①透视的透明坐标构造要正确端正，需要画出几个形体正确的透视位置。②立方体、交叉体、圆锥体的透视缩小及消失点要找准确。

三、画具体形和它们的联系

找出具体形和它们的联系后,要进行一次全面检查,并沿明暗交界线适当地上调子,保留适量的辅助线(图3-25)。

四、画几何体的具体变化

用前实后虚、稍有变化的线画几何形体的具体变化(图3-26)。线条要肯定,有适当的强度,可以用适当的辅助线在明暗交界线画出少量的色调,以帮助加强体积感。

表现质感要抓住特征性的差异。对于素描来说,这种差异大多在反光或透光的程度上反映出来。

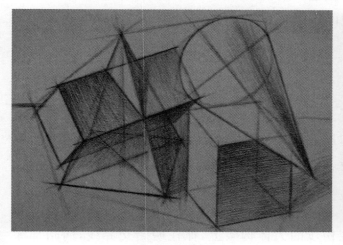

图 3-25

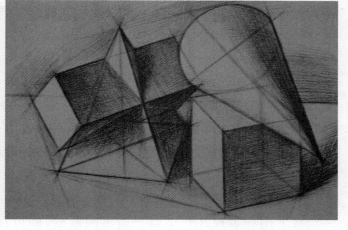

图 3-26

五、形体和结构

找好大体明暗关系以后,沿着明暗交界线再次强调,进一步加强影子部位(图3-27)。注意虚实变化、体积空间变化、整体的轻重变化。

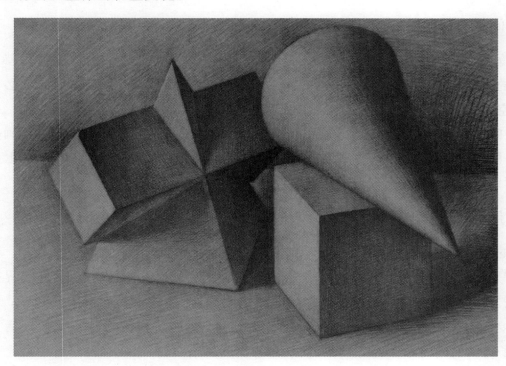

图 3-27

六、细化

进一步深化细节,推敲形体,强调近处物体,重点处理好正确的空间关系,注意节奏的把握。特别是要反复推敲圆锥体的明暗交界线处,处理好主体与背景的关系。最后注意强调质感的表现。

这里简单谈一下结构素描,从现在开始要重视对物体结构的理解,强调结构就是要重点画好几何体线描写生(不上调子),其目的是以最简单的手段去理解物体的组成,学习和表现形体的构造和透视变化规律,懂得素描是以研究形体的本质为主的学科。

另外,应注意形体组合的美感表达,重视黑白灰关系的美感布局,不要只注意技法。

学习要点

进一步加强对步骤的控制,注意多个物体的空间表现,注意明暗、布局、美感的表现,如节奏美感、虚实等方面的处理。

思考与练习

用四开纸临摹一遍图3-27,用时4课时;用四开纸进行三个物体的其他组合练习,不少于3幅,用时4课时。

任务七 掌握石膏体组合写生要领

一、分析几何形体组合写生光的设置

从任何角度投射的光线都以其强度来决定物体的形体感强度。在强光（顺光）下，物体呈平面感；在侧强光下，物体体积感强烈但简单；在柔和的偏光下，物体才产生丰富的色调层次和浑厚的体积感等。由此可见，物体的质量感与光源的强弱位置有直接关系。灯光为人造光，其照明度远不及阳光或天然光柔和，并且灯光与物体的距离会产生色调的明显变化。设置光线时，应考虑几何体组成黑白灰布局时是否具有节奏美感，是否对表现的重点有利，画面的整体效果怎么样。要综合分析，最后确定要画的角度。

二、明暗变化

物体在一定的光线下，其各个面与光源形成了多样的倾角。就像许多小镜子由于折射的光不同而形成了最亮、亮灰、中灰、暗灰、黑暗五种色阶，展开了相当丰富的层次变化。训练眼睛对明暗变化精微的辨别能力和表现方法，对于用明暗手段表现大千世界十分重要。

三、几何体组合写生的明暗

有了用线表现几何体组合造型的基础，即可在初步的大体构架上，抓住明暗交界线，向暗部涂暗灰色调。明暗效果要和美感同时考虑。

四、整理前后关系的准确性及形体的规范性

把几个几何体联系起来，检查它们的透视形是否正确，比例是否得当，是否需要把整个暗部重点加强，以提高整体的对比效果——是否增强了形体感。

五、空间感

空间是物体存在的一种形式，一切物体都占有一定的空间范围，各物体之间都保持一定的空间距离。素描的要旨在于准确、深刻地反映对象的存在形态，表现其结构本质，因此就必然要正确地反映物体的空间关系。

然而，空间是三维的（长度、高度和深度），绘画却只在二维平面上展开。因此，绘画必须借助一定的规律、手段，在二维平面上形成三维的空间感。所谓素描的空间感，就是在画面上借助透视变形、位置角度以及明暗、虚实等因素形成的一种体积感和深度感。

显而易见，素描的空间感具有一定的假定性，其前后、高低、虚实等，都是相对比较而显示出来的一种感觉。企图画出绝对的空间，是不可能的。

六、利用调子处理空间关系

在一定的光线下，几何形体各个面的转向不尽相同，由此产生了明暗转变的差异。明暗交界处对比最强（特别是立方体90°转折处的明暗更为强烈），由对比而产生的视错觉，使交界处的暗部更暗、明部更亮。因此，写生时要加强明暗交界处的线条量，使它强于其后面的几个棱；球体明暗交界线的暗点要适当强调，以使球面更有突出感；倒向后面的圆锥底的明暗对比要较后面的锥顶强烈得多；为了突出前面的形体，要减弱后面形体的线和明暗对比，形成一种前后的对比节奏。

七、利用虚实处理空间关系

画组合形前面的几何形体时，为突出明暗对比，用笔要肯定而有力，以求效果强烈；画后面的形体则应虚弱些、朦胧些，使人感到空气的存在。这种处理方法犹如清晨的薄雾分隔开的层层景物，在室内写生时要注意利用这种现象。

掌握繁简法，不仅需要正确的判断，还要把握好繁与简的处理分寸。这种方法运用得好坏，会直接影响作品的艺术性。

八、繁简法的应用

写生时，画者的眼睛停留在对象突出、强烈部位的时间相对较长，观者看画和人们日常目之所及，也是同样的情形。素描写生必须适应这一视觉特点，在瞬间的感受中判断欲表现对象的突出、主要部分，并运用繁简法在画面上体现出多与少、繁与简的差别，这样才能使造型充实而完整。否

则,如果处处平均对待,处处画得精细实在,便会产生繁复冗坠的感觉。但是,如果都画得很简略,则又会空洞无物了。过繁与过简都会破坏艺术的空间与整体的和谐。

九、作品分析

下面分析几种不同组合石膏体的练习作品。

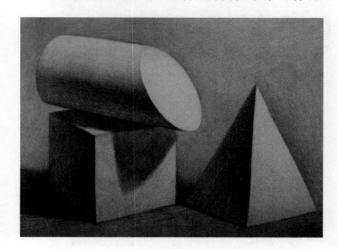

图 3-28

图3-28是一幅以调子为主的石膏体素描习作。画面效果很美,大的黑白灰层次拉得很开,光感也很强,线条处理很成功,石膏的质感表现得很好,最亮和最暗部分都在画面的中间部位,主题很突出,无论是结构还是比例都很得当。

图3-29是一幅以表现石膏质感为主的素描习作。画面构图完整,形体准确,空间感强烈,结构分析很到位。为了增加体积感和空间感,作者分别强化了明暗交界线的部位,使观者几乎能看到作画的步骤,布褶的部分画得很轻淡,但有力度,在整体处理上注意了主题部分的强化,效果非常明显。

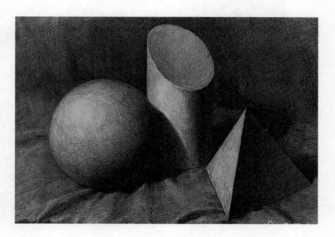

图 3-29

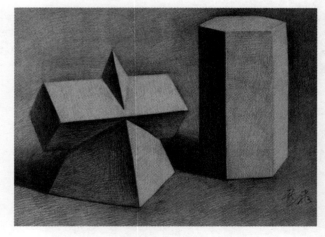

图 3-30

图3-30~图3-33都是采用以调子为主的表现方法,作品构图饱满,层次清晰,光感明显,主题突出,从不同角度表现了石膏体的组合美感;不论是塑造形体、空间透视、质感量感,都画得很到位。几幅画作中的物体逐渐增多,都表现得很充分。每增加一件物体,都会给画者增加很大难度,要求画者心态良好,随时迎接挑战,不断增强整体意识,增强新的表现能力。

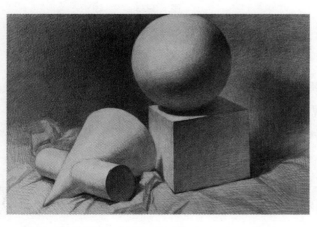

图 3-31

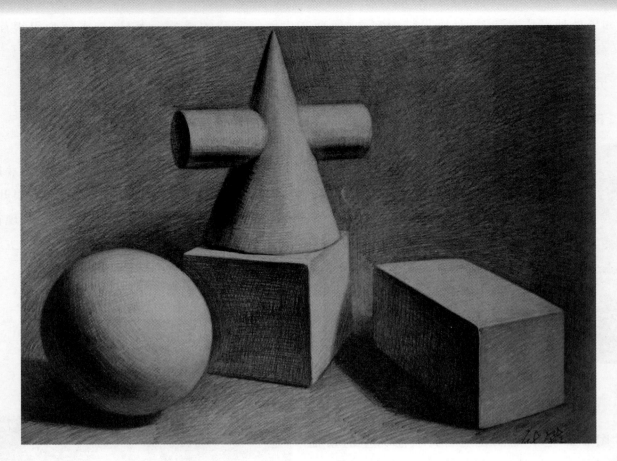

图 3-32

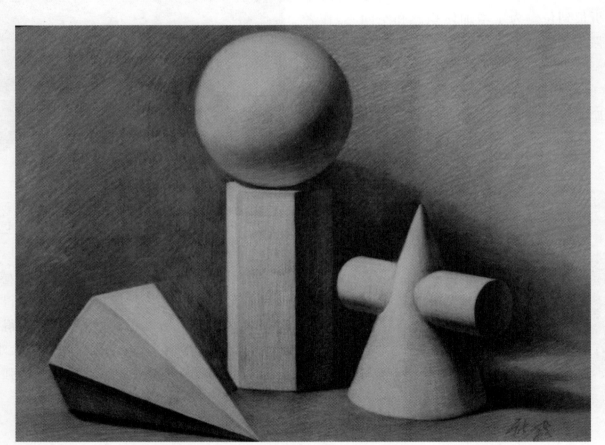

图 3-33

十、步骤和方法分析

（1）在充分观察和分析的基础上，用直线定出物体的大小比例、位置、基本形、透视角度，利用辅助线判断物体比例、透视关系。

（2）分析几何体的结构关系，用简练的线表现，结合垂直线、中轴线分析和对比，将看不见的部分虚画出来。

（3）进一步分析结构，确定准确位置、角度，利用线条粗细体现前后虚实关系。

（4）加强主要外形结构线，适当保留辅助线，待确定无误后再将辅助线擦掉。

（5）利用明暗法画完作品，完成细节上的刻画，最后利用整体的第一印象进行调整。

学习要点

在掌握构图、比例、透视等方面知识的前提下，学会处理复杂的明暗和空间关系，学会整体控制不同层次的明暗关系，以及简繁和主次上的艺术处理。

思考与练习

用四开纸临摹图3-27～图3-33，每幅4课时。自摆两组石膏静物进行写生练习，每幅不少于6课时。

注意：利用总结的方法、步骤来练习，按照先后顺序临摹。

模块四

掌握静物素描技法

任务一 了解静物素描的概念和写生步骤

静物素描，简单地说，所描绘的对象就是"静物"，诸如酒瓶、酒杯、坛子、罐子、瓜果、蔬菜、花卉等。静物素描训练是素描几何形体训练后的升级和进阶，主要培养造型能力和形体塑造能力。

在静物写生中，每个物体都有其最基本的几何形状，可以运用在几何形体阶段获得的知识来概括、总结。例如在画面中，罐子呈圆柱体，水果呈球体，碟子和水果刀各呈柱体。在起稿时，可以充分利用学过的几何体画法将对象物体勾勒出来。另外，各个物体都由不同的材质组成，不论光滑、粗糙，绵软、钢硬，轻、重，厚、薄，在素描创作的过程中都可以通过铅笔表现出来。

静物素描写生一般按照以下步骤进行。

1. 构图

初学者可取数幅小纸片作构图试验，或者做一个适合取景的框来进行取景练习。选取一个最佳构图，是素描写生的基础。图4-1为实物图，图4-2为段曦起稿构图。好的构图随着形象的具体化，会增强创作者的兴趣，刺激其表现手段的发挥，作品也会有完整感。

> 不同的构图布局，不同的处理，会产生不同的效果。

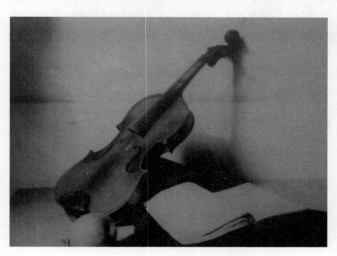

图 4-1

图 4-2

2. 画形

静物的起稿也和几何体写生一样，要从整体概括的形入手。几何形体的抽象观念在这里起着决定性的作用，有了这种抽象观念与能力，对于复杂形体的筛选便能得心应手。任何物体都可以抽象为单纯的形，这是捕捉大气势、大结构、大形体、大明暗的钥匙和尺度。当然画静物与画几何形体不同，需要具体地画出静物的准确比例和形象特征。

首先画大的倾放角度和概括的形，然后逐步落实，笔法要有轻松感。有时，为了调整形而画的多种辅助线更有表现力，孤零零的一条线会显得单调又死板。辅助线条暂时不要擦掉，这样可以很清晰地看出物体之间的联系（图4-3），直至找到具体形。

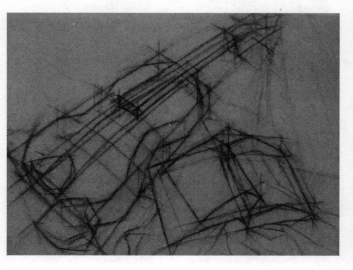

图 4-3

> 用线的强弱、虚实变化来画形，是最有力的手段。

注意整体的大关系，不要去关注细节和微妙的层次，逐渐缩小画的范围。

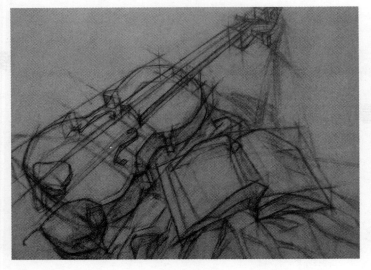

图 4-4

3. 上调子

在上明暗调子之前要充分调整好形体的来龙去脉，深入探讨形体结构，明暗交界线的明确位置，画面的整体动态，大的气势、疏密设想，标出层次分类等（图4-4）。从明暗交界线开始下笔，把全部的暗部画一遍，较暗的部分应不断加深。

4. 深入刻画

这一步应关注主体部分，把最生动的部分尽可能找得十分详细（图4-5）。深入刻画是静物素描过程最长的阶段，要时刻关注整体关系，大胆省略次要部分，直到完成作品。

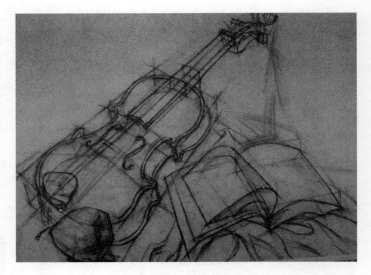

图 4-5

5. 调整大关系

这时需要大的整体观念，通过观察整体布局、整体节奏关系来进行画面的调整处理，这也是表现画者才情的重要阶段，不要被细节所干扰，要经常放远画面来进行整体观察，用笔要大胆，如图4-6（张哲冰作品）和图4-7（军关国作品）。

学习要点

（1）掌握静物素描的步骤。

（2）学会以线造型，利用线条表现物体和空间。

注意问题：

（1）如线条轻重不分，应整体调整，用整体观察法来表现。

（2）严格按要求、按步骤作画，若遇思路不清时，应及时停下进行整体观察。

（3）空间不要夸大，要如实描写。

思考与练习

用四开纸临摹图4-6和图4-7，每幅2课时。

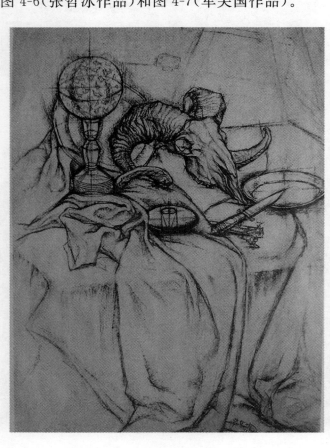

图 4-6

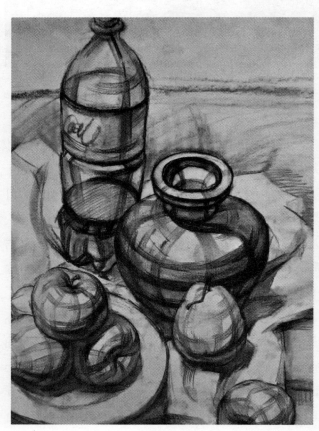

图 4-7

任务二　了解静物摆放的方法和要求

静物摆放的基本要求如下。

（1）要考虑物体面积、大小分布、前后分布（空间）、疏密分布、对比效果，要使主体突出、层次分明，同时具有形式美感。例如，苹果、瓷瓶、盘子、布的摆法（图4-8，军关国作品）。要注意除了衬布外的三件物体的大小安排，有聚有散，空间拉开，方向错开，不能连成一条线，使画面看起来具有美感。

（2）以瓷瓶为主体的静物摆放要求：如果瓷瓶是主体，其他静物则应相对小些。如果东西较多，就要考虑怎样把类似的物体进行排列。如以字母形的构成方式进行组合，图4-9的学生作品就是采用排列组合的方式摆放的，整体外形完整。此外还要考虑在统一中的变化，例如水果方向上的不同等。另外还要找到富有情调的组合方式，如同两三个人物在对话一样有所呼应，总之要有一定的想象力。

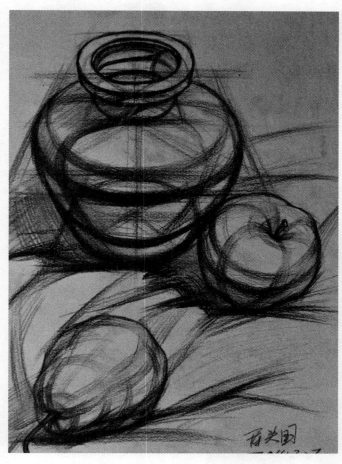

图 4-8

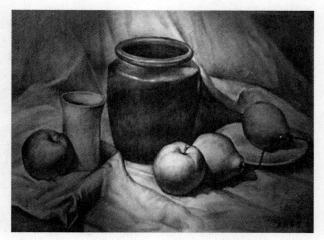

图 4-9

若以苹果为主体，则应考虑其数量、大小，以及其他物体外形与苹果外形的呼应关系。以盘子为主体的静物主要考虑主体形状大小以及和它相呼应的组合效果。例如摆放到盘子里的物体外形要和其他大的物体外形相呼应，还要注意物体整体动势的安排（图4-10，张友良作品）。

（3）形式审美应用。把形式放到这里来讲解，是因为在静物素描这一阶段，开始就要注意形式审美的应用。在进行相近形的分布、构图时，首先要注意物体的大小、黑白灰的安排，留心外形的统一，如圆形的物体组合、方形的物体组合、锥形的物体组合，包括空间上的处理，都要把外形的统一性提到首位（图4-10）。

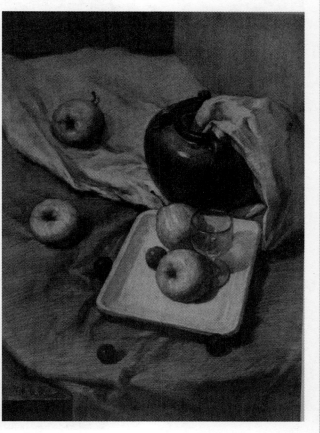

图 4-10

"整体"与"大体"是两个不同的概念。大体是指大约的样子，是较为模糊的近似值；整体是指全体局部有组织的结合，是精确的组织关系。距离实物远些，所见到的物体当然小一些；距离拉近，实物当然大一些。如果画幅逼近实物，所见到的形体或许与实物等大，但画时不可比实物更大。用大一些的纸画，对初学者来说必然会使画面产生"空"的弊病。

（4）动态、动势线条的应用，主要是指在处理好大形处之后，利用动态线来增加和补充面上的不足，丰富画面，使物体的内部或面的内部与外形和整体构成呼应关系，使整个画面既丰富又统一（图4-11，李国中作品）。

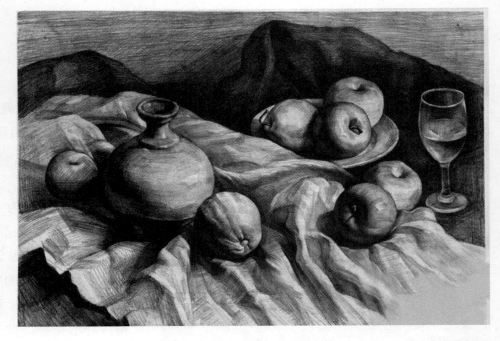

图 4-11

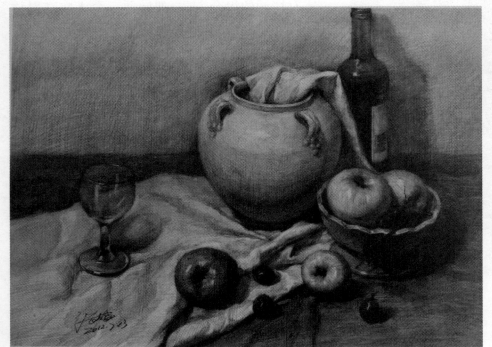

图 4-12

（5）重复形的应用几乎存在于所有的美术作品中，重复形也包括近似形。这里的重复形应用是指单一形体在排列上多样化，可以通过调整方向、变换动态等不同方式进行处理，或者利用明暗、虚实不同找到呼应，增加画面的美感（图4-12，张友良作品）。

背景就是世界，画人像不画背景就好比鱼没有入水。在习作时，在画背景时"节省"多少时间，在创作时就会花费多少脑筋。

（6）黑白灰形互应，指画面中大量使用构成元素，使表现的物体更集中、概括，在表达意思时更确切，画面效果更突出、更具有美感，也就是更整体（图4-13，莫兰迪作品）。在具体应用时要学会归纳。

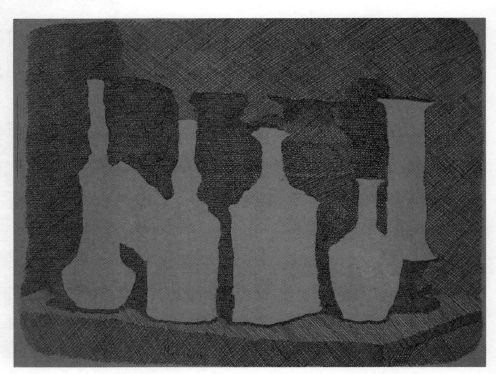

图 4-13

模块四 掌握静物素描技法

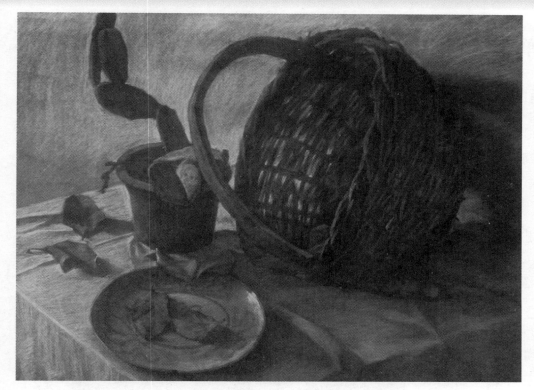

图 4-14

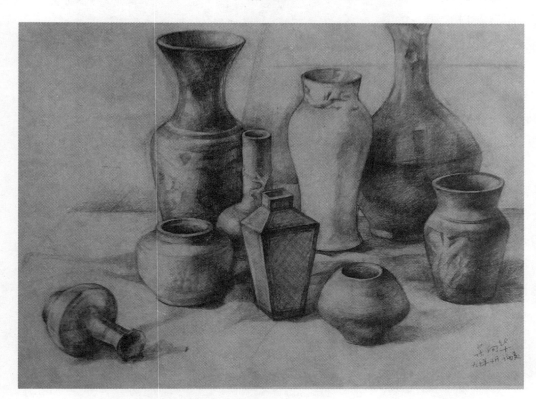

图 4-15

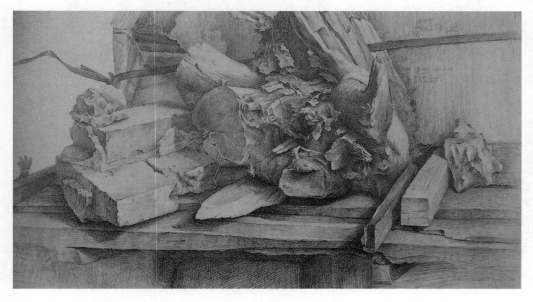

图 4-16

图 4-14 于海的作品中，使用了大量的渐变构成元素形成渐变形呼应，使画面出现调子明暗上的过渡，增加了神秘感，也就是增加了美感。这种处理方法常在画面的次要部分大量使用。

（7）构成应用。在静物素描和人物素描中，要学会使用设计构成的元素，这样会使画面效果格外突出（图 4-15，宋向华作品）。

（8）点的大小分布，这里主要指利用点的构成方法。点不仅限于面积大小，还有黑白、深浅、虚实等因素。在分布上，大、小点要间隔开，例如大的点周围要分布小点，小点的周围要有大点，注意小点的布局和节奏。为了增加画面的深度，要注意大、小点的综合应用。

（9）图 4-16 采用了中间集中、外围松散、细密排线组合、写实性很强的表现形式来表现空间和质感。这幅作品的前景多使用粗线条，远景多使用细线条或者空白，而且注意了线条的浓和淡的渐变。

学习要点

学会 8 种静物摆放的构图和表现，其主要特点符合基本构图法则的应用。

思考与练习

逐一构图练习图 4-8～图 4-16，画草图并进行比较，仿照其中 3～5 幅内容进行摆放练习。画草图要仔细，大体明暗关系要交代清楚。摆放时通过移动其中小的物体来观察效果，并做草图的练习。每幅 1 课时。

任务三 掌握单个静物的素描技法

一、杯子与水桶的画法

画杯子(图4-17,徐晔作品)的具体步骤如下。

(1)在画单个物体时,也要注意构图练习。比如杯子的构图,要坚持宁上勿下、宁左勿右的原则,同时要注意杯子把手和杯子影子的构图安排,在杯子的下方要留有一定的空间,不要因为是单个物体而忽视构图的重要性。

(2)找结构和比例。在画杯子时要参照圆柱体的画法,如画杯子的上口时要采用辅助线,内弧和外弧要注意双勾,且应注意这个面的透视关系。杯子的最下边圆弧的弧度要小于上口。再如画杯子把手时,要把杯子理解成扁条状,同时注意透视关系。

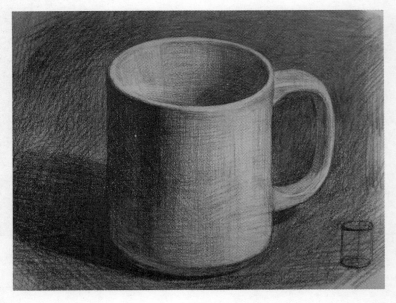

图 4-17

(3)构图、结构完成后,开始上调子。上调子时要同时画所有的明暗交界线,另外要注意弧面的明暗交界线是虚化的。所有的暗部和投影应一起画,注意反光部不宜画得过亮。在着手画投影时,要注意投影的空间关系,最前面的边沿要画得重而实,后面的边沿要画得淡而虚。

(4)深入刻画时要着重刻画明暗交界线处,注意要沿着结构和起伏排列线条。

(5)调整。调整时先检查一遍整体效果,最好把画面放到距自己一米远处,看画面主体是否生动,背景是否概括,空间是否拉开,并大胆进行处理和取舍。

水桶的画法(图4-18,张友良作品)与杯子的画法相同。其步骤按照透视、构图、大形、中线、垂直线、结构分析、瓶口透视等一层层展开。具体步骤略。

学习要点

1. 柱体的形态很多,要学会运用柱体知识。
2. 严格按照步骤作画,先注意结构和比例,然后上调子,再深入刻画细节。
3. 画瓶口要学会利用透视学,学会用结构观念分析形体转折,注意虚实关系的处理。

注意问题:
1. 结构为主,调子为辅。
2. 分析杯子、水桶的结构,找准转折面后再上调子。
3. 深入时注意层次与空间同时进行。
4. 最后阶段进行质感表现处理,在最后调整时提高光。
5. 图4-18中3只画笔的画法要参考圆柱体的画法,不要敷衍。

思考与练习

用四开纸分别临摹、写生杯子和水桶各一遍,每幅3课时。

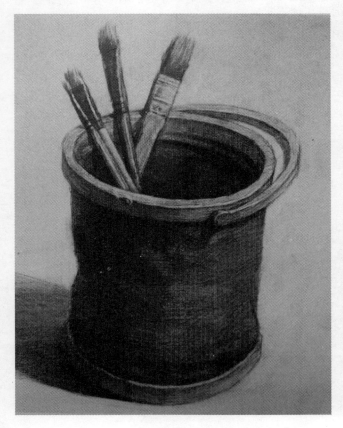

图 4-18

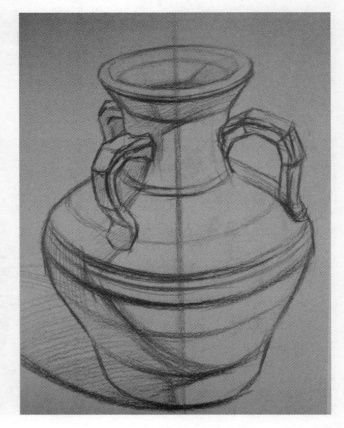

图 4-19

二、瓷器的画法

画瓷器(图4-19)的具体步骤如下。

(1) 构图。起稿时注意构图饱满、投影的构图安排。

(2) 找结构。在分析结构时要联系柱体和锥体的结构应用,在画坛口时要强调透视变形,画坛子的三个把手时要考虑透视变形和明暗交界线的转折处,特别是坛子的侧面要转过去。

(3) 找调子。从明暗交界线开始上调子,注意分辨坛子的明暗交界线位置,同时顺便找到影子的边缘线。

(4) 细节刻画。在大的明暗关系铺完以后,要注意再次强调明暗交界线的暗度。这里应注意刻画的细节主要是坛子的亮部,要分清亮部的转折面和透视面,特别要注意对高光部分的细微刻画,达到精微的程度(图4-20,张友良作品)。

(5) 调整。调整坛子的暗部反光,使其尽量暗一些,分出几个大面即可避免反光的干扰。

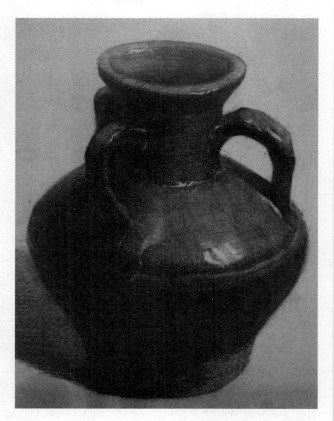

图 4-20

学习要点

构图、结构等解决后,主要应解决物体的质感表现。先要解决形体转折,再加重较深的调子关系,画高光和坛口的厚度要特别慎重。重点是画好明暗交界线。

思考与练习

用四开纸临摹、写生瓷器各一遍,每幅4课时。

三、蔬菜的画法

蔬菜静物素描的要点:主要是把蔬菜形体理解、转化成几何形,经过明暗法塑造后,再进行小的叶片细节刻画,注意物体表现的整体性(图4-21,张友良作品)。具体步骤略。

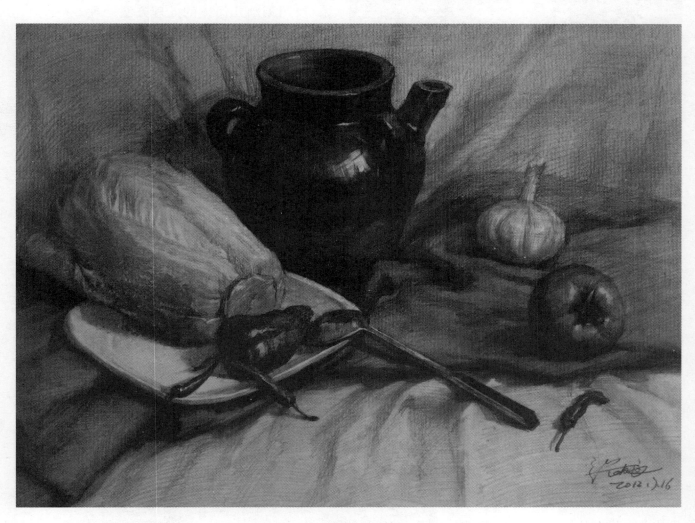

图 4-21

在刻画图4-21中的其他物体时,要注意分析大形和大的体面关系,强调转折过去的面体关系,例如瓶口的透视关系,清晰、明确地利用透视表现空间。

学习要点

学会利用几何形观念来把握蔬菜形体的外形,按照先大后小、先找形后找调子的方法练习,最后考虑质感和细节表达。

思考与练习

用四开纸临摹图4-21,4课时。

补充作业：画西红柿。用八开纸临摹图4-22（张友良作品），2课时。

画时应注意构图和比例关系，西红柿的调子要深些，线条要细致，反光不要过强。注意分开三个西红柿的投影，同时注意每个影子前后的深浅变化以及虚实的变化。注意西红柿亮部刻画要层次丰富，且要画出转折和过渡，注意明暗交界线处的刻画，及时调整空间关系。特别要注意的是，三个西红柿的受光面部分，它们的透视、角度、虚实、明暗都是不同的，注意线条方向、区分调子。

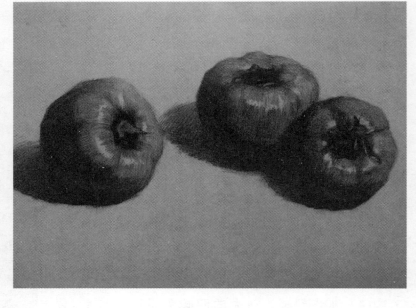

图 4-22

学习要点

1. 会使用立方体、圆柱体的基本知识。
2. 学会变化应用透视关系。
3. 学会强调结构性，注意体积感和空间感的表达。

注意问题：注意香蕉的整体造型特征，每一根香蕉都有其自身的个性；注意塑造香蕉时要针对香蕉的侧面和香蕉皮的质感刻画。

思考与练习

用四开纸临摹图4-23，3课时。用四开纸临摹图4-24，4课时。用八开纸进行香蕉写生，注意选择能体现体面的角度来练习，4课时。

四、香蕉的画法

画香蕉（图4-23李国中作品和图4-24张友良作品）的具体步骤如下。

（1）构图，找比例、方向、结构和转折。香蕉是一个圆柱体，应使用圆柱体的知识，在作画时要特别注意圆柱体的透视关系的应用。香蕉两端要采用圆锥体知识，找准具体的转折形体。

（2）找出体面关系、明暗交界线和调子关系，按照刻画几何体的处理方法处理。

（3）细节刻画。在上调子时，主要沿着香蕉的结构线进行，注意质感的表现，特别是香蕉的高光部分和明暗交界线部分，要重点刻画。

（4）调整。调整时注意影子要淡化，香蕉的暗部和明暗交界线要重点处理，背景和影子要概括处理。

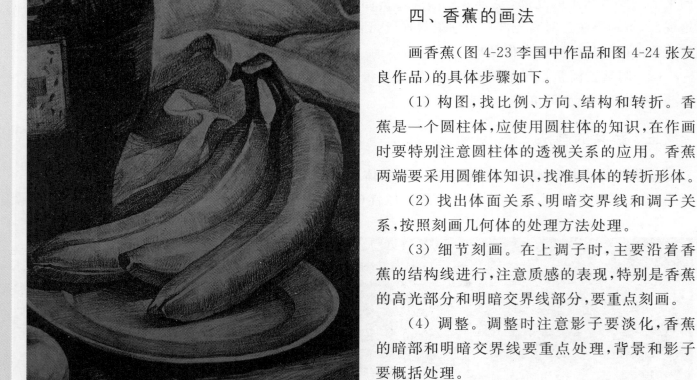

图 4-23

五、砂锅的画法

画砂锅之前需回顾一下圆满柱体、球体，立方体的基本知识和基本规律，注意以下两点。

（1）对结构要严格把关，对透视与体面交界线要交代清晰。

（2）两头的体面转折应严格把关，特别要注意向两头过渡的转折面的表达。

画砂锅的基本思路和顺序是先构图，找比例、结构、透视、明暗、调子，再进行深入刻画，最后调整完成（图4-25，徐晔作品）。

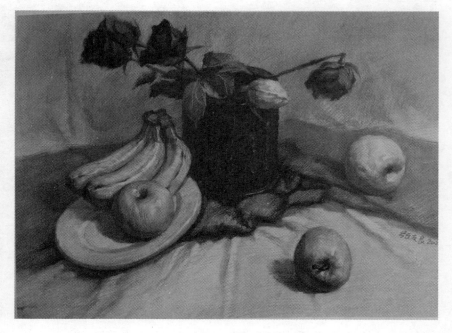

图 4-24

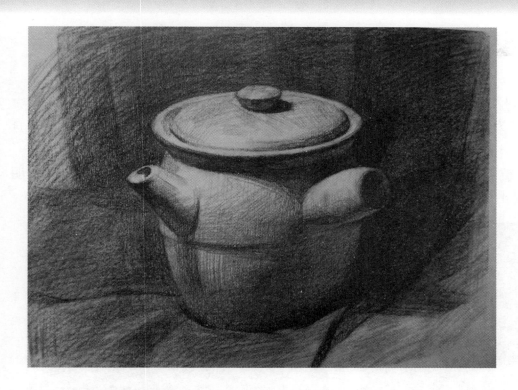

图 4-25

砂锅的表现方法如下。

(1) 砂锅的构图不要过大,要使用中线找图法来构图,注意物体和背景的空间比例关系。

(2) 注意砂锅的主体部分,砂锅的嘴和砂锅的把手部分均使用柱体的造型方法。画面上的三个柱体方向、角度、光线不同,要注意分辨透视角度和明暗交界线的位置。在塑造这三个柱体时,要注意转折处的变化。画砂锅盖可以参照盘子的画法来处理。

(3) 以明暗交界线为界统一找出所有的暗部,画背景时采用较深的调子来衬出砂锅的亮度,淡化衬布的纹理;在表现砂锅的亮部时,线条要轻淡;转折处要反复刻画、整体比较,充分表现其质感;在表现砂锅盖远处的受光面时,不要过重,否则会破坏砂锅的整体外形美感;在处理影子时要强调前面的边沿,同时注意刻画砂锅口的丰富层次。

(4) 注意调整大调子时,要检查砂锅的暗部,不要过亮,特别注意四块影子的比较,包括形状、虚实和调子。

注意:

(1) 画砂锅时,背景要提亮,砂锅固有色要加重,特别要注意砂锅口的刻画和透视变形。表现砂锅的固有色需要一遍一遍地画,每一遍都要注意形体的表现,同时注意光线的变化。

(2) 转折处要用方形处理方法。

(3) 砂锅的耳朵透视强调理解、应用,应先找结构,再找小转折,最后找调子(图 4-26,张友良作品)。

(4) 中后部三层弧面的厚度,要用强弱对比的方法来处理空间关系,调子要淡一些。

(5) 在明确转折后进行深入刻画,调子再深也要注意转折和明暗交界线处的明确表达。

建议:①砂锅的固有色比较重,在造型上比较有特点,应多临摹。②造型时要分清砂锅口透视和砂锅盖透视的区别,注意砂锅远处的表现要特别仔细。

思考与练习

用四开纸临摹图 4-25 和图 4-26,每幅 4 课时。

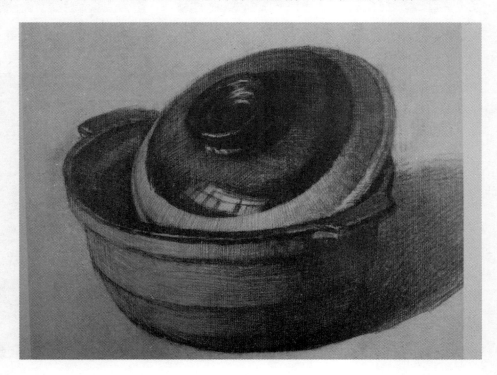

图 4-26

六、玻璃杯和塑料瓶的画法

1. 玻璃杯

玻璃杯的表现步骤和方法如下。

（1）利用直线切形的方法构图，注意使用柱体、球体和锥体的知识，找准大关系（图4-27，田百顺作品）。

（2）找比例和结构，把画好的几何形连接起来，画好几何形的结构及体面关系，使画面具有明显的形体感和体积感（图4-28）。

图 4-27　　　　　　　　　图 4-28

（3）上调子时，需先表现好明暗和体感，然后再思考透光和反光效果，根据形体起伏加以表现（图4-29）。

（4）进行细节刻画时要注意从整体进行，先把突出部分画好，再去表现两侧形体和调子，也可以用推着画的方法进行；注意交代好高光和瓶口的变化，线条采用顺应形体和渐变的方法，效果更好（图4-30）。

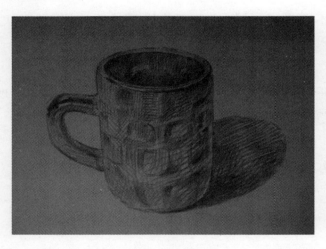 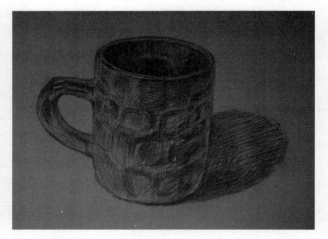

图 4-29　　　　　　　　　图 4-30

（5）整体检查一遍然后进行调整，注意体积感和渐变效果。注意几条黑线的表现力，确定最亮处和大的黑白灰关系，进一步处理虚实关系（图4-31）。

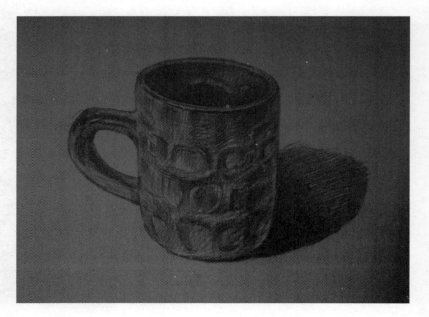

图 4-31

如果将画面中的物体称为实体，那么，实体之外的间隙便可称为虚空间。在寻找比例关系时，虚空间的比例正确反证着形体比例的正确。可以说虚空间的形状是验证形体准确的重要参照量。

学习要点

掌握作画步骤和方法，不要过多注意光线的变化，先基本按照不透明物体的画法进行塑造，最后强化透光处的表现。

思考与练习

用四开纸临摹图4-31，再临摹图4-32（徐晔作品），最后写生一幅，每张4课时。

模块四　掌握静物素描技法

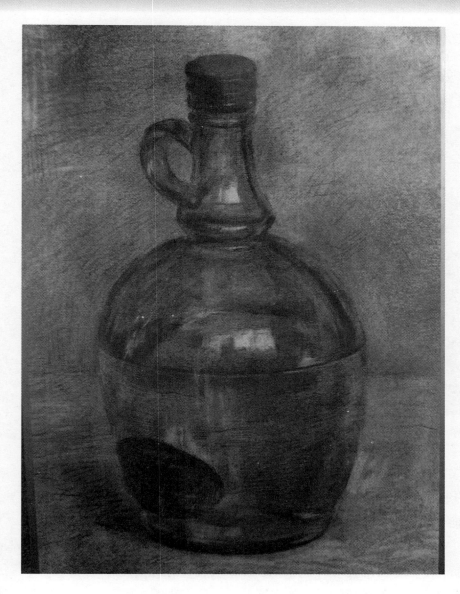

图　4-32

2．塑料瓶

塑料瓶（图4-33）的画法基本上和玻璃瓶相同。

（1）构图。图4-33是竖幅单体塑料瓶，构图应注意不宜过小，同时注意影子安排。

（2）结构分析。还是要运用圆柱体的知识，顺着结构画线条，注意瓶口和底部的透视变化；要重点分析瓶口和腰部的形体变化，注意对称关系。

（3）找体面、明暗交界线。由于是透明体，要注意加强明暗交界线的表达，注意强调体积突出处，重点画好标签处的细节。

（4）上调子和不透明物体的方法一样，采用多处渐变处理，注意形式美感。

（5）进行整体观察分析，细节部分在瓶口处，应细心处理。将画面放远一些，从画面效果着手，找回第一印象。

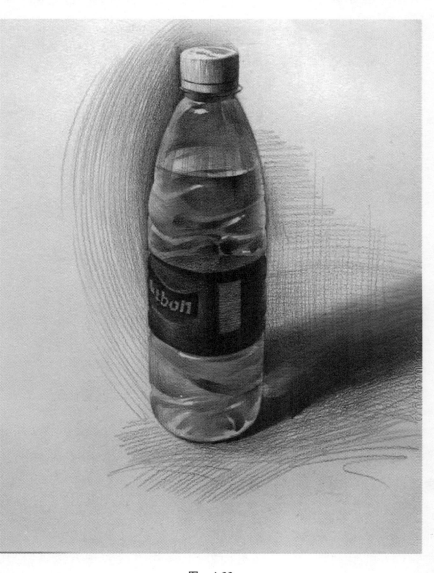

图　4-33

学习要点

1．透明物体与不透明物体的塑造方法相同。

2．以结构为主、调子为辅，按层次结构、体面展开。

3．注意细节表达，转折处要严格处理。

思考与练习

用四开纸临摹图4-33，4课时。

七、布纹的画法

运用圆锥体、圆柱体的知识,来处理布纹上的过渡调子非常有效(图4-34,门采尔作品)。画布纹和画方的形体一样,先大后小,先整体后局部。

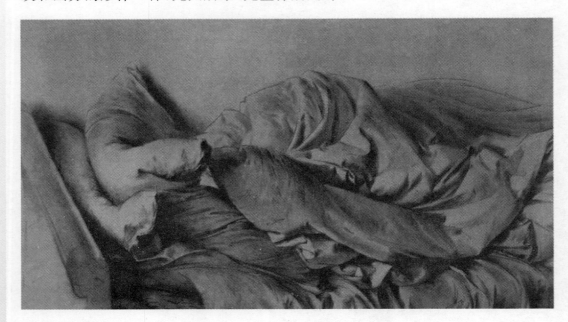

图 4-34

布纹的表现步骤和方法如下。

(1) 起稿时,用直线概括出布纹的基本形,如同找几个不同的锥体形,然后沿明暗交界线塑造布纹的起伏。注意线条要依形体的起伏方向和起伏的投影一起画。

(2) 画好一个布纹后,以此类推,处理其他布纹,最后整体检查一遍。注意前后布纹的不同处理。重点的布纹要单独深入处理。

(3) 重点刻画。比较远的布纹背景应处理得虚一些,也就是大胆地进行概括处理。

(4) 注意选择布纹的美感处,构图适中,表现布纹的全部(图4-35,达·芬奇作品)。

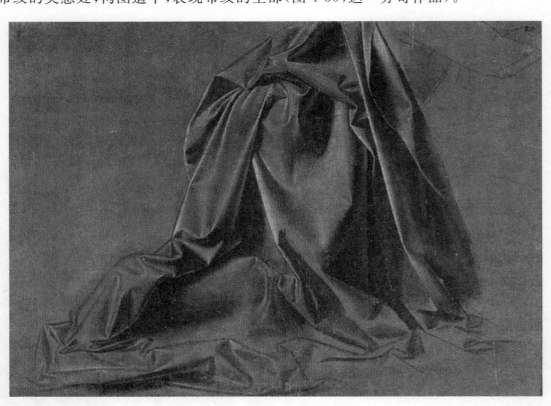

图 4-35

(5) 直线造型,用切线处理法找出比例和结构,并进行结构起伏上的分析,尽量找得全面些。

(6) 分析不同方向面,用不同的概括法找出大体形体起伏,注意起伏处的暗部和影子,按画石膏体的方法画出大体明暗、调子关系。

(7) 找出明暗交界线,顺其处理调子关系,不断寻找具体的转折,注意空间的虚实处理,画出暗部及投影。

(8) 细节刻画。注意转折面处理,多用过渡表现方法,轻松用笔,反复寻找调子和形体,对细节表现充分后再进行调整。

学习要点

1. 学会应用柱体、锥体的表现方法。
2. 学会使用结构分析法找出不同转向面。
3. 重视步骤感,强调整体观察和整体表现。

注意问题:

强调明暗交界线,利用虚实处理方法表现空间感、体积感。布纹的好多地方类似锥体的形态,所以要注意形体的转折,每一布褶都有明暗交界线和投影,注意它们的浓淡虚实关系。另外应注意布纹的暗部不要过亮。

严格遵守作画步骤,也可以使用推画方法进行,但要时时注意整体关系。

思考与练习

分别用四开纸临摹图4-34和图4-35,再选择有代表性的布纹练习两幅,每幅3课时。

任务四 静物素描赏析与临摹练习

图4-36和图4-37（熊飞作品）采用了两种表现手法，同样是静物石膏练习，第一幅是多件物体，第二幅是两件物体，在构图上都很美、很适中；无论是色块分布、线条方向组合，还是虚实处理都表现得很充分、很耐看。由此可以看出，虽然它们手法和内容不同，但美感因素相同，构成画面的成分相近，都达到了构图美的目的。黑白灰关系上都采用了渐变美的形式，构图内紧外松，都采用内重外轻的画面效果处理，采用了几何形组合美感意识，主体突出，手法严谨，属于同类。不同之处是前者调子、线条轻快，后者厚重；前者空间稍大，后者空间稍小。

总之，要根据画面成分，想到、利用处理美的形式，不要只看物体是什么，而要想到面前的这组静物有哪些构成因素，如形体组合美感、色块呼应等美的形式，如何将它变成一幅美丽的画面，继而想到如何构图，及时找到相应的表现方法。

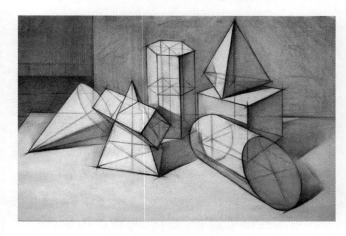
图 4-36

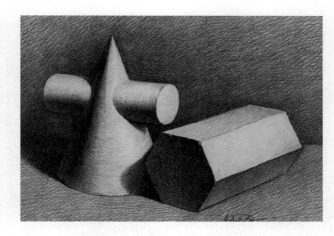
图 4-37

图4-38构图饱满、思路清晰、靠线造型、少上调子、空间明确、重视理解、大胆概括、体现切形、重视体感、侧重形式、淡化质感和光线。其所采用的方法：①用长直线切出位置、面积、大形，构图饱满。②用短直线切出物体轮廓，重点分出结构、转折，先找大形逐步缩小范围。

图4-39注重透视应用，分出明暗交界线，注重强化投影面积和物体与桌面连接处的表达，强调用粗线条拉开空间关系。

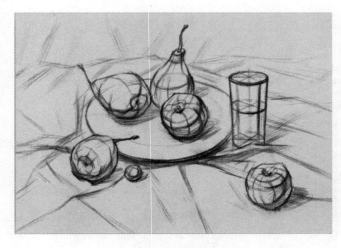
图 4-38

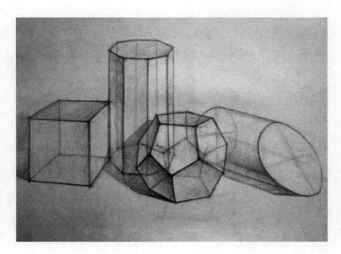
图 4-39

图4-40构图饱满、结构分析明确、层次清晰、语言统一、造型准确，是典型的结构素描形式。在处理上，为了强调整体效果，采用以线条结构为主的造型。例如，作者把所有的明暗交界线进行了强化处理，注重强调最近处的苹果。再如，近处的布褶比远处的布褶更黑、更实。为了增加黑白灰的画面效果，作者特意把物体的暗部投影连在一起，这样使画面增加了层次。在形式感处理上，把苹果等圆形物体按方形来处理，使与桌面和方形物体风格统一，增加了画面的块面感，更有利于表现方块感的形式美。

图4-41是一幅四件石膏体组合结构素描。在摆放上，三件方棱体和一件圆柱体形成对比；在构图上，上下留空较大，左右留空较小，这样画面饱满适中；四件物体排成一条线，中间的两件物体一高一低，形成对比，具有很强的形式美感。这幅结构素描中所有物体的内部结构都是远处浅、近处深，特别是最前面的圆棱体，其外轮廓和明暗交界线处的线条特意加重加粗，使整个物体具有了明显的空间感。为了增加画面效果，作者把投影部分和暗部进行了整体处理。

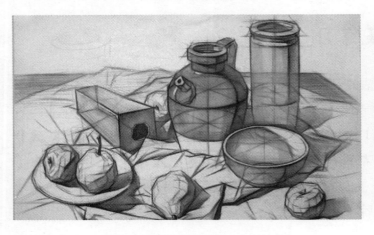

图 4-40

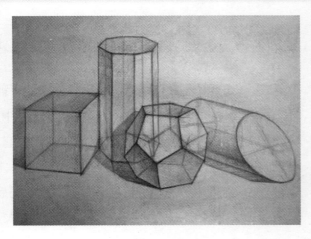

图 4-41

所谓"大眼光"就是整体观察。当看到一个局部时，能够自觉地与局部外比较，从而把握这个局部的分量，这就是大眼光。向局部外寻找比例、寻找差别，这种寻找越远，眼光也就越大。这并不神秘，但初学素描的人往往抗拒不了局部细节的诱惑，而将整体忘却了。

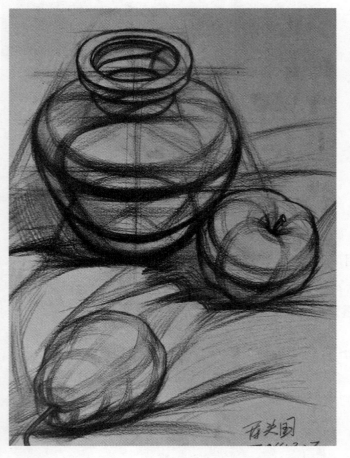

图 4-42（军关国作品）也是一幅结构素描，作品给人的第一印象是用笔豪放，细节入微，造型严谨，结构丰富。作者特意加重了对主体物——苹果和梨的明暗交界线与侧面的刻画。为了突出画面效果，作者特意把影子进行了统一处理，把苹果和梨画得非常细致，增加了画面的细节内容。布褶画得很随意、概括，与精美的物体形成了强烈对比。

图 4-42

图 4-43（军关国作品）这幅结构素描给人的整体印象是色调浓厚、线条粗放、对比强烈、结构明显，具有很强的视觉冲击力，和其他几幅结构素描相比，显得更有张力。作者为了强调画面效果，特意将结构线画得很粗、很重，投影部分加深了一个层次，特别是近处的物体和远处的衬布形成了明显对比，但是水果的表现和细节刻画不够充分。

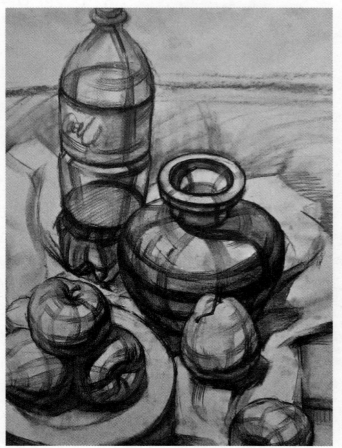

图 4-43

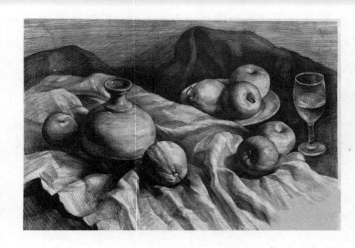

图 4-44（李国中作品）中的静物属于全因素素描，画面很精彩，无论构图、结构、色调、空间、质感、光感、线条等都表现得非常充分。这幅静物素描采用将小的物体联系在一起画，也就是看成整个物体形来表现，表现技法纯熟、细腻，是写实静物素描中的好作品。

图 4-44

图 4-45（向极鼎作品）是一幅写实性较强的静物素描精品，构图饱满、层次清晰，还渲染了画面的时光气氛。除了表现每种物体的质感、空间等造型因素外，还对静物本身的表现语言进行了进一步探索，使人联想到作者的心情和静物的时代感。作品线条细腻、层次丰富、空间准确，充分表现了静物的美感。

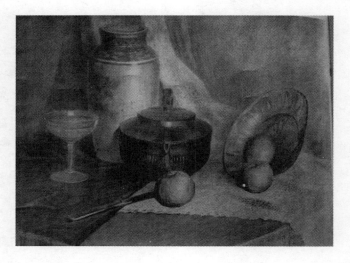

物体的边缘，其实是物体与背景的关系，所以表现物体边缘的轮廓线并不只是边缘自身，而是要把背景因素考虑进去。物体与背景的明度反差大则轮廓清晰，反差小则轮廓弱；如果明度一致，则轮廓消失。所以，不管背景只将物体勾一条轮廓线的方法是不对的。

图 4-45

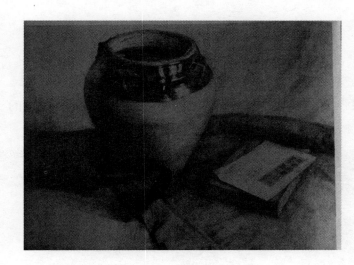

图 4-46（杨刚作品）这幅写生素描选材深刻、造型朴素、严谨大方，是一幅格调很高的作品。作者采用了三角形构图，给人以庄重稳定、沉淀之感。在色调上表现得很柔和，细节刻画和质感表达深刻，古朴典雅。在黑白灰的布局上，采用了互为包含、互为呼应的方法，具有很强的节奏美感。

图 4-46

图 4-47（田百顺作品）是一幅石膏马和瓷器组合的静物素描局部。画面中马是主体，画得比较细致、突出，造型生动，层次清楚，特别是明暗交界线的部位比较到位，光感很强。其他两件瓷器调子较重、空间明确、质感较强。

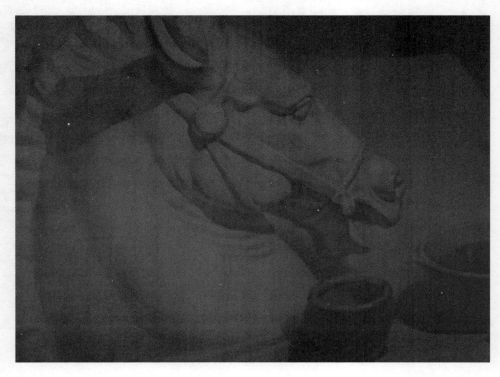

图 4-47

图4-48（陈继生作品）是用钢笔画的风景素描，构图饱满、造型严谨、空间深远，主要是利用透视的手段来增加空间深度的表现。比如画面中的人物，近处很大，远处很小；街道上的房屋，近处和远处大有不同，采用了透视中的平行焦点透视法，并结合疏密处理，使画面具有很强的纵深感。

开始就应建立作画意识。就是说，当画板放在面前时，画者面对的已不是一张白纸而是一个窗口了。要在这个方寸之地努力"看"出将要画出来的物体，当然这只是一种隐约呈现于白纸上的幻象。能做到这一点，在开始构图时就会胸有成竹了。

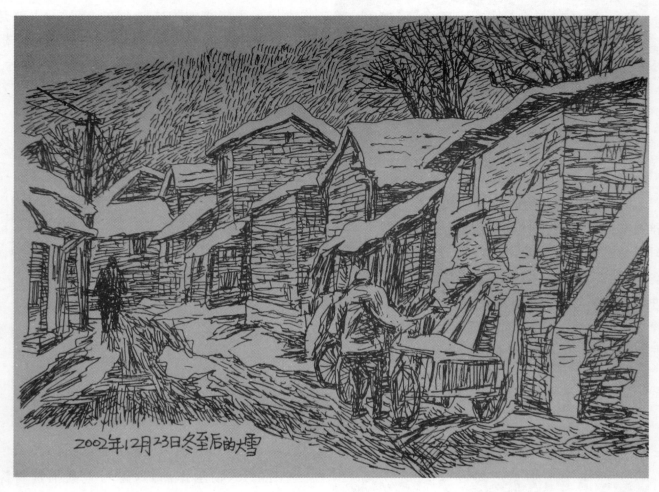

图 4-48

如图4-49造型严谨、取景开阔，主要依靠近大远小的绘画透视原理和近强远弱的处理方法。作品线条结构流畅、层次清晰、疏密得当，具有很强的装饰效果。同时，作者还注意了最前面物体的强化处理，如对黑影部分作了线条加密处理。

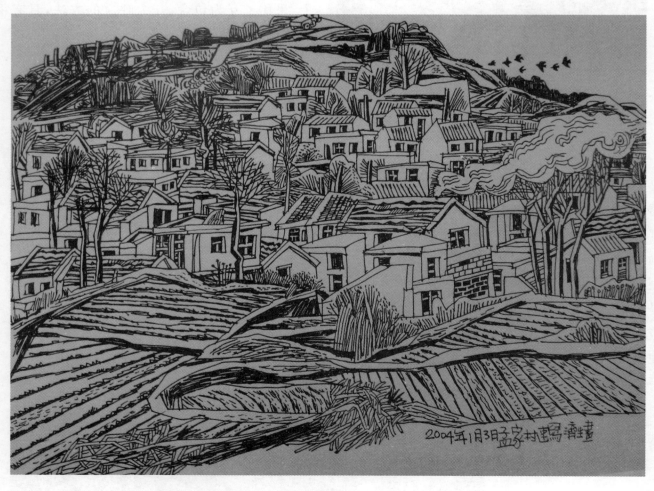

图 4-49

图4-50采用了调子块面处理方法,还特别注意了对空间的处理,如近处的大布纹理和远处的细条状纹理形成对比。另外,还强调了桌面和背景立面的处理,两个面的表现一亮一暗,效果明显;利用比例、结构、透视、线条等处理手段,深刻体现了作者对形体和空间的应用与理解;四件不同远近的物体同时刻画,虽然调子都较重,但空间处理得很到位;对酒的处理,应注意对影子的区分和加重。

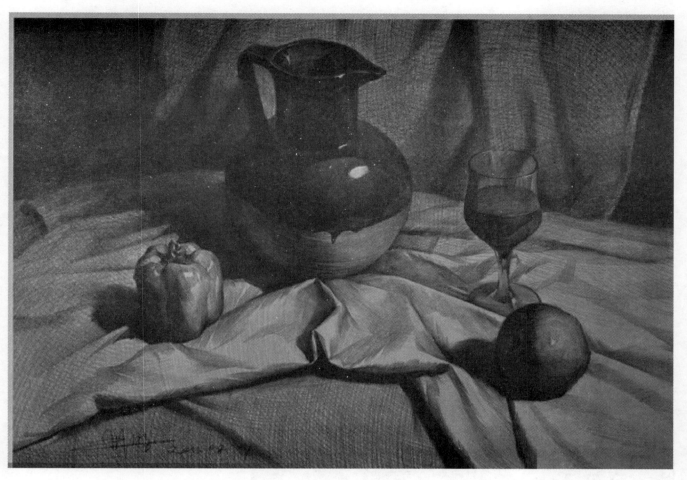

图 4-50

图4-51是一幅全因素素描。这幅素描作品无论是构图、结构、调子、质感等都画得很优秀,带有一定的装饰效果和古典美效果,但是空间感不是很明显。整个画面构图很美,黑白灰穿插呼应,富有节奏感,线条细致,条理轻快,是一幅优秀的静物素描。

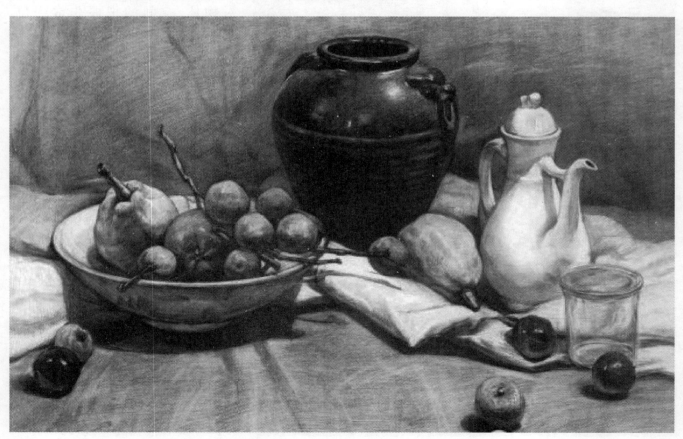

图 4-51

画轮廓要注意比例,找比例就是启动理智,但有时显得过于冷漠,反而不如知觉来得鲜明。一个陶罐的胖瘦,一只酒瓶的粗细,一口饭锅的大小,常常一眼就能感觉出来。这种感觉应该是寻找比例关系的向导。不少学生面对实物却不去启动感觉,以致对物体的基本体积倾向把握不住,所以一定要了解"感觉"的重要性。

感受大关系时，不妨将眼睛眯成一条缝来看，这也是一种滤光。这时，随着色调的减弱，细节也被减弱了，所能感受到的便是剩下的被提炼过的黑、白、灰。

图4-52（张友良作品）采用了典型的三角形构图，构图饱满、主体稳定且几乎居中，属于对称式构图模式；造型严谨、主体突出、虚实得当，是一幅很好的素描静物写生作品。画面黑白对比强烈，在构图形式上采用了下黑上白的处理方法。画面整体感强烈，给人很强的视觉冲击力。背景衬布和主体部分处理方法统一，特别是陪衬部分，大胆省略，可见作者具有很强的素描功力。

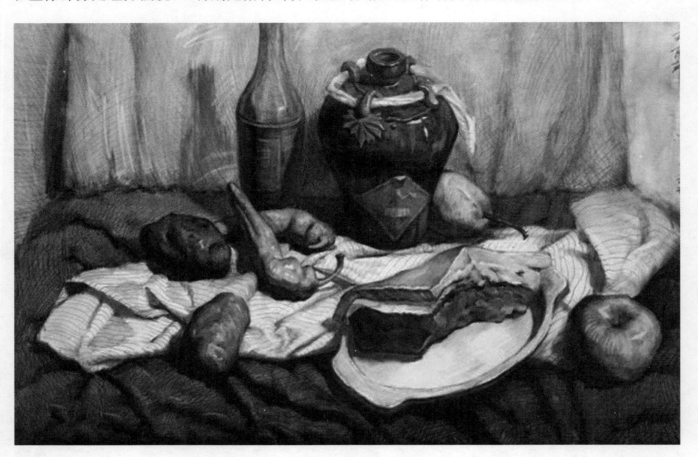

图 4-52

画轮廓先不必忙于画一个个的物体，而是先在全组静物的外轮廓上寻找"制高点"，即静物组合外形中最外凸的点。确立了"制高点"，也就限定了构图。

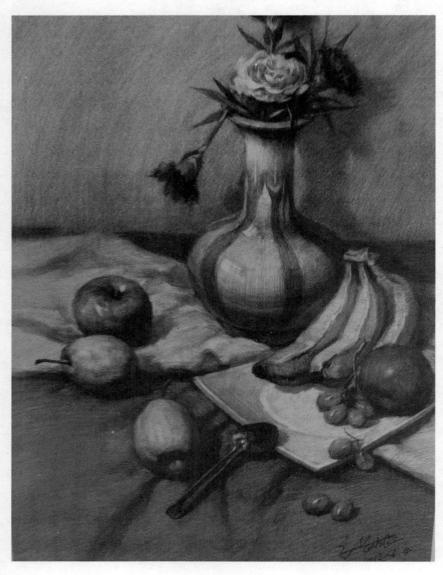

图4-53（张友良作品）采用了O形构图模式，画面中主体物的分布连接非常紧密，而且画面的中心造型严谨、层次清晰，特别是对物体、空间的把握非常到位。由于画面中没有过黑的物体，所以在处理时采用了两黑加白的方法，使画面主体部分格外突出。在质感表现上，作者把瓷盘、勺子、瓷器都表现得非常坚硬，白衬布的处理显得轻松柔软。在色调处理上，作者把苹果与梨截然分开，背景的色调加黑了很多，使画面增加了空间感。在黑白布局的处理上，采用了互相呼应的手法，"你中有我，我中有你"，充分体现了节奏上的美感。为了增加画面的空间效果，作者刻意简化最前面的衬布布纹，而加重了所有影子的深度，例如勺子的投影。在处理物体的暗部时，有意减弱了亮度，使画面具有很强的光线效果。

图 4-53

图4-54和图4-55为张友良静物临摹练习。

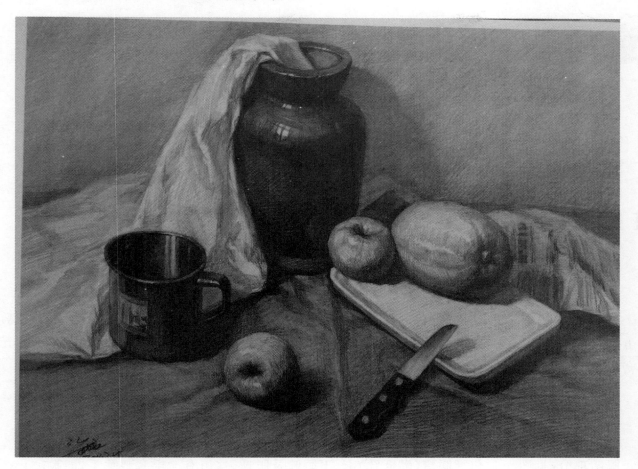

图 4-54

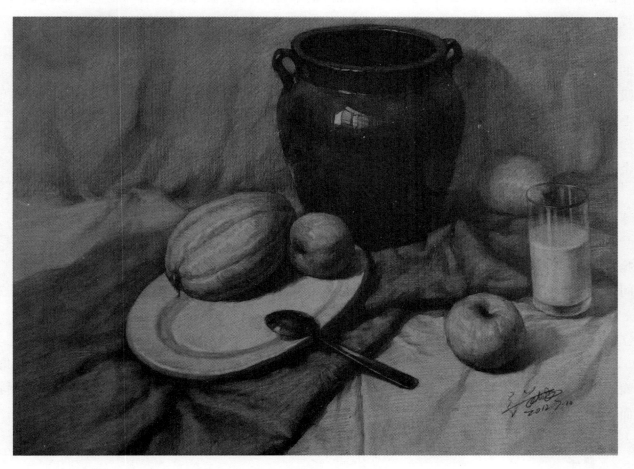

图 4-55

学习要点

深刻体会静物素描的形式和内容，学会让作品"说话"，临摹时要调动所学知识，用心去做，特别是空间处理、形体塑造，切实做到步骤不乱。

思考与练习

分别用四开纸临摹图4-36～图4-55，每幅6课时。

模块五

石膏像素描

任务一 学习五官部位素描知识

一、了解练习五官石膏模型素描的意义

在画石膏头像之前,要尽可能透彻地研究头部的五官结构。可以从著名的雕刻作品上分割某一五官局部,作为完整的艺术形象来分析、揣摩,这对于由浅入深地学习很有好处。可以说,画五官石膏模型是进行石膏像写生前的准备。

二、五官部分石膏结构分析

1. 眼睛

眼睛部分(见图5-1)包括眼窝(骷髅孔)上、下眼睑及眼球,这里有二层套装关系,即眼窝套在眼睛外面,眼睑套在眼球外面,二者之间有一定的间隙,正视可见眉弓的凹陷和眼睑与眼球的投影。侧视这一结构尤为明显。

(1)眼睑与眼球:眼睑包于眼球外面,它的形状随眼球的运动而变化,上眼睑较下眼睑遮盖眼球更多,黑眼球(虹膜)在眼球上是稍稍凸起的扁圆形(如凸透镜),其侧面形状既不是球形也不是半圆形,而是一个弧形的窄面。

(2)眼球的明暗关系:眼球是顺光的半球形体,因此一般情况下较前额和颧骨的受光面稍暗,呈灰色调的球体规律。上眼睑由内眼角至外眼角,与眼球有不同的空间距离,因此要注意眼睑的厚度和在眼球上投影的特殊形象。它虽然很窄,但具有立方体的一切要素。

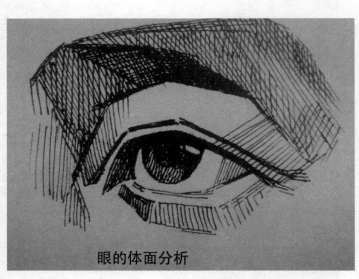

眼的体面分析

图 5-1

(3)眼窝:由眉弓、鼻骨和颧骨形成的眼窝是很有形体感的部分。眉弓常见的是内侧的三角形暗面、向外连接的方形面及向外转的弓形体。它们都有立方体的明暗特点;鼻骨是向眼侧倾斜的坡面;颧骨的眼窝部分是一个台形亮面;眼球镶在眼窝的下部,形成了一个不规则的长方形坑。老年人眼睛的这个特征最为明显。

眼睛写生的具体步骤如下:

(1)画出眼窝的正确形体和眼睛的位置。注意不能描眼睑的边线,且要注意眼睛的几何形状位置。

(2)抓住眉弓、内外眼角与眼球上投影的几个暗面,根据整个眼窝布置暗的块面层次。

(3)具体落实到眼睛的形象上,就是要用明暗变化规律指导具体的形象。

2. 鼻子

鼻子是由上部的两块鼻骨和六块鼻软骨构成的嵌入颜面的角锥体。其底面较复杂,鼻头为有特征的球体和两个呈锥形的鼻翼构成。鼻孔是由鼻中隔和鼻翼构成的洞,特征鲜明。

鼻子的明暗及投影如图5-2所示。

鼻子是颜面部最突出的形体,它是构成头像总特征的重要部分。角锥形的鼻子在正常的光线下以鼻底的背光最强烈,鼻头和鼻翼明暗交界线的形象和强度能使鼻子的形体被强烈地突出出来。鼻头及鼻翼暗部由于上唇和面颊的反射光较强而反光明亮。

鼻梁的两个侧面则是顺光的亮灰色,任何时候这部分的亮灰色都比鼻子暗色调亮度要高得多,

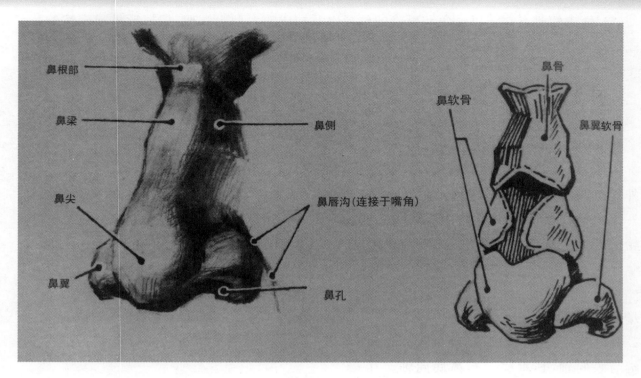

图 5-2

而且常常一侧较一侧更亮些。鼻子的高光点形状、大小、位置与鼻头的特点有直接关系,它是颜面的最高和较亮的部分。鼻子在上唇投影的形和透视对鼻子的高度与上唇的弧形面特点极有表现力。

鼻子写生的具体步骤如下:

(1) 根据对鼻子的明暗分析和对其在一定光线下的具体形象观察,应注意其与眼窝的临界构成关系、与颧骨的关系以及与上颌的结构关系,这样才能确定鼻子的比例和位置。

(2) 以鼻头和鼻翼的明暗交界线为主干画出大的明暗对比强度,注意画出暗部的反光形。

(3) 鼻子明部的形是以锥形体的两个侧面的形为支撑,来加强鼻子的体积感,应掌握好它们与周围骨骼的连接关系和明暗转折关系(见图5-3)。

3. 嘴

嘴部由覆盖在上、下颌骨弧形面上的上、下唇构成。嘴的形体取决于颌骨牙齿的形体特征,上唇面稍长向下倾斜,唇锋棱角分明,下唇稍短呈台形体,两角楔入上唇角又被口轮匝肌包裹,形成富有特点的三角窝(见图5-4)。

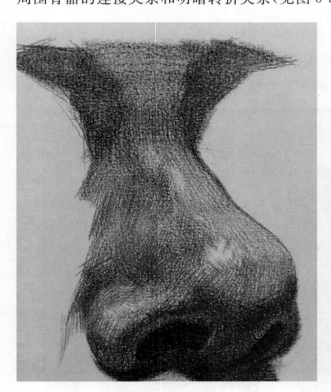

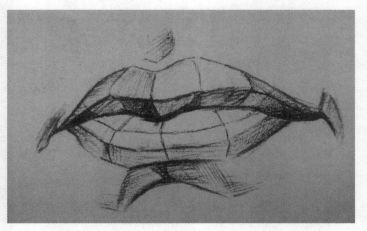

图 5-3 图 5-4

嘴的明暗关系:上下唇为反向面,因此一暗一明。上唇一般由顺光向下转为背光,下唇则有明显的台阶式明暗,而且大都有高光(最亮面)。有趣的是,双唇都在两侧嘴角处形成了三角窝,这部分的暗色调由明暗交界线、反光和在下唇的阶梯状投影构成。

嘴写生的具体步骤如下:

(1) 嘴和鼻子在颜面上处于一次一主的地位,任何时候都要注意嘴的强度弱于鼻子,嘴的位置应与鼻子处于同一纵轴线上。

> 第一是结构,第二才是光,黑白则是它的附属物。我们只是借助黑白来认识形体结构,但有时黑白也会歪曲形体结构的本来面貌。因此,对于黑白要善于过滤,敢于排除,缺乏这种主见,就不可能准确地表现结构。
>
> 孤立地画鼻子容易画得很黑,或对比强度不够,或形体概念化,因而影响颜面的整体感和特征。

(2) 画嘴的要点在于以嘴角和唇锋的位置以及构成的大型为框架,把握形体或表情的特点,然后概括地画出上唇、嘴角和下唇窝的暗部形。

(3) 根据鼻子的强度继续形体的深入。

4. 耳朵

耳朵的形体如图5-5所示。

耳朵由内耳轮、外耳轮、耳垂、耳屏、对耳屏构成,像一个褶皱的扁圆形体。它的内外耳轮两端与耳屏和耳垂相穿插,构成了一个中心凹陷的、半圆的特殊形体。内耳轮上端有个三角窝,与外耳轮又构成了一个环形沟。耳垂是扁方体。

耳朵的位置处于颧弓骨的末端,并与之形成一个转折面。

画耳朵首先应注意其正确位置。耳朵上端与眼同轴,耳垂底端与鼻底同轴。耳朵的形变化很大,画出形体特征是关键。其次要把主要的暗部形画准确,这样耳朵的大关系就出来了。然后根据头部其他部分的进度相应地画出中间色调。转折要鲜明、确切,特别是在凹陷的耳谷部分要画出形体的坡度,而不是画个黑洞。

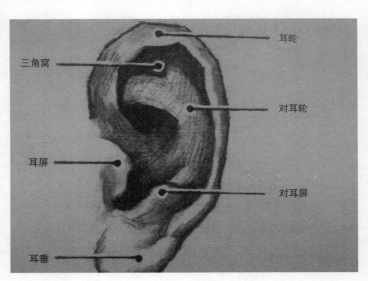

图 5-5

学习要点

观察、分析实体人的五官,根据理解去临摹,摸透其中的转折和形体,感觉它们的起伏变化,熟记各个部位的特征和位置。

思考与练习

用四开纸临摹图5-1至图5-5,每幅3课时。

任务二 掌握五官石膏模型素描步骤和技法

一、石膏鼻子的画法

石膏鼻子的切面如图5-6所示。

先画鼻子是因为五官中画鼻子相对容易。画鼻子(图5-7)的步骤如下。

(1) 构图:构图饱满,不宜太大,要考虑投影面积。

(2) 比例:先找中线,用直线切出基本外形,逐步找出小的形体。

(3) 结构:分析结构和透视,特别是形体明显转折部位,基本上完成造型。

(4) 调子:从明暗交界线画起,应重点画匀,并要强调大的转折部位。部分形体要分阶段进行。

学习要点

1. 学会用先方后圆方法造型。
2. 学会分清画面主次关系,重点突出,思路清晰。
3. 转折部分要求过关。

注意问题:
1. 重点分析结构。
2. 前部刻画和透视分析相结合,少表现光影,重结构表达。
3. 强调先大后小、先方后圆,调子应重视空间表现。

思考与练习

用四开纸临摹两幅,写生一幅(另选角度),每幅3课时。

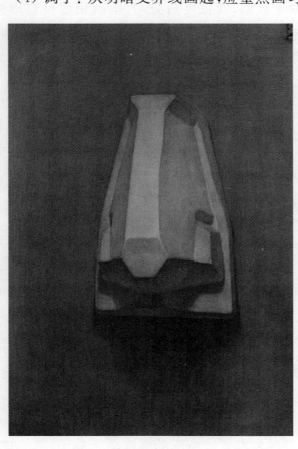

图 5-6

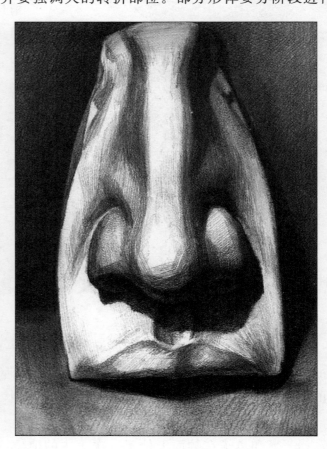

图 5-7

(5) 细节刻画：主要是明暗交界线部位。

(6) 最后处理阶段：整体检查一遍，注意整体空间，重点关注对角度与透视关系。

二、石膏眼睛的画法

如图 5-8 所示，画石膏眼睛的步骤如下。

(1) 构图：分析比例造型，反复推敲结构形成。

(2) 推敲结构造型，特别是大的形体和透视关系，重点分析眼睛各部分的比例，结构的准确性。

(3) 细微深入刻画主体部分，调整大关系，处理空间关系。重点刻画眼睛细部，特别是拉开眉弓和眼球的空间距离，反复深入细节，达到传神效果。

(4) 整体观察，调整各种关系，注意强化大的转折关系、细节和大型的关系。

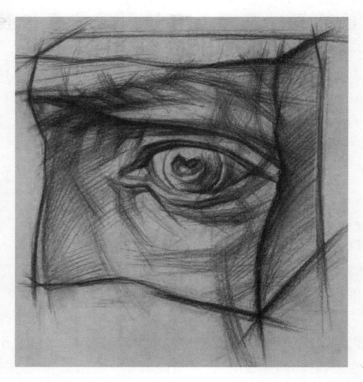

图 5-8

三、石膏嘴的画法

画石膏嘴（图 5-9）的步骤如下。

(1) 构图、比例、结构、调子分阶段进行塑造（图 5-10）。

图 5-9

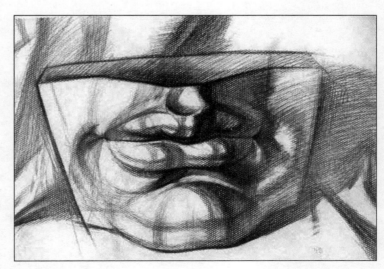

图 5-10

(2) 观察造型特征，找准中线，整体观察，层层深入。

(3) 直线造型，利用虚线模仿物象，直到画出细节。

(4) 调整黑白灰以及前后虚实关系，细节刻画要准确、丰富。

(5) 调整大的关系，多进行检查。

画眼睛时应注意线条的虚实把握，先虚后实，逐步确定外形与内形，以明暗交界线为准，分开和拉开明暗部的层次大关系。

学习要点

1. 学会分析眼部造型特点，先大后小，先外后内，逐步确立形体。

2. 确定比例、结构后再加明暗关系。

注意问题：

1. 作画步骤更加明确。

2. 对于眼部复杂形体、细微转折要分析结构，学会进行虚实处理。

3. 重结构，轻调子。

4. 要常将画放在远处看大感觉，在刻画深入时要提醒自己注意整体。

思考与练习

用四开纸临摹范画一幅，写生一幅（另选角度），每幅 4 课时。

学习要点

1. 学会运用三角体的起伏状态和锥形基本知识造型。

2. 学会采用先虚后实、层层深入的方法造型。

注意问题：

1. 注意先大形、后小形的顺序，研究嘴的结构。

2. 由大转折到小转折，层层缩小范围，注意中间部位要画得突出。

3. 分析结构时要注意虚实线的应用，充分表现不同的转折关系。

4. 注意光线下的黑白灰变化，注意投影的虚实表达。

思考与练习

用四开纸临摹范画两幅，写生一幅，注意光线要充分体现形体的起伏变化。每幅 4 课时。

任务三　掌握石膏挂面像的素描技法

　　石膏像素描是表现作者造型水平的试金石,石膏像形体规律的高度单纯化,迫使创作者必须以极大的精力进行严谨的实践,才能达到造型的再现。历史上的大师们都从这里起步,并且获益匪浅。

　　画石膏像是素描学习的一个过渡形式。为了认识大千世界的人和物的形体规律,直接对人物写生是可以的,但是真人模特儿的色彩、质感变化繁杂,使初学者眼花缭乱,干扰了对形体结构的本质研究。石膏像则舍弃了这些表面的物质特征,只有白色的形体,这样就把各种形体的造型特点鲜明地裸露了出来,便于学习。

　　经过数百年艺术教学的筛选,目前常用的石膏像教材大都是按照希腊、文艺复兴时代大师们的雕刻艺术作品翻制的,它们展示了艺术造型的典范——造型严谨、形象生动、概括、优美。通过对这些石膏像的写生练习,不仅能得到造型技巧的启蒙,而且还会受到大师们崇高艺术情怀的熏陶。

> 初学素描,眼手不易统一,从感觉升华到理解需要过程,因此不变而稳定状态的石膏像模特儿是最理想的教材。

一、石膏挂面像的画法

　　画石膏挂面像的步骤与方法:可以用图5-11所示的方法对挂面像进行分析、概括处理,找形阶段和深入阶段与静物练习同理。

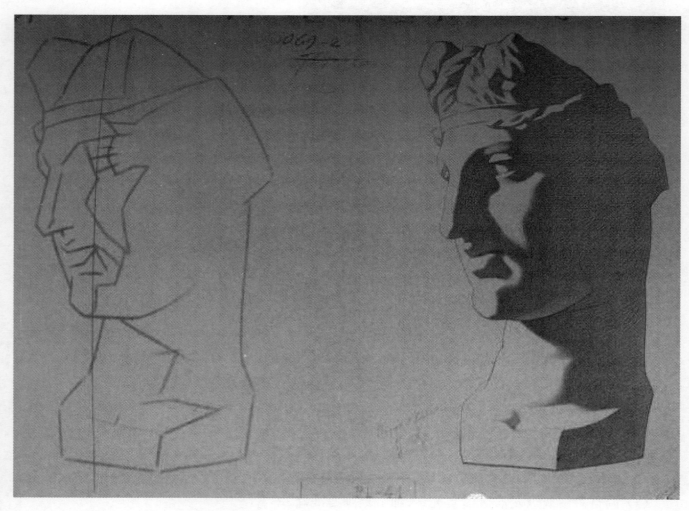

图　5-11

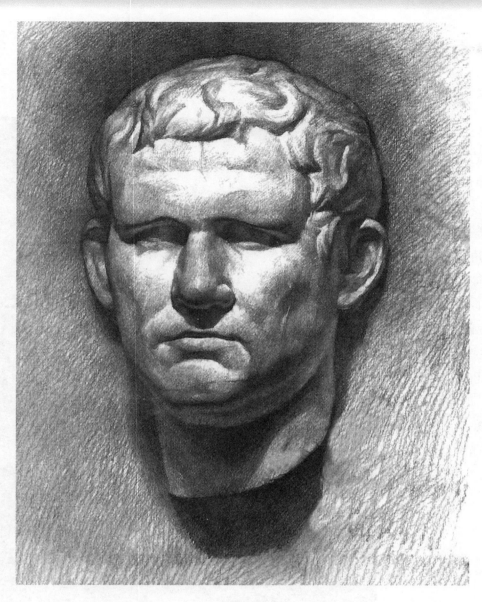

图 5-12

图 5-12 是石膏像阿葛丽巴挂面像写生作品。该作品塑造结实、造型严谨、构图优美、黑白灰效果明显。在整体处理上，背景处理成渐变效果，增加了光线效果的处理，使主题石膏部分格外突出。在塑造上，作者除了对石膏像的形体、比例、结构、明暗、调子表现得很充分外，还特别进行了脸部的刻画，而且非常重视对脸部两个侧面的刻画。为了增加石膏形体的空间效果，画家在表现鼻子时专门强化了对鼻子明暗交界线的刻画，石膏像整体的外轮廓变虚与眼、鼻子、嘴的较实处理形成了对比，同时把五官处理得格外细致，头发处理得很概括，眼睛部位的描写非常到位。在表情刻画上，达到了传神的地步，是一件很成功的素描作品。

（1）构图。画石膏像从构图练习开始。画石膏挂面像和对待静物画一样，可以有几种不同的构图。同时也要从培养美感的形式入手，从初学就练习处理画面的能力，如适当的比例和均衡能力。另外，要与画静物素描一样，思考主次关系等。

（2）先画大形体再找具体形。在画面上确定高度和宽度的位置后，用直线画大形。首先考虑头、颈之间的关系，从立轴中心线考虑相互的倾斜角度和比例，然后分割具体的比例关系，以此类推，分割出其他比例和它们各自的高宽比，再观察外轮廓的形，看其是否画得正确。

（3）画出眉弓、鼻底、口裂的横轴和它们的纵向联系线，观察两眉弓外角与鼻尖的三角形位置、两嘴角与鼻尖的三角形位置等，把内部的位置与轮廓的突出点进行多种联系，找到内外的正确关系。例如，找出明暗交界线，向其暗部轻轻画暗色调；把下颏底面至头顶部的投影形象色调也轻轻画出来，这时石膏像就有了立体感。按这个大明暗系统加以整理，再进一步调整局部与大形的关系。明暗关系不要一步到位，应随着画面的深入逐步加深。

（4）形体分析与刻画。在基本大形和大块面色调比例正确的基础上，从最主要的大形体开始画具体形体，如颧骨、脸侧、眼窝和鼻子等。这些形体都是由不同方向、形状的面构成的，要选最主要的起伏转折，画出过渡的中间调。运用比较的方法，理解背光、反光、顺光和投影几个形体的体面关系，找到各自的明暗规律，把看到的和理解的主要细节都画充分，为进一步深入打好基础。

（5）深入刻画形体，心中要有大系统关系思考，经常回到大体形象上调整主次关系。用细线画形，用心找出明暗色调和体面关系，但细腻处要留有余地，对于眼睛等重要部位要经过思考再作调整，逐步落实，最后使画面达到形神兼备的效果。

（6）再整体检查一遍，特别是结构问题、虚实问题，看是否正确、透视有没有问题等，并进行大胆处理，对细节不足的地方再进行补充，也就是整体的调整了。

画轮廓用笔要轻、要明确，但又不可"勾死"。它只是权且留下的一种标记、一个大体的范围。画轮廓并不是刻画，它是为后面的刻画开路，而不能设置障碍。

画轮廓虽不必精细，但却必须精确。

学习要点

1. 画好头部中轴线的运动扭转角度，抓住头部的基本几何形，将头的比例特征画准确，归纳好头发和面部的皱纹，使它们都服从于头部体积的塑造。

2. 抓住大的明暗交界线，分出头部形体的主次关系，表现头像的完整性。

3. 正确画出下面胡须通过鼻头画头顶发尖的纵轴线和眉弓、鼻底、口裂的横轴线透视幅度，以及纵轴线与肩平线的交叉角度。

4. 头部和须发形体要归纳分组，且要同时进行。

5. 控制好大块明暗和前后虚实关系，避免平均、琐碎。

注意问题：

（1）对照切面像进行分析，把雕像的大块体积结构关系轻轻定出位置，然后调整，切不可一个小面堆砌，要以线为主画明暗系统。

（2）有了正确比例的基本形体后，从明暗交界处向暗部涂大色调，明部暂时空白，暗部概括画，突出交界线的高点和强弱差别。明暗交界线应落在一定的形体上。

（3）具体刻画时，如果暗面较小，就从明暗交界处的形体向明部画中间转折的灰色面，塑造转折面形的比较明度和比例，时刻照顾大形的完整和调整大比例，如此不断深入和调整，造型就会逐渐深入和具体。

（4）整体调整。回到起稿时的阶段，检查最初抓到的大形和明暗系统是否准确，努力把已经画出的各种局部都归纳、集中到雕像的自然状态上来。

思考与练习

1. 用四开纸临摹一遍图 5-12，3 课时。

2. 用四开纸写生一幅挂像素描，3 课时。

任务四　掌握圆雕石膏像的素描技法

一、圆雕石膏像的画法

图 5-13 选自《美术之路》，罗马青年石膏像是初学者最易掌握的教材之一。该石膏像没有多余的细节和形体的偶然变化，解剖精确，形体概括，形象优美。

图 5-13 选取了头、颈、胸三部分，动态协调自然。头部为倒三角形，向左微转；颈部为柱形体，与头部向右交叉；胸部是一个倒梯形体，明显地向左转，与头部、颈部形成扭转运动。头部的形体以头发和头骨的套接关系较突出，两颧骨和耳朵形成了颜面最宽的凸起，眼窝实际上是前额长方体的底面；两颧骨到下颌是又一个倒梯形；鼻子修长、方正，与嘴的横向方形形成特征鲜明的对比。

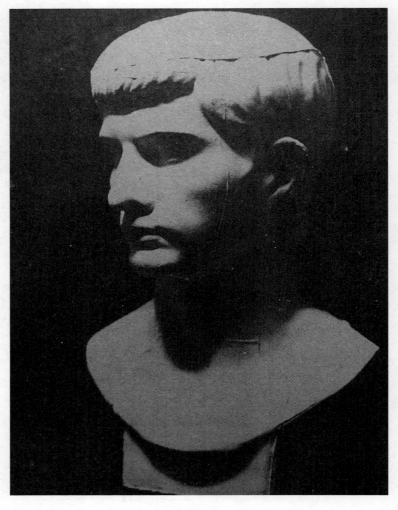

图　5-13

画圆雕石膏像的步骤如下：

（1）构图。如图 5-14 所示，可以用小稿作各种构图的尝试，再比较一下它们的优劣。

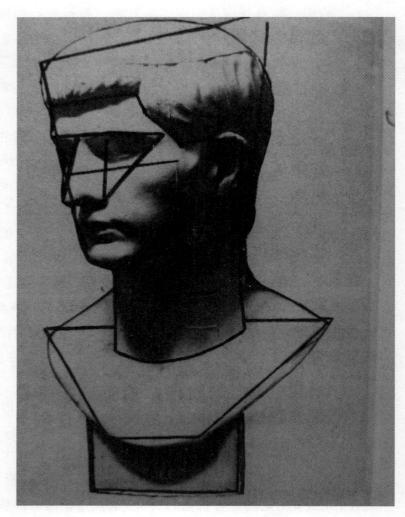

图　5-14

（2）画大形（见图5-15）。在画面上确定高度和宽度的位置后，参照前面对石膏像的分析，用线画大形，首先是头、颈、胸的三段比例和倾斜角度。

图 5-15

为了严格、准确地把握比例关系，可以用笔测量一下，比如从头顶到下颌与下颌到胸底边接近相等；头的宽和高比例是多少等，以次类推，做出位置记号，再把轮廓的这些点连接起来，就得到了石膏像的大体形象（见图5-16）。这时，要看一下三大块是不是画得正确，然后进行调整。

图 5-16

画出眉弓、鼻底、口裂的横轴和它们的纵向联系线，观察两眉弓外角与鼻尖的三角形位置；两嘴角与鼻尖的三角形位置等，把内部的位置与轮廓的突出点多作联系，找到内外的正确关系。颧骨、嘴角和下颌是头部的大转折线，犹如立方体的一个棱，明暗交界线往往就从这里开始。抓住了这个线，向暗部轻轻画暗色调，把下颌底面到颈部的投影形象色调也轻轻带出来，使石膏像有立体感，再进一步调整形象的大比例即可。

（3）分析形体和进一步刻画。在基本大形和大块面色调、比例正确的基础上，从主要的大形体开始画，如颧骨、颈侧、眼窝、鼻子等。如图 5-17 所示，这些形体都是由不同方向的面构成的，而且形状不同，要筛选最主要的起伏转折，画出过渡的中间调子，运用比较的方法，不难看出它们都有背光、反光、顺光、投影各种几何形的明暗规律，更进一步还可发现它们又由更小的形体组合而成（见图 5-18）。

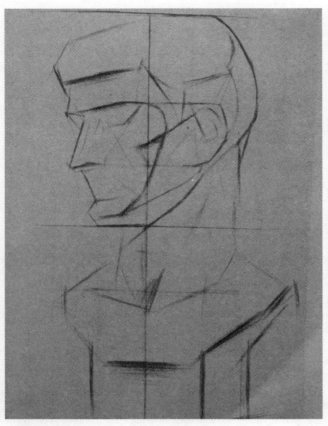

图　5-17

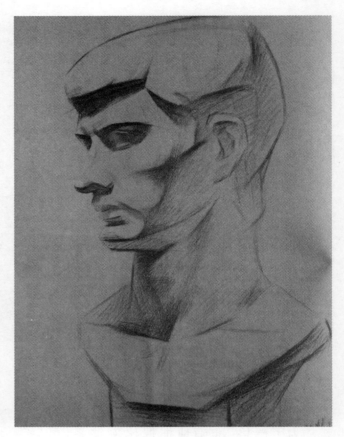

图　5-18

（4）深入画形，切记不要盲目，心中要有大系统，要经常回到大的形象上来调整主次关系。深入刻画是观察和理解、分析与综合的过程。用线画形，用明暗色调画体面关系，细腻又留有余地，通过不断调整，逐渐落实（见图 5-19）。

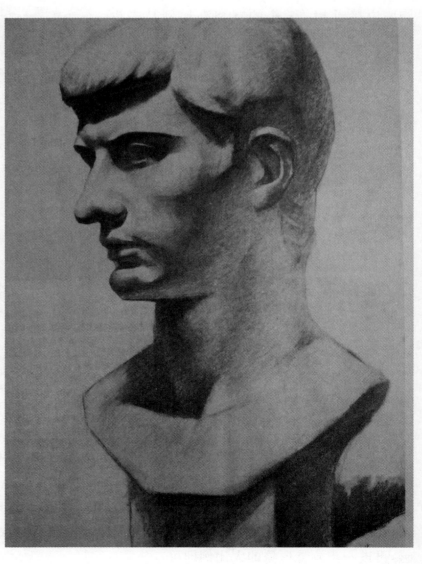

图　5-19

学习要点

通过分析，逐步找形，先看大形，后找小形，先线后面，不要颠倒，整体思考，贯穿始终。

思考与练习

用四开纸临摹一遍图 5-19，4 课时。

二、石膏像的局部处理举例

图 5-20 和图 5-21 是刻画很优秀的局部练习作品,要求同学们临摹练习。具体要求如下。

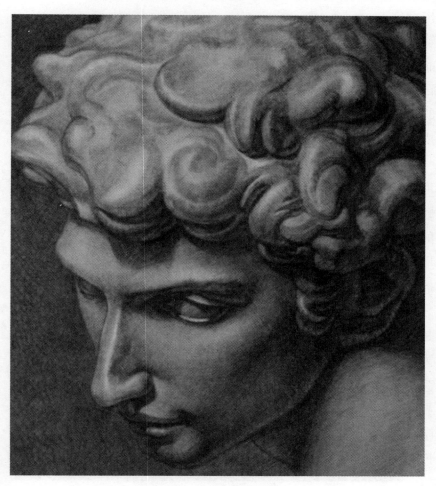

图 5-20

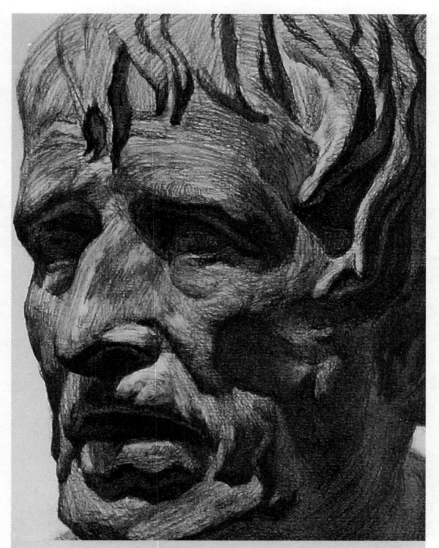

图 5-21

（1）构图要适中,也可以局部推移着练习,最好按照正确的步骤来画。

（2）开始一定要用直线切形、找大动态,练习整体性的观察方法,找准形体大形和来龙去脉。

（3）用结构分析的方法找出五官分布和结构联系,一定要用辅助线来确定。找出头、颈、肩三大关系,动态及形体联系,明暗交界线和切面走向,影子的形状、范围,注意影子要和形体起伏联系起来。

（4）上调子时要顺着形体来进行,先不要找层次,把所有的暗部画一遍,处理好了再用心分出层次。要把注意力放在明暗交界线的周围,然后加重暗部,再画一遍形的联系。

（5）深入刻画时,重点是画明暗交界线,注意区分不同的暗度、强弱,形与形连接的地方需特别注意准确性。亮部最好使用硬铅笔来画,注意形体起伏,重点是转过去的部分；注意大的空间表达,注意虚实处理。

（6）调整是将画放到远些观看,全面检查,通过整体观察,归纳细节部分,特别要注意大形转折部分明暗交界线的表达。

学习要点

石膏像的比例、结构、细节要从整体进行观察、理解,然后再动手画。开始可以采用推着画的方式进行练习,画出石膏的质感和细节。

思考与练习

用四开纸临摹图 5-20 和图 5-21,每幅 4 课时。写生一幅石膏像,要求同上。

任务五 赏析和临摹石膏像优秀作品

图 5-22 是一幅美第奇石膏结构头像素描，原作是米开朗基罗的雕塑作品。在画之前，应该先了解该作品的风格。该作品构图饱满、层次清晰、比例恰当、造型准确，采用以线为主的表达方式，是典型的石膏结构素描画法。

作品中大量使用了粗壮的线条形成对比，粗线条强调物体的近处轮廓和形体的转折处，细线条表现物体的过渡和远处侧面等。另外还大量使用了线条的虚实对比，注意形体的穿插关系、透视关系。这幅作品的成功之处还表现在对五官的刻画上，特别是眼睛和嘴角，表现得细致而准确。为了增加体面感，作者强调了对明暗交界线的刻画，例如整个头部的明交界线、底座的明暗交界线和鼻子的明暗交界线。在处理远处的形体起伏时，作者大量使用了虚线，结构线条明显，使形体虽远但有清晰感。

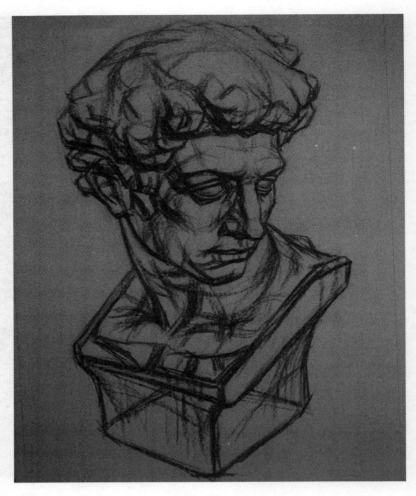

图 5-22

图 5-23 是一幅以阿格里巴石膏的调子为主的素描。该作品构图合理、造型准确、黑白灰层次清晰、动态自然、表现风格浑厚。由于这个石膏像整体外形较长，所以构图要饱满，以使左、右两侧不会显得很空。作画时，应按先找比例结构，然后再上调子的顺序进行。这幅作品背景较亮，所以在处理暗部时，要稍微画得重一些。整幅作品的调子层次采用细腻线条的处理方法。该作品的明暗交界线处理得非常成功，五官部分处理生动且有丰富的细节表达，含蓄且层次清晰，调子虽然丰富但整体统一。

图 5-24 是一幅半侧面石膏海盗作品。该作品画面构图合理、造型准确、结构舒服、整体效果明显，是塑造很成功的作品。作品调子处理丰富，线条处理轻松，对石膏像的明暗交界线周围部位着重进行了刻画。画面中暗部层次较多，在塑造和结构方面处理得当，并依据圆柱形思考方式进行造型（尤其是头发部位），整体表现风格轻盈生动。

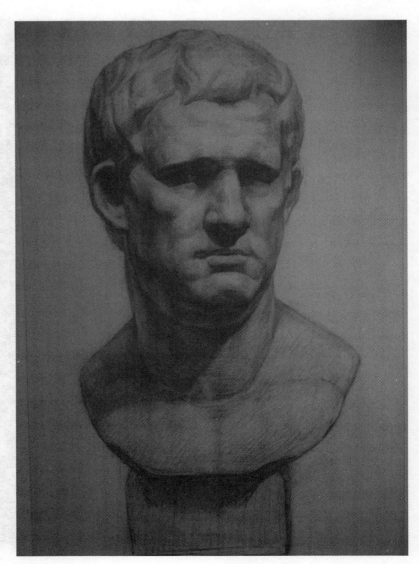

图 5-23

光与影是帮助我们认识形体的好向导。形体的亮部被光冲洗，暗部被影吞没，处于这两部分的结构不要过于显露。

在特殊光照下，光影也会把我们带入歧途。特别是在处于正顺光和正逆光的时候，我们又不得不为形体结构而排除光影造成的干扰——减薄太暗的"阴"或加强不足的"影"。

图5-25（马刚作品）是一幅大卫石膏像素描。该作品整体处理显得很厚重，线条细密、构图饱满、空间明确、塑造结实，充分表现了大卫的精神面貌。画这幅作品需要很强的整体观念，并且一定要严格按步骤进行。这幅作品光线感很强、体积较大，强调对空间层次的表现。由于石膏像是半侧面角度，所以在造型时一定要找准透视比例和方向，特别是五官部分，要考虑到中线的运用，特别是远处那部分五官的处理。由于原作是米开朗基罗的雕塑作品，在造型方面，还要考虑运用有个性的造型方法，比如线条强劲有力，具有英雄主义的气质特点，特别是对脸部五官的刻画，要做到体面层次带有很强的方块感，也就是体感。在处理鼻子、眉弓时，要找出暗部形体反复推敲，以保证暗部的体感深度，使其虚而不空。在处理背景时，为了突出石膏的亮度，要注意画得重一些，而且要有明显的过渡关系和空间关系，使整体效果明显，风格浑厚扎实。

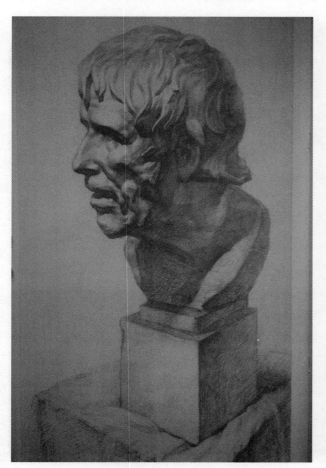

图 5-24

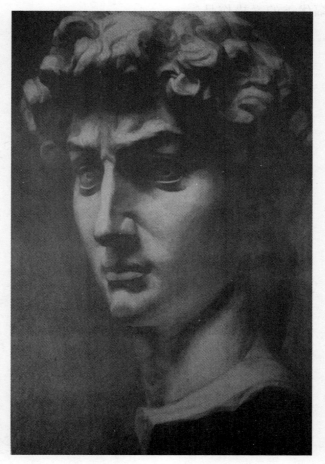

图 5-25

要注意"区别"二字的运用。画素描就是找区别，大的区别就是"大关系"，凡是大关系都具有整体性的分量，它容纳并制约着所有局部，因而它是最重要的。小的区别就是"小关系"，就是指处于同一色调中的轻微差异。相对于整体来说，它们只能被称为"局部"。它们以一定的比例或层次关系组织起来并充实整体。所以说，如果没有局部，"整体"便是空的；而如果没有整体的制约，"局部"就会散乱无序，所以它们是相辅相成、辩证统一的。

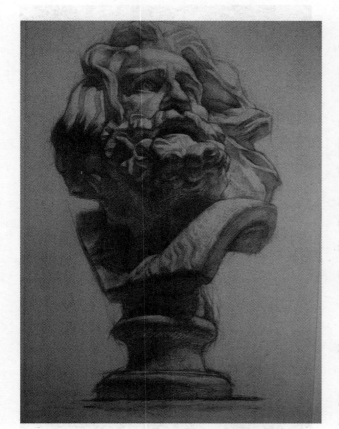

图 5-26

图5-26是一幅马赛的石膏塑像素描作品。该石膏像为仰视角度，在造型时除了要交代好准确的比例关系外，还要注意这个角度的透视变形。由于形体内容较多，特别是头发和胡子，要采用大的体面概括的方法来表现它的起伏、体块变化，先画成一个结构性素描，然后沿明暗交界线进行暗部的调子处理。在处理头部、胡子和头发时，由于是亮部，在使用线条时要分清结构处的体面关系，特别是对一些大的体面、转折，要使用推画的办法。在处理背景和底座时要尽量概括，值得注意的是，不要忽略大的空间处理，特别是前胸和胡子大转折处，要用力强调。

图5-27选自中国美术学院附属中等美术学校习作精选。这是一幅罗马王石膏像挂面像，典型的以调子为主的石膏像素描。该幅作品线条细腻、黑白对比强烈，具有很强的视觉冲击力，无论是亮部处理还是暗部处理都表现得很充分，给人一种柔和的光影效果。作者主要对明暗交界线进

行了刻画：亮部处理，线条清晰，体块明确；暗部处理，层次丰富且含蓄；在表现脸部的投影时，注意了投影下的形体起伏变化；在处理外轮廓时，注意了轻重虚实的节奏变化。整幅作品在对待五官刻画上，除了注意准确的位置、透视、结构等因素外，还注意了细微层次质感的表现，是一幅很有表现力的石膏像素描作品。

图5-28选自中国美术学院附属中等美术学校习作精选。该维纳斯石膏像构图优美、造型准确、调子柔和、层次丰富。在这种光线下，作品的暗部较多，属于正侧面像的石膏头像写生。作者除了对明暗交界线的部分进行了细致表现外，重点针对形体进行了塑造，体感很强。该作品的背景采用了亮的处理手法，使石膏像的暗部更加突出。在处理整个暗部时，要十分强调整体的重要性。该幅作品的整个亮部线条塑造结实有力，整个暗部含蓄而有分量，整个背景的线条放松而大胆，是一幅优秀的素描作品。

对于整幅画来说，应首先区别背景与物体的差别，这时要注意作为形体界面的轮廓线的处理；对于形体来说，应首先区别暗部与明部的差别，这时要注意衔接明暗的交合线。

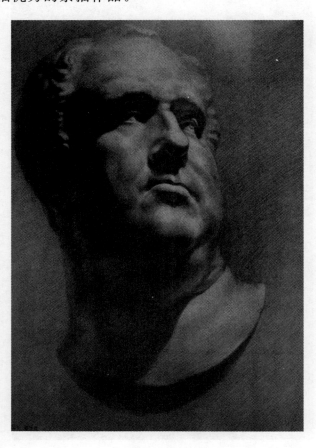

图 5-27

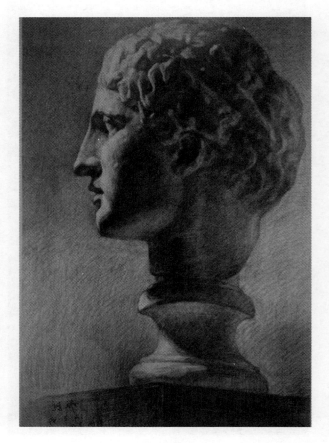

图 5-28

在画该幅作品时，由于头发、耳朵、脖子同时处于暗部，在找好形体结构后，需用调子进行塑造，此时除了统一大的层次外，要严格按照步骤找出虚实关系，采取推着画的方法比较见效。

图5-29选自中国美术学院附属中等美术学校习作精选。该作品是一幅荷马石膏像素描，构图饱满、调子丰富、层次清晰、笔法浓重，很好地表现了这位古代诗人的智慧和表情。作品在表现手法上运用了浓厚线条，画得很放松又很整体，五官和头发刻画很到位，很多地方能看出反复擦抹的痕迹。作者在处理复杂的胡子时，强调了对明暗交界线的表现，亮部表现很丰富，暗部处理很概括，在整体处理上将主次层次拉得很开。该作品是一幅很成功的素描作品。

在画该幅作品时，由于石膏像是半侧面，所以在起形阶段对比例、结构、对称等方面应特别重视，特别要注意对透视现象的把握。

学习要点

结合石膏像作品进行全面分析，达到理解作品的目的。

思考与练习

用四开纸临摹5幅范画，每幅不少于6课时。

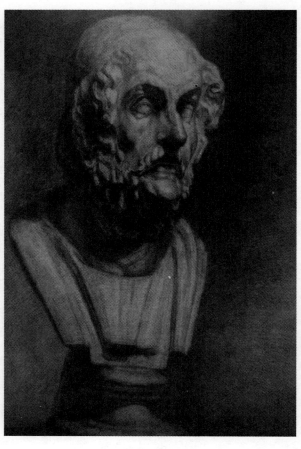

图 5-29

模块六

人物头像素描

任务一　学习人物头像素描知识

一、了解学习人物头像素描的意义

人物头像是基础素描教学中最基本的训练课程之一,长期被各美术院校作为入学素描考试的主要内容。但素描头像训练绝不仅仅是入学的"敲门砖"。由于人物头像素描的主要任务是描写人,因此,对人物形象的把握,对头部骨骼、肌肉、五官乃至表情、特征的理解和把握程度都直接影响以后的学习和创作。

二、学习人物头像写生基础知识

1. 了解头部造型结构和解剖

头骨的结构如图 6-1~图 6-4 所示。

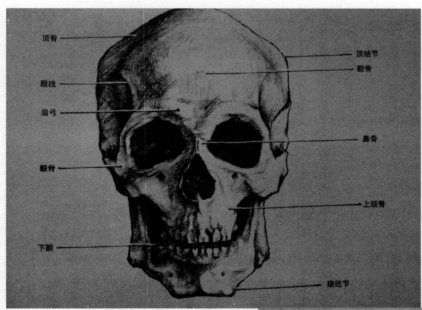

图 6-1

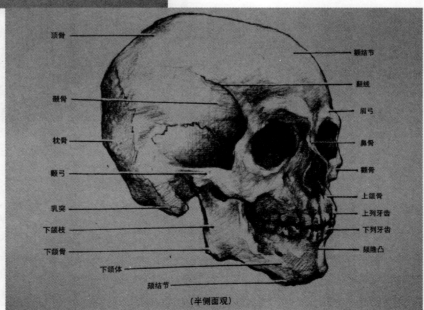

图 6-2

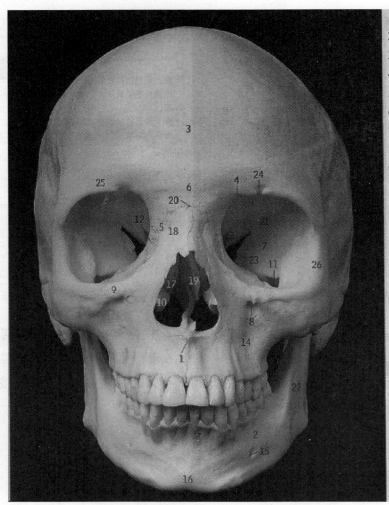

图 6-3

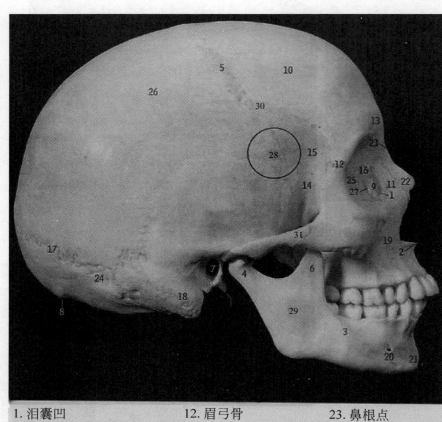

图 6-4

2．掌握简化头部形体的观察方法

头部的体积可以先借助最简单的立方体来理解，再进一步分析正面和侧面两个不同方向的面（见图6-5）。这里的体面分析和理解与石膏像阶段有所不同。观察头部可能会被表面的因素干扰，所以需要具有很强的体面意识。石膏像是经过画家处理过的形象，画起来相对容易些。

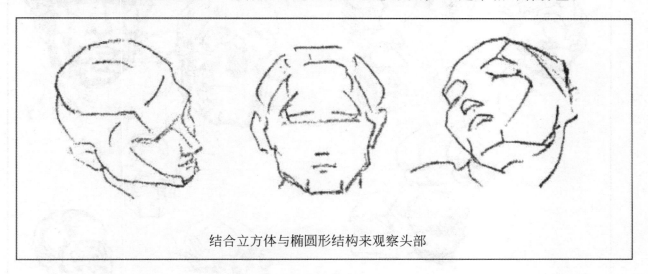

结合立方体与椭圆形结构来观察头部

图 6-5

3．了解头部的动势和透视规律

头部的动势和透视如图6-6所示。图中的九个图显示了不同角度的头部变化。这里只是用概括的手法表现侧面的变化，真人头像就要具体得多。从透视上来说，要用比较的方法来分析头部大的体面转折和面积上的比例变化，这样才能清晰地看出不同角度的差异，这一点对于初学者至关重要。

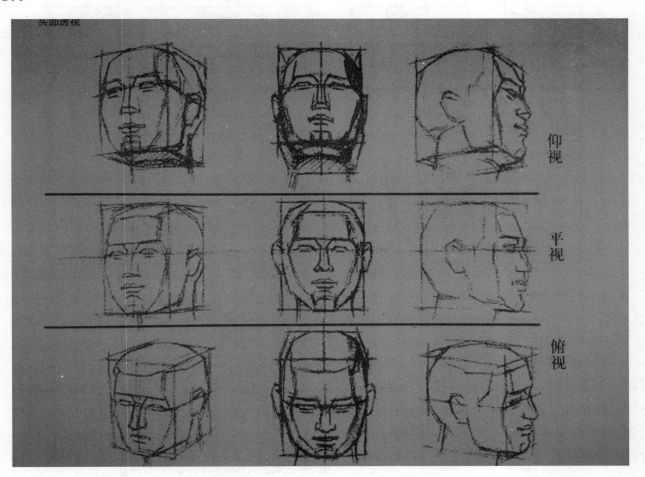

图 6-6

注意，脸部和五官不同角度的透视变化也要使用"三庭五眼"的分辨方法。当脸部转动时，要学会熟练分辨和分析五官的比例关系，同时掌握相应的透视变化规律。

头部的中心线与眼、鼻、嘴三条平行线成直角相交，头部倾斜时这种关系不变。要学会用理解的方法去画头部，并且始终用对称的眼光对待它，图6-6为角度分析，图6-7为体块分析。

4．熟知头部的标准比例和五官的位置

（1）三庭：发际到眉毛为上庭，眉毛到鼻底为中庭，鼻底到下巴为下庭，即为"三庭"。

（2）五眼：是指正面看脸部最宽处为五个眼睛的距离。熟练运用"三庭五眼"的位置规律（图6-8），有助于理解脸部的比例关系，在不同的角度下使用，可达到事半功倍的效果。

素描

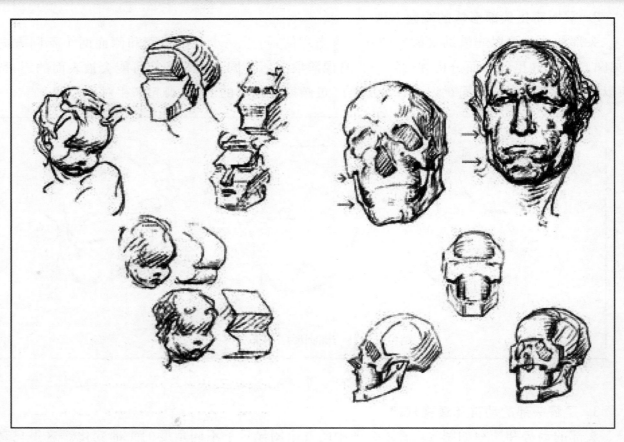

图 6-7

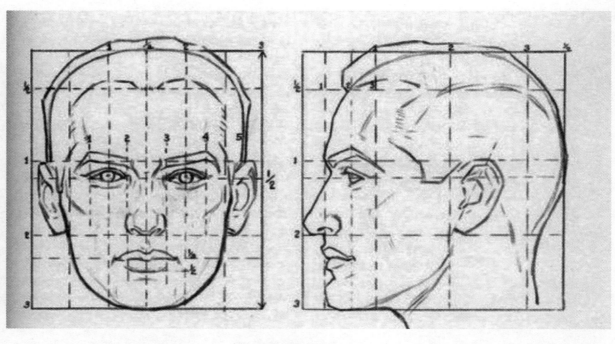

图 6-8

5. 了解头部的肌肉和解剖

在画头像之前，需全面了解头像的结构解剖等知识（图6-9和图6-10）。头像练习有一定的难度，如果初学阶段不注意这方面的问题，则很可能会犯一些透视和结构上的错误。

人的形象最生动的是富于变化，即使一位有经验的画家，要惟妙惟肖、形神兼备地画好一幅人像习作，也不是一件很容易的事情。要画好一个形象，需全面认识这个形象。动笔之前，应全神贯注地从不同角度全面观察、分析判断，把握外在的形态特征，力求对形体的神情和美感有一个整体的认识和鲜明的感受，然后认真选择一个最好的角

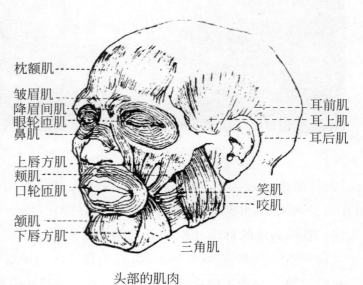

头部的肌肉

图 6-9

画素描很像搞木雕，要先凿出一个正确的毛坯。所谓"正确"，指的是比例正确、形体概括。素描的初步，并没有细节，但已经有了大关系。这个毛坯虽然粗糙，但它限定了所有细节能够显露的分寸。

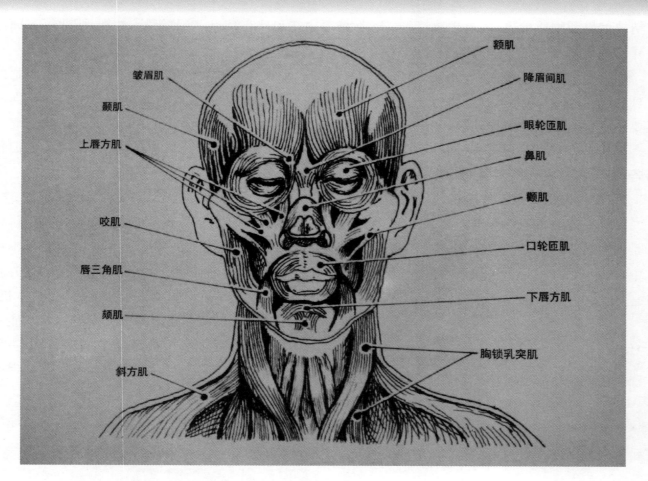

图 6-10

度作画。

在作画过程中,要谨慎思维,力求理解形象的解剖关系和透视关系,以及明暗关系和美感等,不断深化对形象的认识和感受。例如,形象的局部对局部之间互相依存,有内在联系和整体制约,因此在画局部时,要整体思考,不要忽略局部与整体的关系,并为其他局部刻画创造条件。再如画形象的明暗和色调时,要注意色调的整体变化,还要经常把画放远,以便检查画面的整体效果。这些都与了解头部的结构和肌肉组织有密切联系。所以要画好头像,首先要认识头的外形、动态。

具体来说,头型的一般特征如下。

(1) 比例。任何形体都有特定的长、宽、高比例关系。在进行描绘时,首先要认识并确定这个形象的特征,也就是比例特征。只有在这个前提下,才能进一步深入刻画这个形象的多方面特征。画家们在实践中概括出了标准比例规律,如"三庭五眼"和三维体面关系。

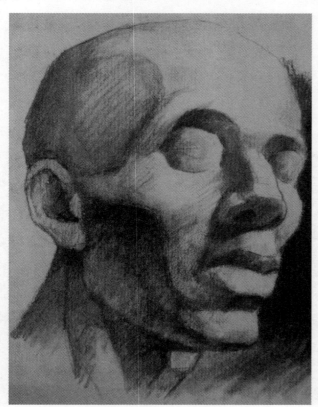

图 6-11

(2) 体面。体面是认识形体特征的另一个重要方面,形体体面和比例有着互为因果的内在联系。

对图 6-1 和图 6-2 的头骨进行临摹与分析掌握,并且记住各个骨点的位置,掌握它们的相对位置和大致比例关系,并记住相应的起伏和转折。

6. 掌握头骨的内部结构及总体特征

总的来说,男性头骨坚厚且方中有圆,以方为主,有棱角;女性头骨则较薄而圆中少方,以圆柔为主要特征;幼儿头骨结构造型是颅顶部位长且宽大,颜面部位小且短方。

图 6-11 所示为头像的内外部结构和外部特征,从中可以看到其内部特征。例如每个形体的位置和连接处到底在哪里,是怎样穿插联系在一起的,最凸出的部分和最凹陷的部分距离有多大,呈现怎样的角度和起伏变化等。初学者必须对这些特征了如指掌,才能在作画时做到心中有数。

人的头部形象集中代表和反映了一个人的全

正如罗丹所言:"当你们描绘时,千万不要只着重于眼前的轮廓,而要注意形体的起伏,是起伏支配着轮廓。"

对于学习美术的人来说,不论何时都要学习和研究头像,辨别人的各种形象、动势、特征乃至精神世界,利用自己的专长表达自己对人的外貌、情感的深刻理解和感受。

部精神世界和物质世界,如思想感情、气质、性格等内在和外在特点,以及年龄、性别、职业等方面的差异。

画人物头像应该首先了解它的内部结构。例如:头骨是由球状的脑颅骨、额骨、颧骨、眼眶凹穴,以及连接牙齿的上下颌骨所构成。特别要注意各个形体转折的骨点大体位置、大致形状,同时还要注意骨点之间的肌肉连接,如颧骨和下颌骨之间的肌肉连接等,不要被表面的光影干扰。

事实上,不但可以把人像归纳为几种类型,更可以把人像概括为几何形体,将繁杂的人像简化为若干体块,构成人像素描的几个基本要素。

7. 掌握人物头像五官的表现技巧

人物头像的五官表现与石膏像的五官表现有所不同,表现头像五官时要借助对结构的理解,也就是在对石膏像理解的基础上进行深化表现,同时注意细节和表情上的细微差异。例如在基本训练中,画眼睛首先要注意"眼眶"的方位朝向,"眶口"的俯仰、正侧,而不是首先关注眼球上的高光辉点、眼体的黑白、眼皮的单双弯曲和睫毛的"生长"等细微现象。只有先确定眼眶方位深度,方能将眼球体装进眼眶之中。眼皮包住眼球,其中一部分形体变化具有半圆球状的基本特征,在处理时要同时注意眼皮的厚度表现(图 6-12)。

鼻子类似半圆锥体,要分析它的细致形体结构(图 6-13)。

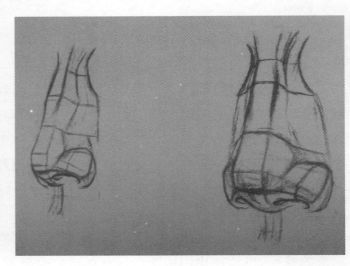

画轮廓没有必要搞得惟妙惟肖、面面俱到,这是因为:①过于精到的外线会抑制冲破它的决心,会丧失概括大调子的勇气;②细密的界限大都是通过局部观察画出来的,十之八九并不准确,一旦注入了色调,很可能发生意想不到的变形。所以画轮廓只需用直线标出物体的准确位置和"切"出正确的大形来即可。

图 6-12　　　　　　图 6-13

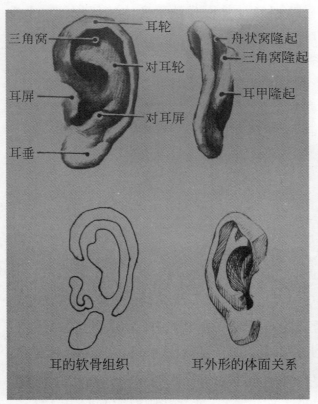

耳形如问号,耳轮、耳仓两大部位的转折组合造型是关键所在(图 6-14 和图 6-15)。

图 6-14　　　　　　图 6-15

口型特征（图 6-16 和图 6-17）随人的年龄、性别、精神状态的变化而变化，应防止千篇一律。注意上唇结要凸起，嘴角要收缩成窝状。人嘴虽不像鸟嘴那样尖尖地伸向前方，但唇结与双嘴角绝不是在一条平行线上。由于性别关系，男性嘴形大而方厚，女性嘴小而圆润。年轻人嘴形清晰，棱角线条较强。人在兴奋、愉快时，嘴角会呈上翘状；悲哀痛苦时，嘴角往下拉；愤怒时，嘴裂紧闭平直；大笑时，口形放大，嘴角飞翘上提。

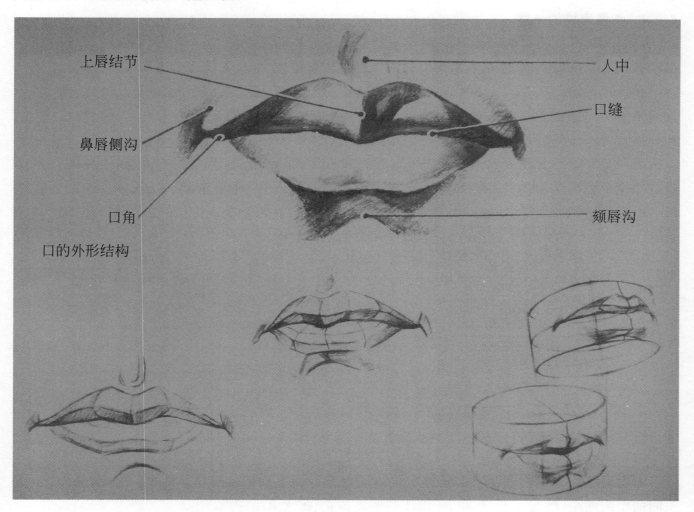

图 6-16

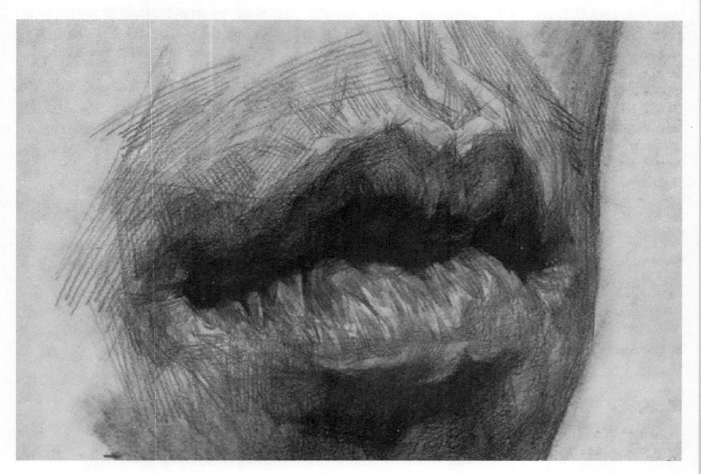

图 6-17

学习要点

掌握头部骨点和五官的大体外形与结构关系，并注意各部位连接时的起伏变化。

思考与练习

用八开纸临摹图 6-16 和图 6-17 并作记录，3 课时。

任务二 熟悉人物头像素描的步骤与工具

一、头像素描的步骤与方法

1. 头像素描的步骤

视觉形象来自观察认识,正确的观察分析是画好素描的重要环节。不能提笔就画,要花些时间观察和分析对象的表情、性格及由此引起的外形结构变化,把握对象神态上最动人的瞬间。

观察时,可以左、右、上、下移动位置和角度,从正、侧、高、低不同方向观察和分析,以确定最理想的角度。同时要牢固树立全局观念,从整体出发,抓住最初感受,逐步深入局部、细节,然后再回到整体。具体绘画步骤如下。

（1）选择角度,避免畸形和形象巧合。讲求构图安排,注重形式美感,防止"面壁现象"。先取虚笔轻线布置画面,确定头、颈、肩三者各部及方位朝向的比例、动势、透视、垂直、倾斜等大关系。

（2）确定头、颈、肩三者的立体构架,体现透视造型的形体关系及头、颈、肩三者的衔接与连贯效果,并表现出形象特征、立体空间、明暗色调等的基本差别。

（3）深入分析,加强理解。既不让整体比例失调,失去控制,又要敢于突破平衡,进行合情合理的刻画。调整对比关系和表现效果,破中求立。

（4）整理、归纳、概括。使有主次的各局部制约于整体统一之下。造型坚实,形象准确,突出个性特征。

2. 头像素描的观察方法

（1）俯势

双眉弓、双鼻翼以及口裂之弧形向下,双耳位置上移。头顶部、前额部面积扩大,面颊、下巴、嘴、鼻间的距离缩小。

（2）仰势

双眉弓、鼻头前沿、口裂之弧形向上,双耳位置下移。头顶部转到看不见的后边,前额、眉弓、鼻头间的距离缩小,嘴与下巴、腮角、颈部间的距离拉长、扩大。

（3）转动姿势（为复杂多变动作）

颈的转动轴心在颈部第一颈椎与第二颈椎关节处。颈部形似一个前倾柱体,即使头向后仰起,柱体仍向前倾斜。头部转动靠颈部左、右胸锁乳突肌及后部斜方肌的伸拉与收缩作用。

（4）正面（如"标准像"）

面部朝正前方,与画者彼此间的眼位高低基本相同。上下、左右、两侧的形体和形象部位基本相对。

（5）侧面

头部一切对生、对长的形象只可见其一个或半个。如：一只耳、一个鼻翼、一个嘴角、一个腮角、一个颧骨形；半面脸形、半个嘴形、半面鼻形等。但是,一切有体积的形体在表现时都不可忽视和忘却那些被遮挡的部位,恰是这些部位在可见与不可见的形体之间起着连接、连贯的重要作用。

二、头像写生心理状态和基本心理要求

开始写生时,面对着模特还只是一个初步的感觉,尽管这种感受比较深刻,但如果只停留在初步的印象上来作画,就会被模特表面的细节所迷惑,无法深入下去,有时甚至会产生一些视错觉导致画面错误,因此这种初步的视觉感受必须深化,即从感性的初级阶段上升到理性分析的阶段。在头像写生时,要始终把新鲜的视觉感受与分析对象结合起来,通过长期反复的实践,端正观察方法,才能不断提高观察能力。

在作画时始终坚持整体地观察对象,是头像写生训练中一个十分突出的问题。因为在素描写生中没有任何孤立的东西,都是由秩序、综合关系形成的和谐整体。培养整体观察的能力,做到写生时纵观全局,必须经过长期严格的训练。

有一句艺术格言"画鼻子时看耳朵",在观察对象时应纵观全局,各部分的关系以一次观察所见

如果在作画时看到什么画什么,不仅会使画面失去绘画中必须遵守的主次虚实关系,而且会导致顾此失彼,因小失大,造成形体比例错误。

为标准,不能以数次观察、不同时间所见为标准。例如,在画头的基本形时,必须同时注意它与颈部和肩部的关系。在处理明暗调子时也是如此,有时把这部分画得暗一点,目的是使另一部分提亮;减弱这一部分是为了突出另一部分,这些都是以整体关系为着眼点的。

总而言之,由于所描绘的对象是一个具有内在联系、不可分割的整体,其结构关系、比例关系、黑白关系、体面关系、面线关系,都是相对存在、互相制约的。如果作画时孤立片面地去对待,最终必定会失去画面的整体统一。由此可见,整体观察不仅是一个观察和表现的方法问题,也是一个思维方式问题。

自古以来,有成就的画家始终把整体关系放在首位,在整体关系基本正确的前提下,再求局部的精致变化。画局部,看整体,反复交替,互相促进。如果局部破坏了整体,画面就会出现混乱,然而仅有大关系,没有局部的深入刻画,整体便是空洞的。整体的充实是由局部的精致表现来反映的,二者互为因果,相辅相成。

形体上呈现的平面叫作体面。形体上不同平面体现的方向以及前后关系、左右关系称为体面关系;两个体面连接处称为棱角线或转折线,也叫结构线。一个凸起的、连接三个以上方向面的部位称为支点或高点;相反,向下凹的点称为低点或窝点。

三、头像素描的其他因素

(1) 头、颈、胸的关系如图 6-18 所示。

要简单地理解头部的几何形体构成,掌握解剖知识及它们的相互联系、穿插关系(图 6-19)。

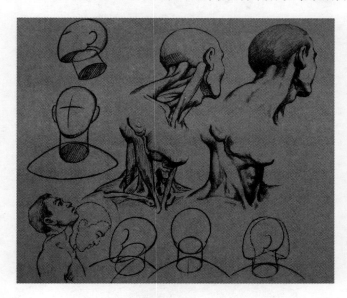

图 6-18

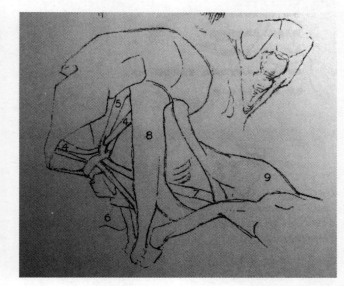

图 6-19

为了达到局部与局部之间、局部与整体之间比例关系的和谐,首先要从确定大关系入手,遵循整体—局部—整体的作画步骤,由大至小、由简入繁地逐步深入。同时要注意画面各局部之间的进展,始终保持相应的关系,才能进行有效的比较检验和调整。

(2) 头发的表现:头发的不同样式体现了人的各种身份和性格,表现时利用分面和分组的方法,注意大型和整体关系的把握、远近虚实的刻画。

(3) 头部质感和色感的表达:认真观察每个人的皮肤颜色和身体特征,以及年龄、性别等因素,依靠线条和明暗来刻画对象。在画头部时,要注意按照先找形体结构再找调子的顺序进行,不可倒置。

(4) 背景和头像的关系:背景的刻画是为了更好地突出头像,起到烘托主体的作用。要根据需要来安排背景,有时亮一些,有时暗一些,有时只需在形体的边沿稍画一些调子等。

四、头像素描工具

一般来说,选择适合的铅笔、碳笔、木炭条、钢笔、毛笔等工具即可,但是画素描头像还要准备几只软笔和几只硬笔,而且要相应备好铅笔刀和橡皮,擦笔和擦布也要备好,这会给作画过程带来很多便利,不致影响作画时的情绪和步骤连贯。

纸张可以采用专业素描纸、绘图纸、宣纸、新闻纸等。头像素描是针对性很强的素描形式,纸的选择要根据不同模特而定。严格来说,纸的选择与模特对应会产生意想不到的效果。例如画不同年龄和职业的人像,应事先考虑好该用哪种工具和纸。

另外,画板一定要平滑,还要准备画架和定画液。

画轮廓时要灵活地把握其旋律线,铺大调子时要迅速拉开大关系。这两件事不要取决于理智,要凭感觉,而这一感觉却是在长期创作中最易泯灭的"第一印象"。

铺大调子要快,趁激情飞扬时将基调定下来。

任务三 熟练掌握人物头像素描技法

一、男性正面头像

下面通过具体练习来掌握人物头像素描技法（图6-20～图6-24，于爱民作品）。

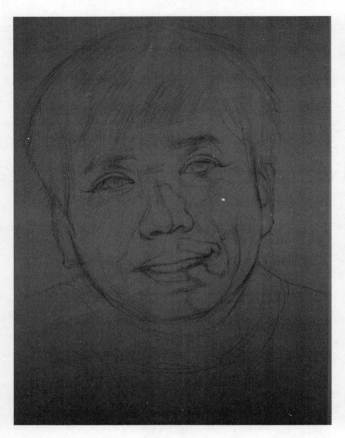

图 6-20

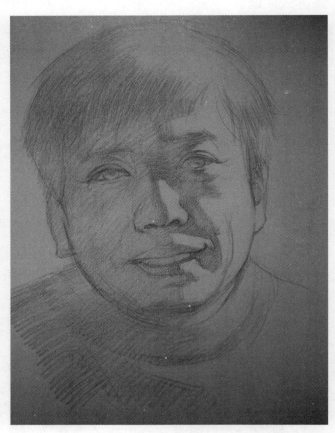

图 6-21

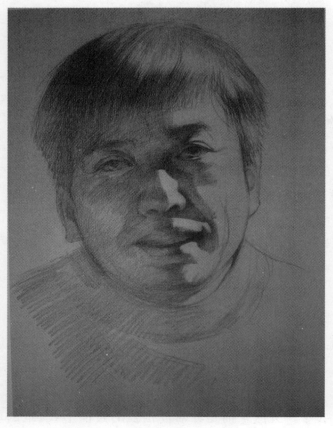

图 6-22

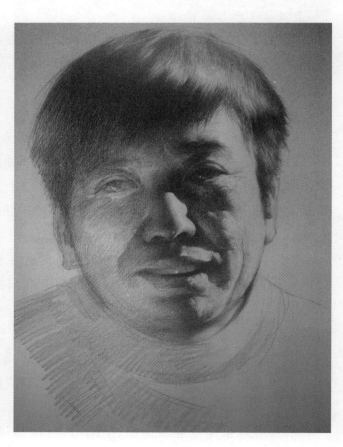

图 6-23

铺大调子还不是塑造，它只是限定几块不同的"重量"，这几块不同的"重量"所排列的层次有一种韵律，正是我们所要找的画面上的基调，然后才是塑造。

模块六 人物头像素描

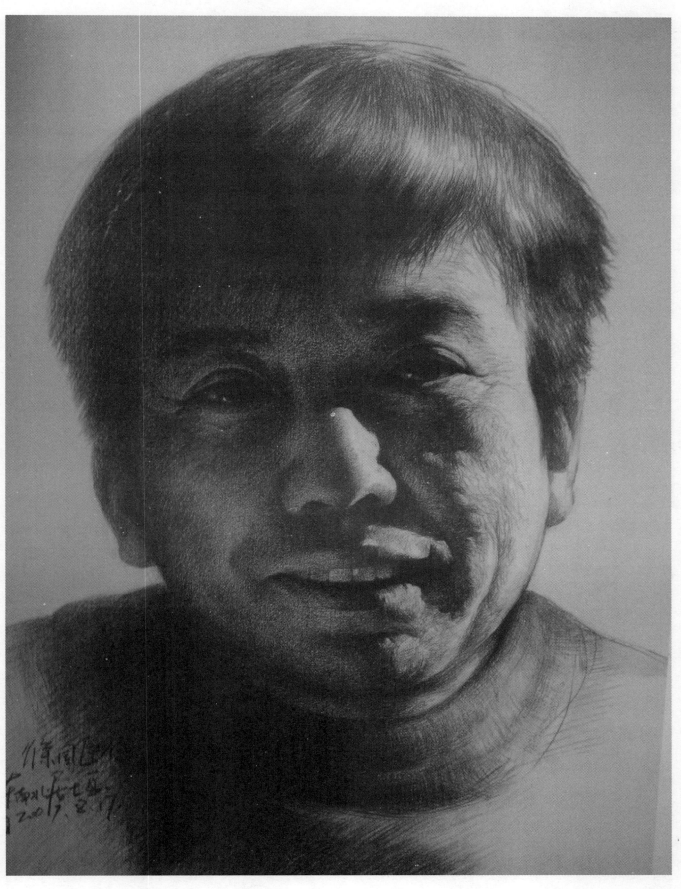

图 6-24

二、男性侧面头像

图 6-25 是以调子为主的素描头像，最后效果画得比较深入。在作画时先要熟悉表现思路和方法，树立整体表现的思想，为今后素描头像打好基础。尤其要学会以光线的影像效果为表现手段，强调黑、白、灰和造型相结合的手法。图 6-25～图 6-28 选自《刘晓东素描头像》，是以结构为主的素描头像步骤举例，请参考临摹。

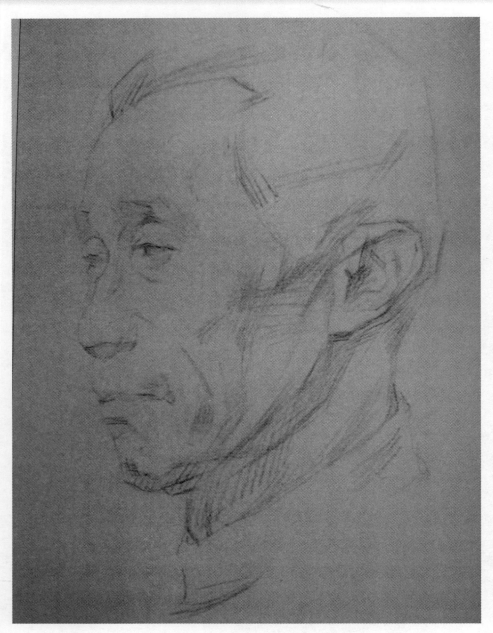

图 6-25

深入刻画阶段要求从整体出发，分清主次，着重刻画与神态有关的部分（五官）。这一阶段也是正确处理局部和整体关系的过程。

调整阶段很重要，目的是回到最初的整体印象。在调整时对不重要的地方要大胆省略。

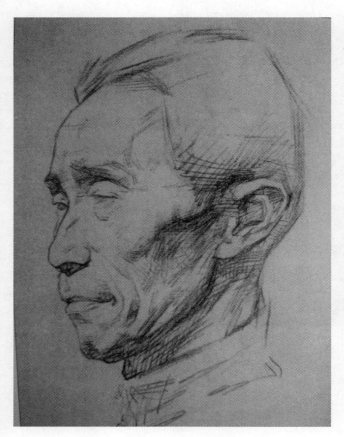

图 6-26

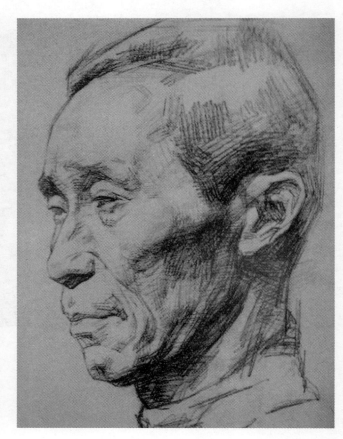

图 6-27

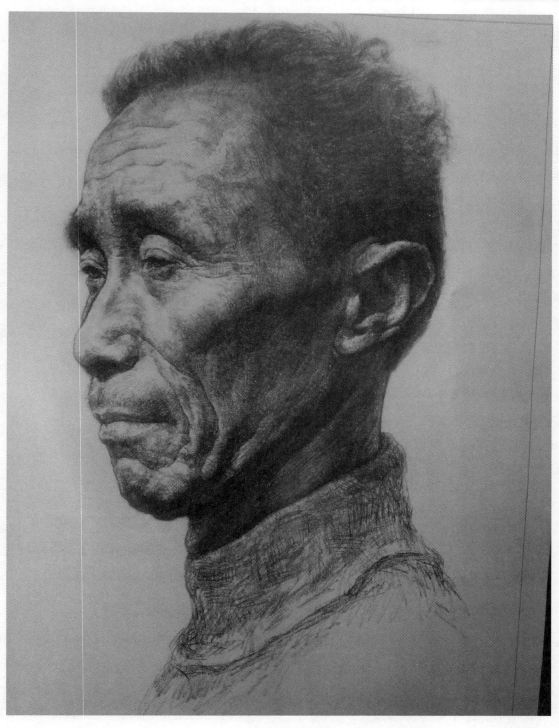

图 6-28

三、人物头像的素描技法

素描头像技法包括结构素描和全因素素描。结构素描主要指以线为主的素描；全因素素描是包含光影、反映真实的素描。这两种素描技法一般都包括以下三个阶段，要根据实际情况合理运用。

（1）大体阶段：先观察对象的特征，从整体入手，安排构图，确定位置、结构轮廓，要求动势、头颈比例和基本形正确，同时画出大的明暗交界线及投影位置。

（2）深入刻画阶段：深入刻画就是进一步刻画对象，可根据作业要求、时间长短来确定刻画的细致程度。以长期作业为例，要更加细致地调整外轮廓线和内部结构线，达到造型精确；更加仔细地观察并牢记第一印象，理性分析加上感性认识，表现对象的精神面貌及心理活动，做到画面人物形象生动。

（3）调整完成阶段：主要任务是上大色调和调整整体与局部关系，要多动脑、少动手。这一阶段要对画面进行全面检查，对黑、白、灰关系不要进行大修改，以观察概括和加强减弱等方法突出五官，摒弃琐碎、不必要、非本质的因素，努力做到形象准确、鲜明、生动，画面完整、和谐、统一。

一幅完整的作品要求画面色调统一，黑、白、灰安排合理，线条排列及轮廓线处理有虚实、软硬变化。一幅完整的作品与人的素质、修养密切相关，平时要注意多看大师作品，从中吸取精华。

学习要点

1. 熟悉头骨、肌肉的内外部造型特征，了解并掌握头像的写生步骤和方法。
2. 学会透视、结构、解剖等知识的应用。
3. 理解处理头像的艺术表现。

思考与练习

1. 对比临摹和写生的要求，结合素描作品的艺术处理进行分析、体会。
2. 思考临摹和写生时是否做到按步骤进行，是否注意到作品的完整性。
3. 用四开纸临摹图 6-28，4 课时。
4. 用四开纸写生一幅素描头像，4 课时。

任务四 熟练掌握其他典型人物头像的表现技巧

一、女性人物头像

如图 6-29 所示，要关注整体的外形美感和中间部位的立体型处理，把整个形体理解成一个圆柱体来思考，从整体上把握和强调中间的耳朵，头发等的立体效果。

在画面的外形分割、黑白灰关系上，要注意整体的节奏，通过分析比例和结构来解决造型问题，进一步分析明暗调子关系。在深入刻画时，重点进行五官的造型、透视塑造（如五官刻画要在不影响整体造型的基础上精雕细刻，同时注意虚实关系）。

半侧面像是透视上比较复杂的角度，在画时要首先考虑透视因素，多找几个角度进行比较，选择最理想的位置入手。

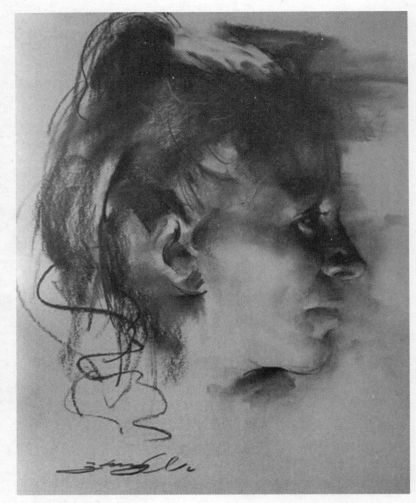

图 6-29

一般来说，女性多温柔，其性格内在特征与外部造型往往是天然统一的。因此，女性形象多以曲线、柔线结构造型：头、颈、身躯及手足，无不呈现圆润细秀、灵巧俏美之感（图 6-30），而无男子那种棱角与力度感。

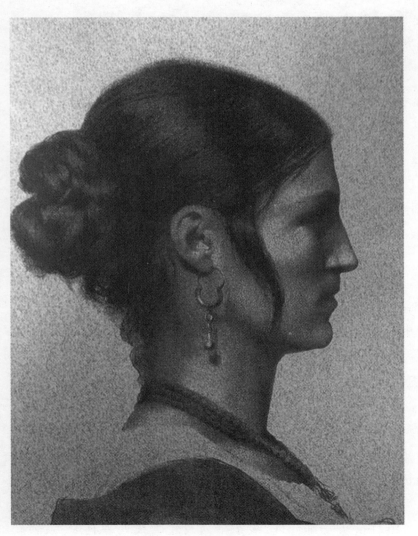

图 6-30

初学素描，往往一下子就被细节所吸引，画完一个局部再画一个局部，步步为营，结果画面上各个局部都各自独立，缺乏进退、隐现、映衬等各种联系，这就叫做没有"整体"。

模块六　人物头像素描

女青年头像应以柔和刚结合、富于弹性的线造型，以轻微而准确的色调塑造渲染体面。在描画线的脉络、塑造涂抹调子时，要与头部立体结构相结合，如图6-31丢勒作品所示。

只知把头发涂黑，不去认识头形与头发生长及"发组"之间的主次、结构关系，很难画出头发的本质所在。

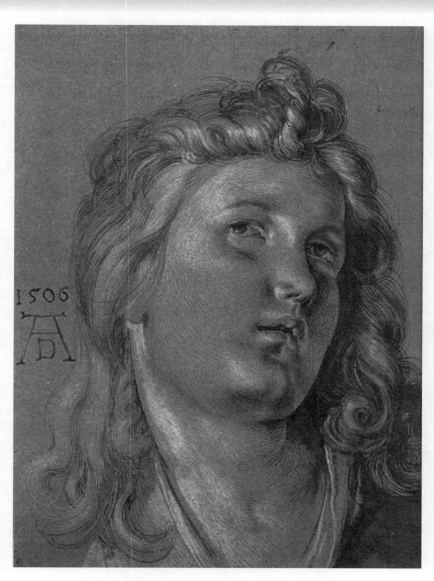

图　6-31

二、老人头像

多数老人除骨骼弯曲变形之外，还有脂肪消逝，肌肉萎缩，皮肤松弛下垂（体瘦者更为严重）、干枯粗糙（图6-32费钦作品）。"应物象形"，画时要采取钝笔、滞线等手法，才能表现老年人的皮肤和整个形象的固有特征。

胡须与头发的长势相同，穿透皮肤与表面成垂直状，其自身具有较强的刚柔弹性，生长到一定长度便自然倾斜、下垂。画胡须时，笔的运行和线的行走、涂抹，都应与胡须的长势、成绺的结构层次和腮颊形体结构、方位透视、面的转折以及前后虚实关系紧紧结合。

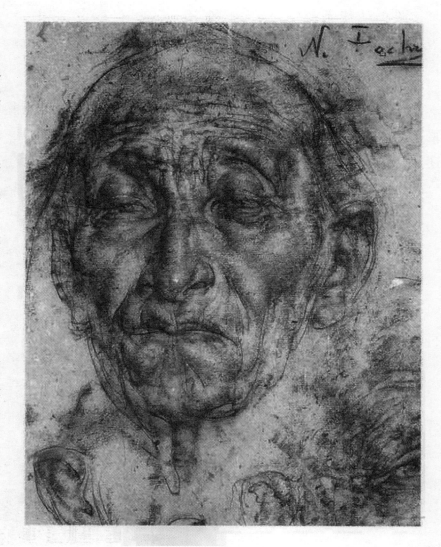

图　6-32

三、结构素描头像

以结构为主的素描头像如图6-33（王学志作品）和图6-34（郑胜天作品）所示，写生时应紧紧围绕转折和形体的因素进行塑造，不要或较少考虑明暗因素。通过对两幅素描的分析、临摹，学会总结规律，以便在以后的写生中加以利用。

图6-33造型简练、概括，线条粗壮有力，生动表达了中年人的性格特点；整个画面严谨而富有变化，五官刻画生动自然；头部外形包括头发都进行了简要的处理，而脸部肌肉的刻画采用透视和虚实的手法处理。

在塑造时，应充分考虑模特的职业特点，在交代明暗交界线时注意形体的复杂性，线条的凝重、虚实和轻重。

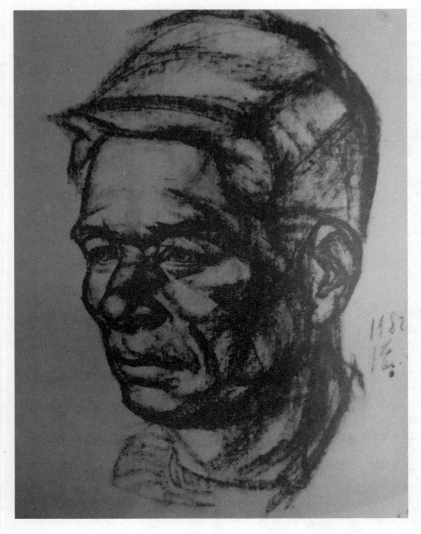

图 6-33

图6-34线条流畅松动、概括、有力，拉开了线条的表现范围，有疏有密，有轻有重，甚至每一根线都具有丰富的变化，疏密得当，生动，体现了作者深厚的线条驾驭能力。在表现脸部形体变化时，除了准确的造型结构外，还利用了粗细线条的生动对比，给人一气呵成之感，是一幅很有表现力的作品。

学习要点

系统比较几种不同方法和要求，注意在写生中灵活应用。注意结合自己的实际需要，反复体会手法，坚持练习直到熟练。

思考与练习

用四开纸临摹图6-29~图6-34六幅作品，每幅3~6课时。

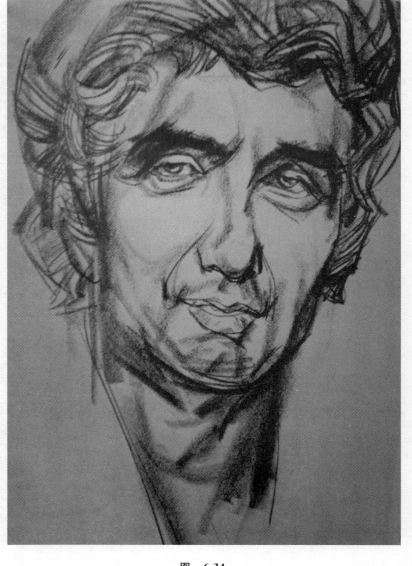

图 6-34

任务五 赏析和临摹头像优秀作品

图 6-35 是俄国画家列宾的写生头像作品。该作品以线条为主,构图结构、比例层次都表现得非常生动、具体。作者主要刻画了表情部分,神情自然、手法熟练;对背景采用了较暗的处理方法,使之与主体人物的对比强烈,更加突出了主体人物的皮肤。在质感的处理上,作者对五官刻画非常细致,如眼睛、鼻子、饰品和头发等,虽然用笔简练但极其到位。在笔法运用上,衣纹与背景的处理格外放松、流畅。

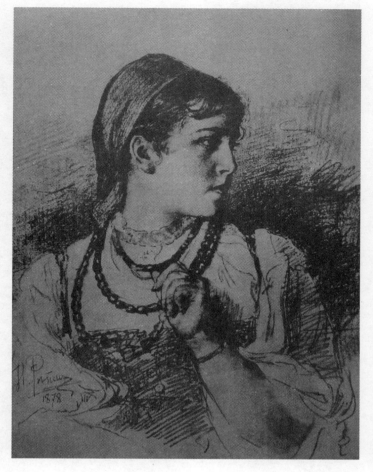

图 6-35

> 深入刻画就是精心塑造。不是不要细节,缺乏细节的整体不能算完整。但是,塑造时千万不要企图将细节一次画"绝",在局部位置上恋恋不舍地画个没完。要养成一种习惯,就是对任何一个局部的塑造都不把它一次画完,都要留下"余地"。画者的注意力要在全局上有秩序地游动,笔也跟着有秩序地移动,就是"游移不定"。

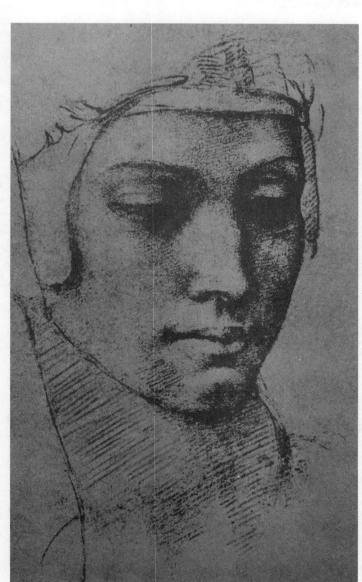

图 6-36

图 6-36 是米开朗基罗的素描写生,线条简练,用笔放松、果断,对五官部分的刻画很有深度。大师在作画时使用以线条为主的造型方法,但这是建立在对结构形体充分理解的基础上进行的。大师寥寥数笔,形象就跃然纸上;在五官的表现上也是精雕细刻、分毫必争,充分体现了作品的深刻内涵及作者的修养。

素描

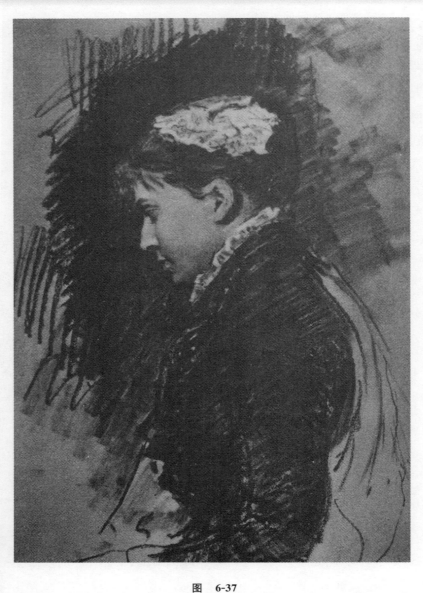

图 6-37

图 6-37 为俄国画家列宾作品。该作品以强烈的黑白手段为处理方法,使黑的更黑、白的更白。在细节刻画特别是脸部细节的刻画上,达到了精致细微的程度,尤其是线条的运用,挥洒自如。在处理背景和衣服线条上,泼辣、豪放,质感、造型准确。在欣赏和分析这幅画时,应注意画家的表现激情。实际上画家的作画速度是很快的,也就是画家在捕获灵感。画面上粗放的线条与脸部的细密线条形成强烈对比,形成美感。线条虽然简练概括,但同时又具有很强的表现力,仔细分析时会发现有更多的内容在里面。

一幅素描的黑、白、灰可以排个序列,每个局部的虚实程度也可以分出"急缓",这就是"队伍"。它的排头应该是中心焦点,塑造的时候可以从焦点开始,然后逐步向四周波及,再回到中心焦点,如此循环推进。

图 6-38 为法国画家鲁本斯的素描写生头像作品。该作品造型严谨,线条朴素,画面传神生动、轻松,使人过目不忘。特别是在五官的刻画上,采用了涂抹的方法,且带有线面结合的特点。画家在表现时,为了充分表现神情和质感,对眼睛、鼻子、嘴部都进行了细致、精微的描写,相反对头发和衣服线条的概括相当简练;为了使体积感、光感强烈,对暗部和远处进行了加重和概括;在个性表现上加强了头发的表现力,并且重点表现眼睛和嘴角。

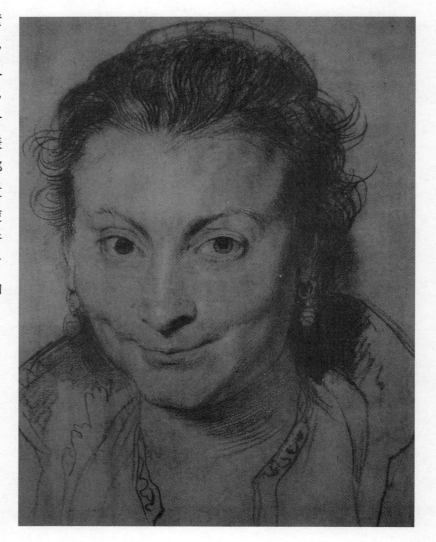

图 6-38

模块六 人物头像素描

图6-39是一幅徐悲鸿的写生头像作品。该作品构图别致,表现丰富生动,采用了明暗手法,光感较强。在黑白灰的布局上,画家做了精心处理,脸部和手部都进行了特别精心的刻画。这幅头像还特别对眼睛、鼻子、嘴唇等五官做了细致描写,可称为肖像作品。画家对模特神情和动态的把握非常成功,似乎让人感觉到了模特丰富的心理变化。另外,严谨复杂的衣纹与其单纯的背景形成强烈的对比。

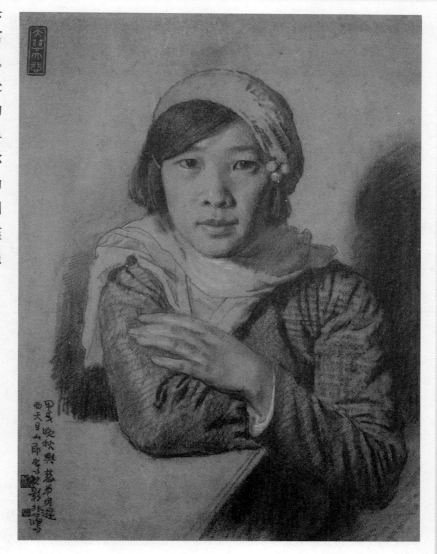

图 6-39

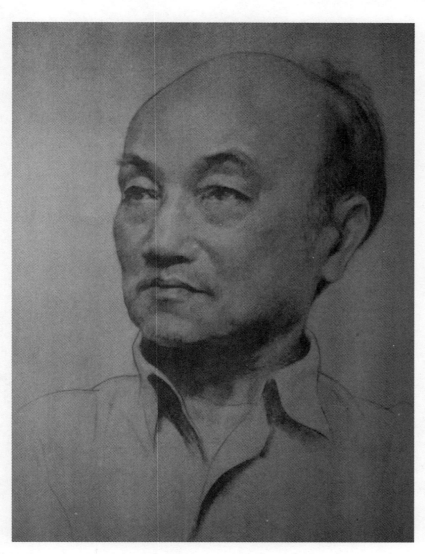

图6-40为靳尚谊的早期素描写生作品。该作品无论从整体布局、结构体感、黑白处理,还是五官刻画,以致性格、神情都很到位。作者对整个头形的位置、结构做了精心安排,转折处的刻画也非常到位;对形体结构的准确把握非常成功,例如额骨、颧骨、下巴等骨感的表现非常清晰、准确,具有很强的体面感;对五官、皮肤、肌肉的刻画非常微妙,衣服的处理采用了简练概括的线条手法。

明暗交界线是形体本身体面转折受光后形成的明暗交界面,这些面都有过渡面缓冲。转折平缓的过渡面大一些,转折陡峭的过渡面小一些。正是这个明与暗的过渡,才能更典型地体现形体自身的体积特征。

图 6-40

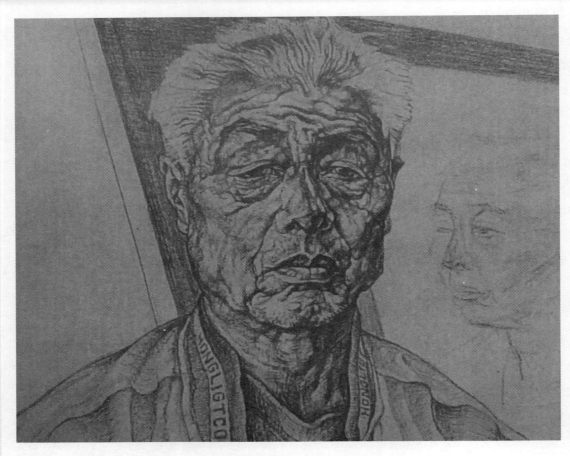

图 6-41

图 6-41 选自山东艺术设计学院头像素描教学范画。该作品采用以表现结构为主的结构素描方法,类似国画高染法。作品大量使用线结构、沿线条涂面等手法来表现皮肤的皱纹和体面结构,清晰准确。为了增加画面效果,作者把大面积的暗部影子部分刻画得比较重,特别是对五官部分的处理,线条的轻重缓急和粗细不同,表现了头像的体积感和皮肤的质感。在进行头发处理时,采用了分组处理法,首先表现体积感,然后再去表现质感和其他。

物体轮廓的准确与否往往是打开空间的门扉。这条"线"是"体"与"空"的界面,空间从这里向外延伸。当你的眼光从这条线投向纵深时,就会有或明托暗、或暗托明、虚虚实实的各种关系,把这个关系画下来,空间感就自然呈现出来了。

图 6-42 选自中央美院素描回顾作品集,是一幅写实性很生动的素描作品。画面简洁明快、光感很强,亮部处理明亮而丰富,大量表现明暗交界线的位置,质感表现具体、丰富而含蓄、结实而准确,暗部处理统一而厚重,层次不多但很深,增加了很强的光线感。线条细腻而具体,特别是五官刻画非常深入,背景大胆简化,只有较灰的渐变效果,与脸部的处理形成鲜明对比,是一幅优秀的头像写生作品。

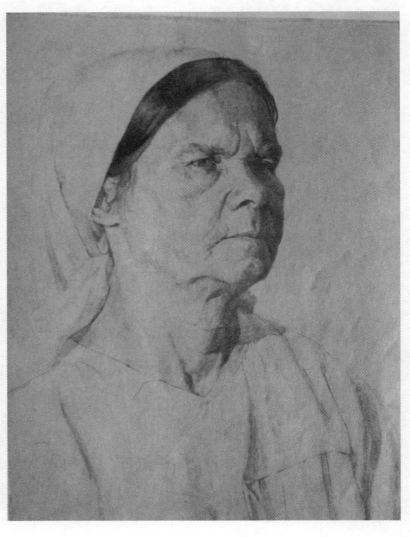

图 6-42

图 6-43(贺亮作品)和图 6-44(王力敏作品)两幅素描作品都是横幅构图,表现形式接近,生动表现了头像的不同角度;线条放松、大胆,五官深入而细致,特别是五官和表情刻画很传神到位,头发及衣服处理简化而概括,体现了线条的表现魅力。

图 6-43 光感较强,黑白灰关系很美,脸部线条含蓄而结实,与头发、衣服简化而肯定的线条形成对比,是一幅很好的作品。

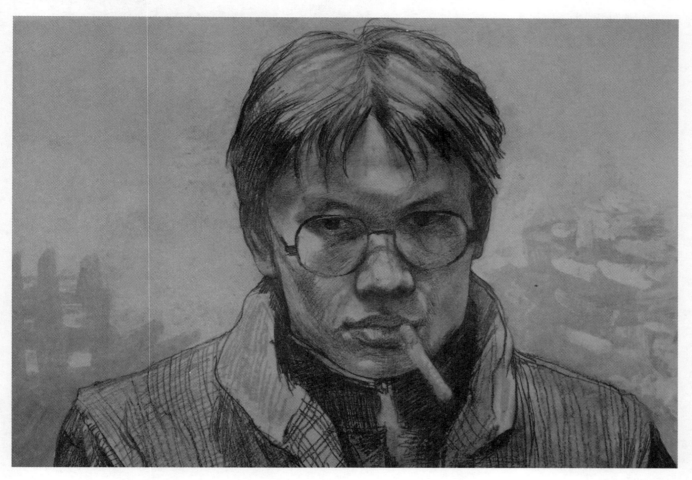

图 6-43

图 6-44 更加整体地表现了老人的特征,构图更加完整,特别是脸部刻画细腻传神,画面中间的细密处理和背景衣服形成对比,使画面格外突出,是一幅很出色的头像作品。

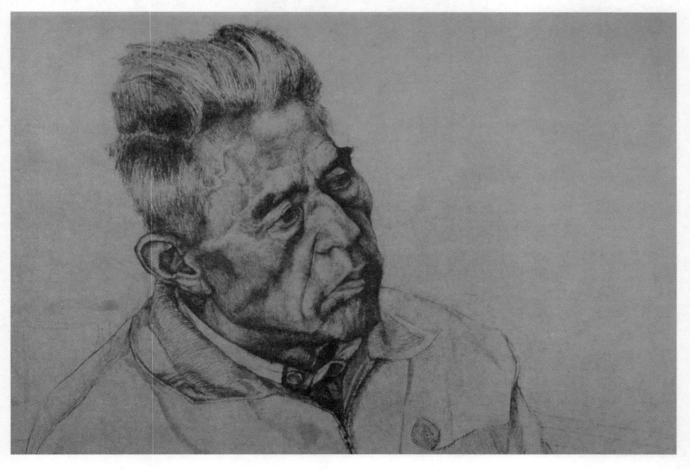

图 6-44

图6-45是一幅以木炭条为工具的素描写生作品。画面构图饱满，黑白灰层次明显，表现技法娴熟生动。作者充分利用线条的力量，肯定而充满张力，画面层次丰富，衣服处理大胆概括，质感强烈。人物的头发、胡子蓬松而富有质感，脸部刻画细致精彩，比例结构准确，特别是五官的表现精微传神，不愧是大师的素描杰作。

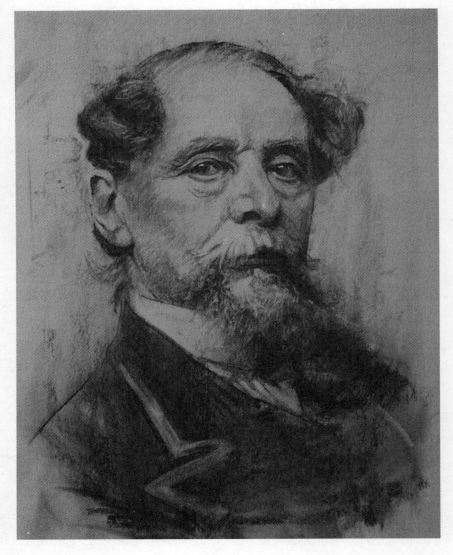

图 6-45

素描的生动常常并不在于技法的精到，而在于情感的渲染。要培养面对静物动情的习惯。静物也是有精神的，比如，一只陶罐就像一位朴实的农夫，一个酒瓶就像一位亭亭玉立的少女，那放倒的酒杯、滚动的鸡蛋就像孩子般的顽皮。只有爱它们，你的画才能透出生机。

图6-46是弗洛伊德的素描作品。整个画面使用同一只画笔，线条细致，肯定有力。画家利用线条疏密排列、转向、重复等手法，充分表现了人物的精神气质；特别是对五官的刻画，从美感、形式上做了深入探索，画面浑厚结实，线条入木三分，使人过目不忘；画面具有很强的表现特质，语言统一而具体，随意而不失严谨，体现了大师对模特的独到理解。

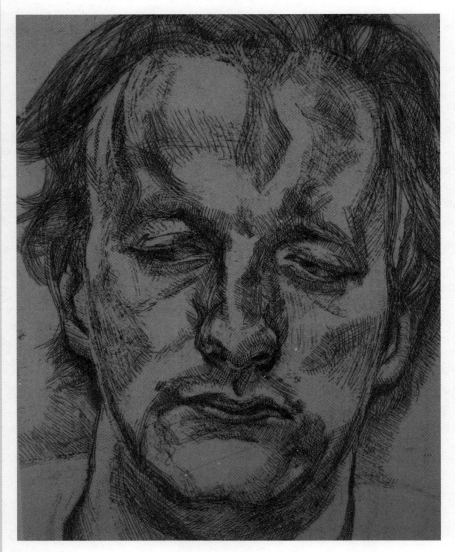

图 6-46

模块六 人物头像素描

图 6-47 是费欣的素描作品。该作品构图考究、主题突出，以线条为主，用碳笔起稿，笔法轻松大胆，造型严谨。画家重点针对五官展开描述，人物表情丰富自然，技法娴熟生动，手涂和笔勾相结合，层次清晰，结构针对性强；脸部过渡柔和细腻，质感和表现技法妙不可言，所有线条运用浑然一体，言简意赅。这种手法充分体现了工具的特有魅力，不愧是大师的素描力作。

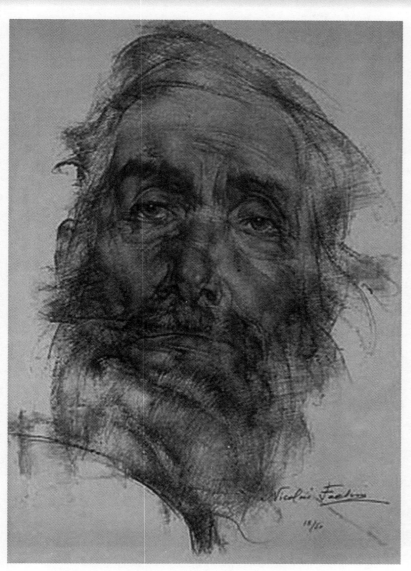

图 6-47

图 6-48 为刘小东作品，是一幅全因素素描。画家在刻画时全神贯注，再现了老人的精神面貌。这是一幅长期作业，表现充分，画面无论是构图、比例、结构、层次、质感都表现得很到位，特别是对五官、皮肤都做了精心细致的刻画，是一幅很好的素描作品。

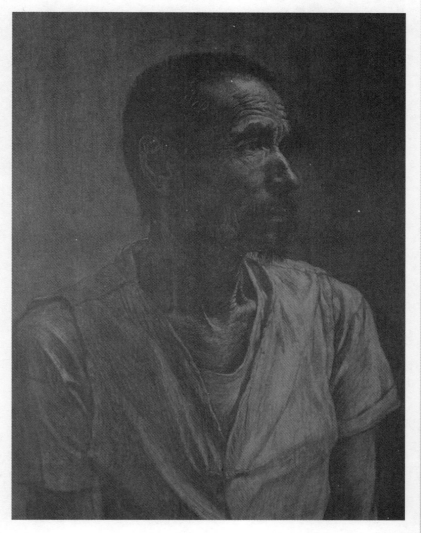

图 6-48

图6-49为罗青作品,画面力量感强,塑造结实,动态、结构、神情表现生动,构图饱满,线条豪放,五官刻画丰富,层次感强,给人一气呵成的快感,是一幅难得的素描作品。

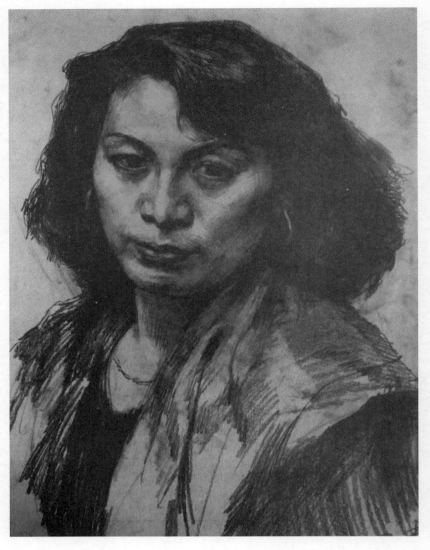

图 6-49

一幅素描习作画出来,还不算是"果",留在记忆里的东西才算是"果"。要想检查自己究竟收获了多少,最好再默画一遍。

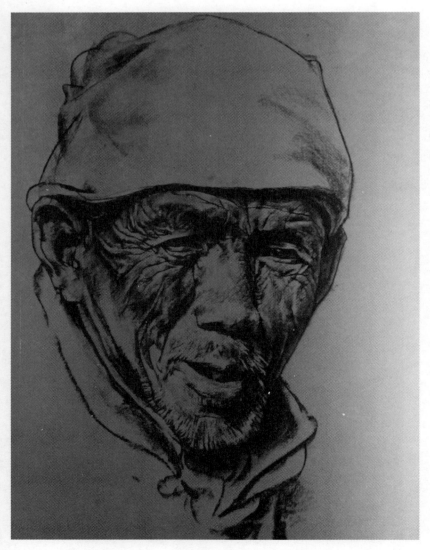

图 6-50

图6-50为陈九如作品。该作品是一幅以线条为主、表现很成功的作品,挥洒自如的线感给人留下深刻的印象。作者利用疏密对比的手法强化了脸部的表现,并结合适当的灰色调子表现老人的皮肤,质感很强。人物的眼部描写很传神,又是画面的中心位置,增加了画面的视觉冲击力。衣服、帽子的线条极有表现力,线条既概括又不失体积感和重量感,是一幅很好的素描作品。

图6-51是门采尔的短期素描写生作品,画面采用了简练、概括的处理手法,带有速写性质,但人物表达生动准确、传神。该作品光感很强,线条变化丰富,落笔轻松,技法熟练,不愧是大师作品。

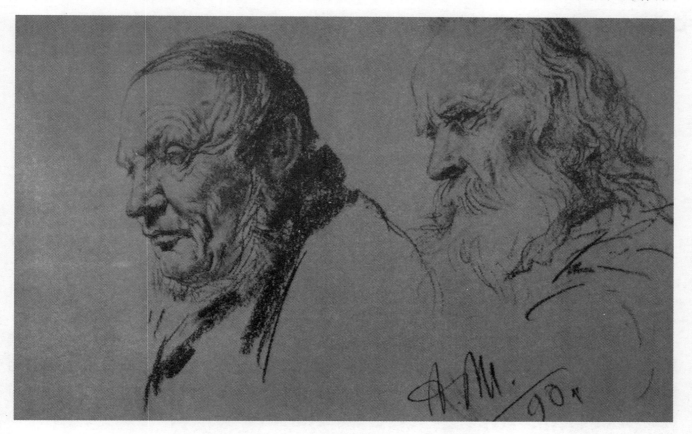

图 6-51

学习要点

认真观察每幅作品,找到共同点进行学习,大胆尝试不同方法进行临摹,做到形神兼备。

思考与练习

用四开纸选择本任务中的5幅作品进行临摹练习,力求精益求精,每幅3~5课时。

模块七

风景写生素描

任务一　了解风景写生素描

顾名思义,风景写生素描是以风景为题材的素描。风景写生素描不仅能丰富表现内容,更重要的是能增加兴趣、素描技法及形式。风景素描是画家走出画室的一种重要表现形式。人类历史上自有绘画以来,无论是国内还是国外,画家对自然的描绘一直没有停止,不过采用素描方式描绘自然,比较集中的表现应该是在17世纪的欧洲。

从伦勃朗、雷斯达尔等用芦苇笔、钢笔等工具描绘的素描风景小品中,可以窥见独立后期的荷兰宁静而美丽的田园风光。克洛德·洛兰笔下的法兰西森林和庭院、威尼斯画家描绘的18世纪水城景色,都给后人留下了深刻的印象。进入19世纪以后,一方面英国出现了透纳、康斯太勃尔等风景画大师,另一方面巴比松画派将法国风景画推向一个新的境界,柯罗、米勒等大师的素描风景虽寥寥数笔,却气贯神足、韵味无穷。在他们的共同影响下产生的印象画派,醉心于光与色的变幻探索,他们的素描自然地记录并表现了自己的感受。莫奈是其中最具代表性的画家。自17世纪以来,风景素描就在世界素描艺术中占据了重要的地位,大师作品纷呈(图7-1)。

> 大关系要拉开。拉开并不是要"拉黑",而是要拉成一个相当的级别。
>
> 小关系要缩小。同处于亮部或者同处于暗部,其色调可以有区别但不可过分。最好将这些区别再接近一些。小关系不缩小,画面容易发"花",这属于整体性的问题。

图　7-1

随后出现的新印象派、后印象派的画家们，则在不同层面上发展和丰富了素描风景的形式语言：修拉以一种细腻、丰富的光影色调，塑造了一种朦胧美；塞尚借助素描风景语言，建构出一种坚实的画面结构；凡·高则以饱满的激情、短促的表现物象形态曲线条，为后人留下了大量的素描风景杰作。同一时期的俄罗斯巡回展览画派，也为后人留下了许多令人过目难忘的俄罗斯风光。现代主义的兴起，又为风景画的创作注入了新的活力。这一时期的艺术家们更多地关注画面形式的探索，如蒙德里安的《树的变体系列》（图7-2），由写生逐步向抽象形态过渡，形成有规则的规律与节奏感的画面；保罗·克利则以优雅的线条和平面构成的状态描绘出一幅幅迷人的、充满童趣的景色。在抽象表现主义画家那里，风景画更与抽象形式融为一体，显示出更多的、自由展现的空间形态和面貌。

宁愿将物体画膨胀一些，也不要干瘪。宁愿顶天立地，也不要龟缩一隅。失败固然令人沮丧，但宁愿失败在"过大"上，也不愿失败在"过小"上。

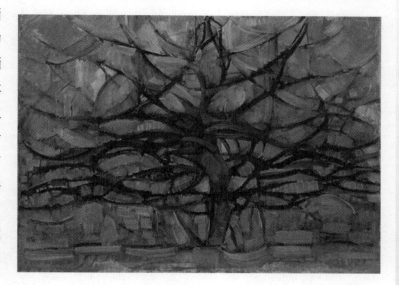

图 7-2

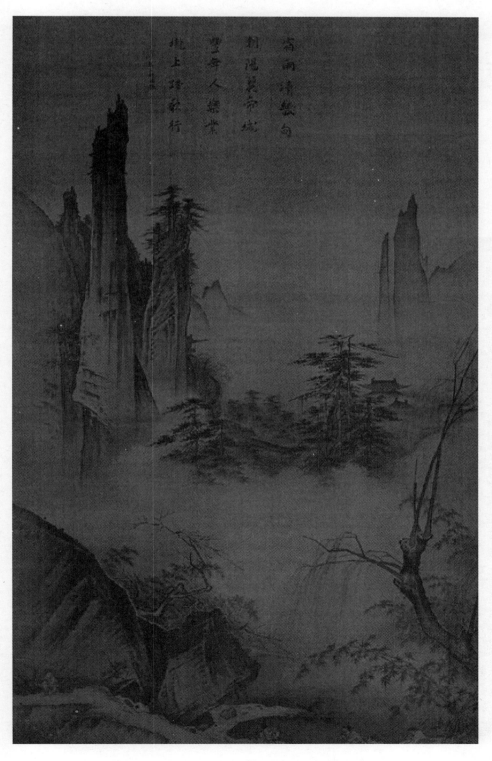

中国的风景写生主要体现在古代的山水画中（图7-3）。在中国的传统美学思想观念中，很早就确立了人与自然和谐统一的观念，大自然成为人们欣赏、赞美并与人的心境融为一体的对象。自六朝以来，山水画便独立成宗，并在长期的积累中形成了完整的形式语言。它既得益于自然山川启迪，又不拘泥于自然形态的束缚，更强调个人主观和画面整体气韵的表现。

吸收中国传统山水画的精华，对于学习素描风景写生十分有益。

图 7-3

任务二　掌握风景写生的构图技巧

> 景物在画面中的位置安排，以及画面空间的布局形式，表现着情感，直接影响一幅画的成败。

构图是一个形式问题，生活中的自然景物具有一定的审美特点，并具有自身的规律性。在风景写生时，必须对自然景物之间所产生的疏密、聚散、静止与运动等现象加以分析。

开始构图时，一般先要确定地平线的位置，这样不仅使表现景物的透视关系有了依据，而且也确定了表达作画意图的最初基线。例如，在表现天空时，一般常在画幅中把地平线放得较低（图7-4）；表现草原时，则把地平线的位置提高，其目的都是为了突出主要的景物。为了避免构图的呆板，通常地平线不放在画幅的1/2处，较多的是放在画幅偏上的1/3或偏下的1/3位置，也可以放得更高或更低，这些都需要根据具体需要灵活地经营。

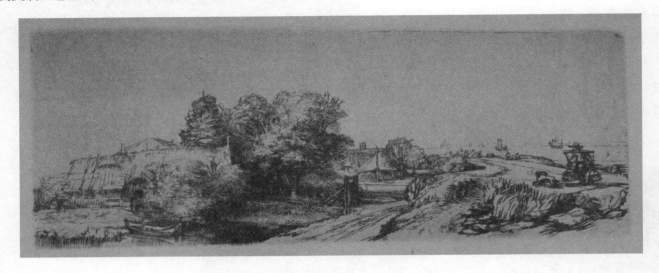

图　7-4

风景画的构图是整个作画过程中的重要一步。要想使多种不同的景物在画面上和谐、优美，就必须避免机械呆板，力求紧凑、集中、统一而又富于变化。同时，也可以从不同的角度去描写景物，可以从平视、侧面、俯视或仰视的角度去画（图7-5）。

> 素描习作无法做到"如实"地画。人的眼睛都有聚焦的功能，盯住那里，那里就清楚。到处都清楚，虽然满足了真实，但也丧失了整体。所以如实是相对的，要有意识地加强写生。有加强就要有削弱，没有大胆的削弱，也不会有有效地加强。

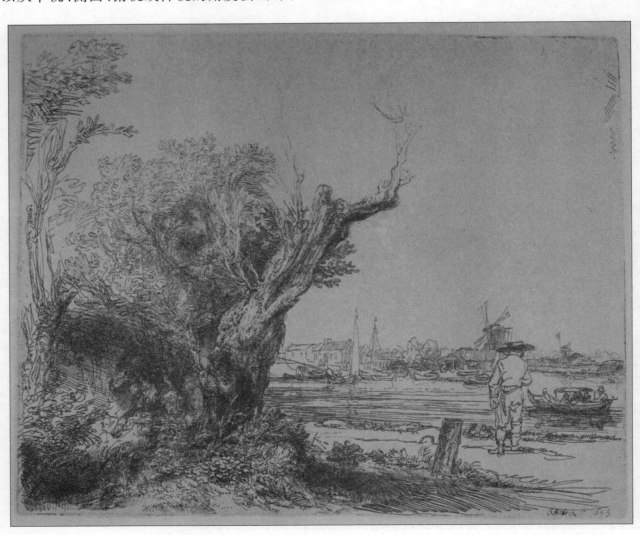

图　7-5

模块七　风景写生素描

对于主体和局部的呼应、空间的处理,可以运用明暗、疏密、虚实、曲直等对比的手法,使构图能较充分地体现自己的感受和意图,表现出对象特定的气氛,使构图既均衡又富有变化,既有主次又和谐统一。为了达到这个目的,在取景构图时,可以大胆地舍弃那些烦琐而可有可无的东西,也可以将某些景物稍加移动或变形。

风景画的空间比较广大且深远,一幅好的风景画会给人一种仿佛身临其境的感觉,要达到这样的效果,注意画面的远近虚实关系是十分重要的。在一般情况下,一幅风景画中,都有好几层不同的色调层次。深色的东西越拉近色度越深,推远则色度渐浅(见图7-6);亮色的东西越拉近色度越浅,推远则色度渐深。除了深浅的关系以外,用笔的虚实也很重要。一般把近处的东西描写得更清楚、实在,把远景描写得更朦胧。

> 缺乏经验的初学者在开始进行风景写生时,可以反复地多画一些小草图,并加以推敲,由此提高经营位置的能力。

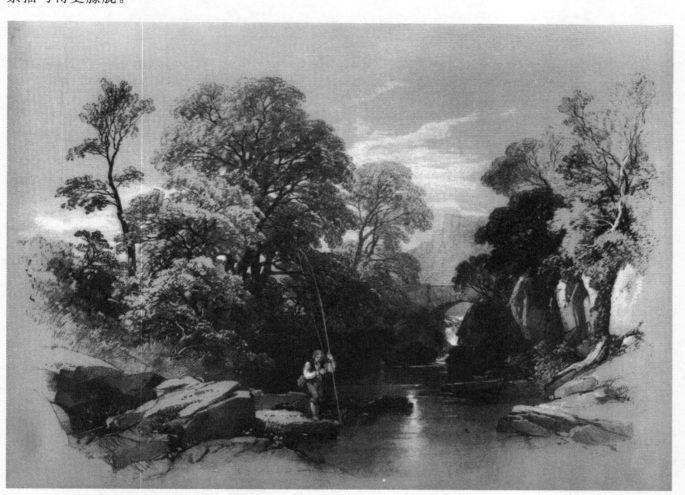

图　7-6

如果一幅画上的所有东西都同样清楚,便显得呆板散乱;如果都用同一种程度的色调,没有深、浅、轻、重、强、弱、虚、实之别,便显得平板而没有深远的感觉;如果纯客观、冷漠地去抄袭自然景物,详尽无遗地描写所有的细节,反而掩盖了自然景物中最重要的部分,使画面流于烦琐。自然形态的东西在绘画者头脑中经过加工,变为鲜明生动的艺术形象,总要经过提炼和概括、选择和集中。在作画时,既有深入的分析又有大胆的综合,既有取又有舍,既有强又有弱,既有实又有虚。

> 为了强调、突出主要的景物,有时不要放过对象某些细部的微妙变化,甚至运用艺术夸张的手法来加强某些特征,减弱、摒弃那些可有可无的东西。

任务三 学习风景写生的方法

风景写生表现范围较广,整体把握有一定难度。初学者可先练习描绘自然风景的一个角落、一个局部(见图 7-7,希施金《林中》),研究它的变化及相互间关系。这样画多了,对于画比较完整的一幅风景画,是很有帮助的。

即使是大师的素描精品,也不要去临摹。因为,你不可能体验到当时的体积、空间、光照的复杂关系,也不可能与他当时的作画情绪共鸣。临摹纸面上的东西只能见其果而未能知其因。你不妨仿照大师作品的样子重新摆一幅静物动手画一下,体验全过程,这或许多多少少能与大师对话。

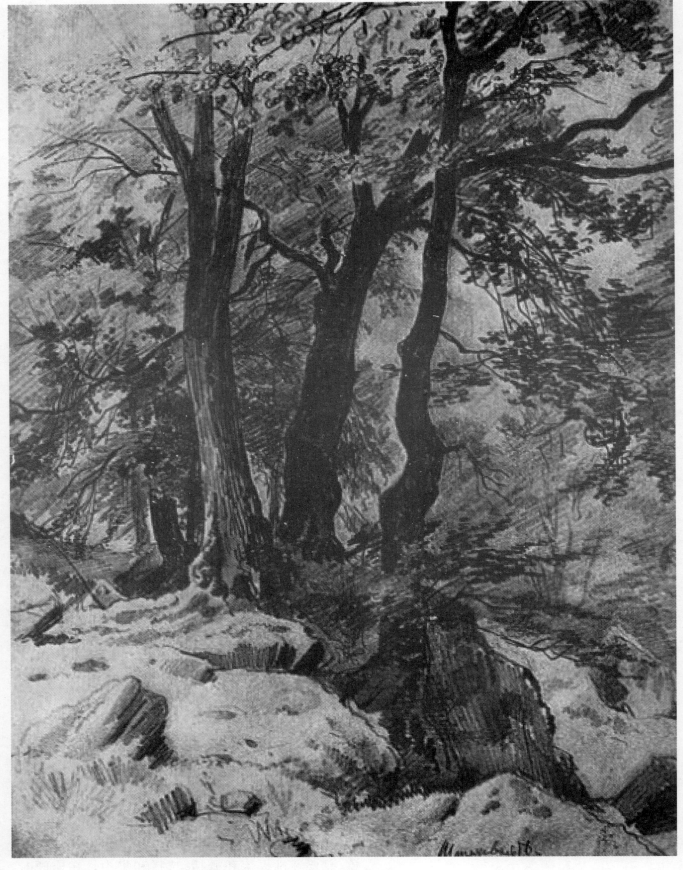

图 7-7(《林中》希施金作)

画面的完整与不完整,本来不在于画面中事物的多少,或是场面的大小。作为一幅风景画,场面的大小与事物的多少,其间都有繁、简、难、易的区别(见图7-8,陈继生作品)。

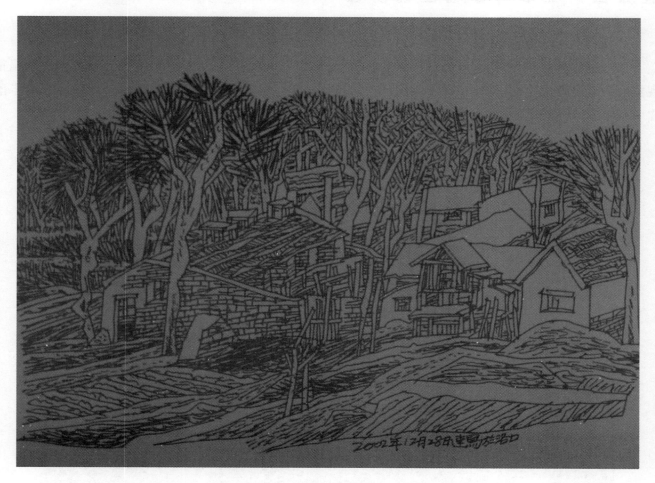

图　7-8

开始画风景时,选择比较简单的对象能比较容易地表现且能照顾画面的统一性。例如画一个山头、一片草地或天空。

事物简单,空间较小,彼此的关系比较分明。如果物体现象多或场面较大,好比一片森林、一个庞大的建设工地,彼此间的关系复杂,要掌握它的全部面貌就比较困难。碰到这样的对象,就必须从整体出发,不宜斤斤计较琐碎细节的描写,而应该抓住对象的主要部分进行重点描写,把其他次要的部分稍为简略,分清主次轻重,注意画面的整体效果(见图7-9,陈继生作品)。

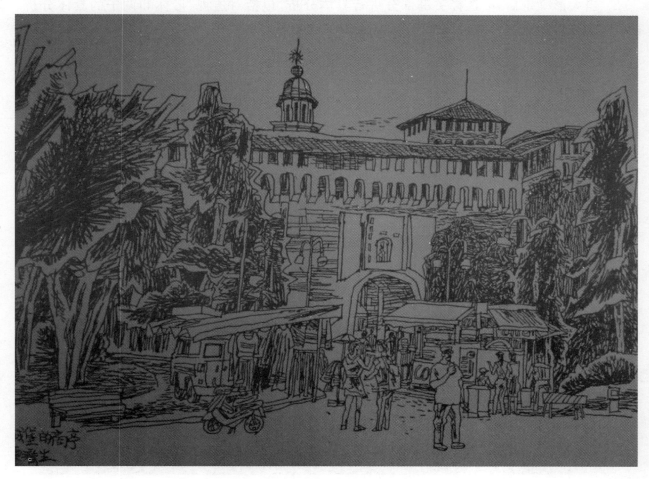

图　7-9

任务四 熟悉风景写生的步骤

风景写生的具体步骤如下。

(1) 用比较轻淡的线条画出具体景物的体积感和空间感。这个阶段不要急于求成,应当偏重观察和分析对象的层次与透视关系,不一定全都画得很准确,关键在于细致地检查,使大形初步落实(见图7-10)。

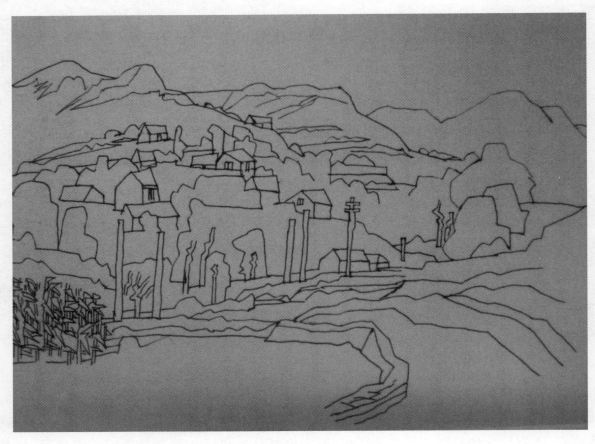

图 7-10

结构的透视变形,色调的黑白相称,对边线的虚实处理,三者共同承担着表现空间与体积的任务。

边框之内都是画,只有空间而无白纸。边框之外也是画,是靠观者的想象去补充的画。

(2) 当大形确定后,应选择关键部分进行具体分析,包括对透视、形体和调子的具体分析。关键是要时刻关注画面上一切线和调子的深浅、虚实变化(见图7-11)。

图 7-11

(3) 进行比较详细的刻画，然后用初次的但是经过分析而丰富了的印象，敏锐而迅速地重新观察具体景物，全面联系，概括集中，或加强或减弱，使之达到理想的艺术效果（见图7-12）。

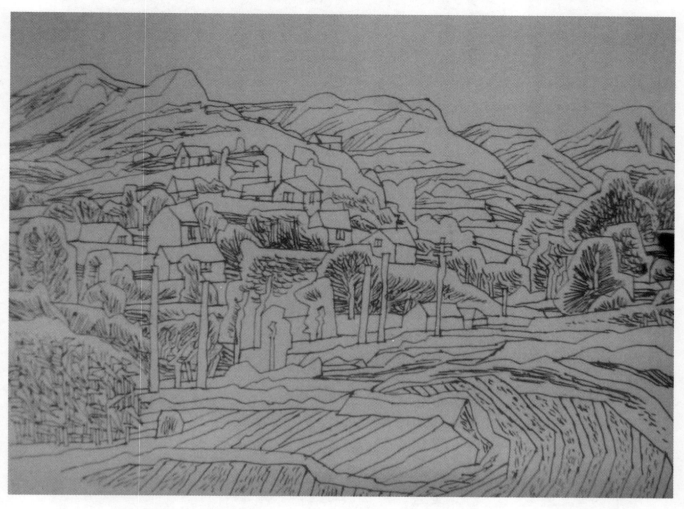

图 7-12

需要注意的是，不要不假思索地在纸上画，因为这样会使素描蒙上一层浓重的阴影，使线条关系与色调关系失去流畅性和准确性。

(4) 进一步进行细致部分的刻画，调整大的空间关系和疏密关系，使画面空间拉得更开，层次更清晰，同时注意画面的黑白灰布局关系，使主题更加突出（见图7-13，陈继生作品）。

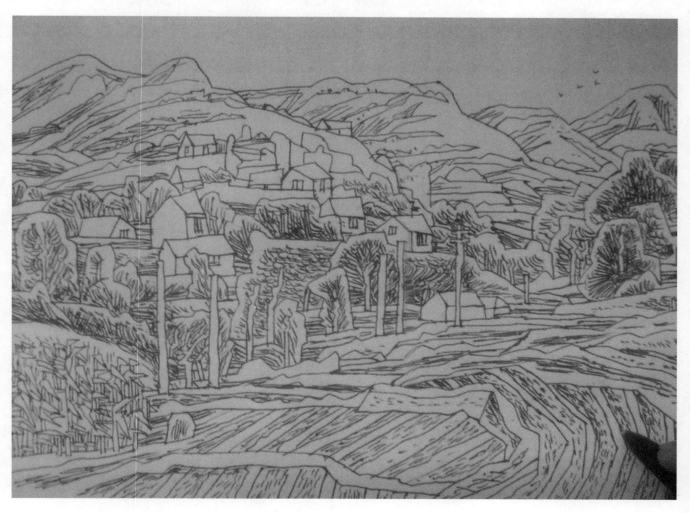

图 7-13

为了在实践中得心应手、目的明确,可将速写分为研究性和表现性两类。所谓研究性速写也可称为训练性速写,其主要任务是通过静止或半静止的模特儿研究形体运动的规律,以加强理性认识,熟悉表现手法和工具性能。可以冷静地对同一个动作由慢到快、由静到动、由浅入深、由简到繁,间或辅以慢写的方法多次反复地练习。所谓表现性速写,是指直接反映生活、记录生活的速写,其中又包括素材性速写(围绕特定题材的范围搜集资料,包括人物、动物、风景、场面、道具以及必要的局部细节)。手法要多种多样,可简可繁,或做精细入微的刻画,或简到只有自己看得懂的符号。

学习要点

对于优秀的作品,要从构图、用笔、概括、表现手法等方面进行学习和分析,吸取经验,并体会和比较其空间表现形式和符号化形式,临摹时力求接近原作。

思考与练习

用八开纸临摹一遍大师作品,每幅一小时到两小时,最好用炭笔或钢笔。

注意:写生时要注意构图和步骤、方法,可以使用推着画的方法进行。写生工具一定要备齐,想好该使用的工具和方法,从易到难逐步掌握;注意大的比例和构图,线条的使用要统一,主题部分要详细交代清楚,并注意整体表现。

风景素描作品举例如图 7-14 和图 7-15 所示(田百顺作品)。

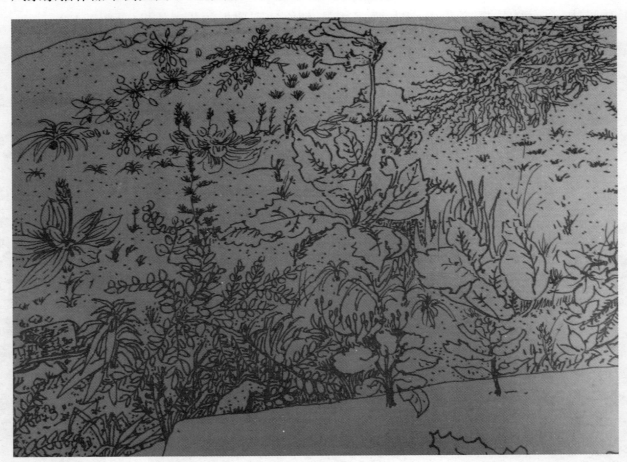

图 7-14

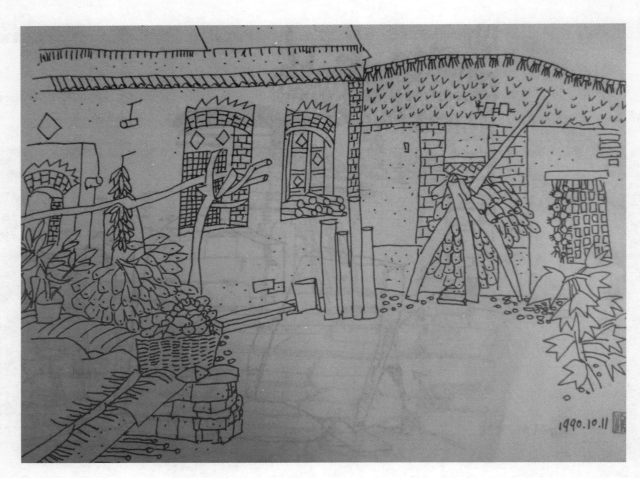

图 7-15